齐白石画蟹解析

齐 驸／著

上海人民美术出版社

图书在版编目（CIP）数据

齐白石画蟹解析 / 齐驸著. -- 上海 ：上海人民美术出版社，2023.4
ISBN 978-7-5586-2628-9

Ⅰ．①齐… Ⅱ.①齐… Ⅲ．①蟹类-草虫画-国画技法 Ⅳ．①J212.27

中国国家版本馆CIP数据核字（2023）第031112号

齐白石画蟹解析

著　　者：齐　驸
策　　划：潘志明
责任编辑：潘志明
特邀编辑：吴志刚
统　　筹：许承炜
装帧设计：大　卿
技术编辑：齐秀宁
出版发行：上海人民美术出版社
　　　　　（上海市闵行区号景路159弄A座7楼）
印　　刷：上海印刷（集团）有限公司
开　　本：889×1194　1/16　10印张
版　　次：2023年6月第1版
印　　次：2023年6月第1次
书　　号：ISBN 978-7-5586-2628-9
定　　价：98.00元

■ 目 录

序一

2022 年，齐驸撰写了《齐白石画虾解析》一书，深入浅出、图文并茂地分析了齐白石画虾技法的流变、精神内涵及其文脉渊源，并通过详细的技法演示，将齐派画虾的"秘笈"传授给读者。该书一经推出便受到读者的欢迎，很快售罄。于是，出版社又请她编著了这本《齐白石画蟹解析》。

虾、鸡、蟹是齐白石花鸟画的三绝。比较而言，齐白石画虾的名气更大，绘制难度也最高，螃蟹和小鸡则相对容易。因此，很多小朋友在学习国画之初便通过临摹齐白石的鸡、蟹来体会中国水墨画的独有韵致。实际上，齐白石的大写意花鸟画虽然雅俗共赏，看似容易，但要画出螃蟹横行天下的气势、群蟹聚散中的变化，并不容易。

在本书中，齐驸不仅梳理了齐白石画蟹从师古、师物到师心的技法演变，而且深入探寻了这些作品的精神意涵；尤其是她注意到齐白石不仅将螃蟹作为自己的重要创作主题，而且还将螃蟹描绘成成群结队的群像。在虚空的背景中，深浅不同的墨蟹堆叠错落，聚散有致，这种单一形象的反复出现使画面更为丰盈和多变，成为独具特色的绘画范式。

在年轻一代的齐白石研究者中，齐驸是别具特色的一位。首先是她特殊的身份。作为齐白石的曾孙女，齐驸有着得天独厚的家学传承，对齐白石画蟹技法有着深入的研究；早年在湖南湘潭的生活经历，又使她更能体会齐白石艺术中的乡情乡趣。作为深圳"借山画馆"的创始人，多年来齐驸以传承和弘扬齐派艺术为己任，积量了大量的教学经验。因此，她既能通过工笔的方式细致入微地解析螃蟹的形态结构，又能用概括而灵动的写意笔法演示螃蟹的正面、反面的表现技法。她还分析了墨蟹与鱼虾不同的组合方式，为创作打下基础。这些翔实的分步示范和细致入微的分析讲解，使这本书具有很强的操作性。

齐驸曾在中央美术学院攻读博士学位，师从著名美术史论家

薛永年先生，经过严格的学术训练，具有较高的理论水平。因此，她不仅能从技法上分析示范齐派画蟹技法，还能深入挖掘此类题材深层的意涵，并借此探寻中国画的精神内核。通过收集积累大量的数据材料，她从大量图像和文本出发，在数据整理基础上，使用量化分类统计的方法，从新的视角结合文化史，重新审视齐白石"形似观"的建构元素和历程脉络。齐骃突破惯常关注写实与写意的关系，她认为齐白石的写生自觉、临摹之中的传统升华，都是达到"似与不似"的途径，而超越范式、重返文人精神才是"妙在似与不似之间"的最终目的。

在本书出版之际，特作小文祝贺！

吕晓

北京画院理论研究部主任、研究员

序二

　　耕读传家。大师齐白石伟大而极富生命力之灵魂，是为后人永久传承的精神。

　　齐白石所走的是自我成长之路。他秉承传统，由匠入艺，受儒家影响，直追历代名家经典，攻读经史子集、唐诗宋词。聪颖勤奋的他将耕读嵌化于生活，选取名画、名碑帖研摹，业已成为一种后学之范式。他所创造的艺术影响了世界，也在较大程度上影响了从晚清至近代的中国画发展，使文人画家从陈腐的观念中解脱出来，为中国画艺术创作唤来了勃勃生机。

　　参看齐白石的成长历程，其本质是贯通于中国农耕人文背景的，更是在潜移默化中的"传统—文化—教育"三维关系。我们读齐白石的画，鲜活而亲切，崇高而纯真。窥其堂奥，和平华灿之世当有观瞻洗礼之妙，危难困顿之时亦有救世之能。

　　艺术文化需要承脉。而今研究齐白石之热度一直呈上升之势，就个案而论，齐驷博士得天独厚，她童年浸润于曾祖父当年生活过的湘楚文脉之中。

　　世侄齐驷聪慧过人，得家学滋养，也自小临池，绘画之佳构不断。有着使命感的她，以传承齐白石文化为己任，在艺术上不断求索，绘画与理论兼优，也取得了不俗的成绩，在"大俗大雅"之中品味着"艺术妙在似与不似之间"。她反刍齐白石治艺之理念，对齐白石精神解析透彻。她将齐白石画中的蟹与在溪涧之间观察到的蟹做比对，其画中的蟹奇趣横生，超越了生活，并且寄予蟹画以生命。

　　《齐白石画蟹解析》内容丰富，通俗易懂。其特点是能从多维度展开解析与演示，较直观地表述了齐白石作画的法度与要则。此外，书中还涵盖了齐白石与八大山人等艺术大师的纵横比较。编辑一而再地邀约续著齐白石画虾、画蟹系列丛书，可见社会的认可非同一般。

　　书本是读者书案上的风景，是开启智慧的钥匙，是获得长足进步的无声师范。希望此书能引导读者便捷地了解齐白石的艺术人生，熟练地掌握齐白石的画蟹技巧，探寻到艺术中的玄奥。

<div style="text-align:right">

王志坚

齐白石纪念馆馆长

2022 年 12 月 29 日

</div>

引言

有蟹已盈筐，有酒亦盈卮。
君若迟不饮，黄花欲过时。

——齐白石

　　"惟楚有才，于斯为盛。"湖湘文化近代以来孕育了大批举世闻名的英杰，同时这里也是著名的鱼米之乡，早在元代就有"一竿界破江云淡，虾蟹盈篮"之句，说尽湘潭府的独特佳肴。出生此地的齐白石，深受湖湘文化影响，终成一代画坛宗师。他一生嗜食河蟹的口味皆因自幼饮食而来，学画后齐白石也很喜欢画蟹，甚至为蟹写过大量诗句，可以说齐白石这一生都与这湘水河蟹有着千丝万缕的联系。

　　蟹，这种水生动物，其实很早就进入了中国人的视野。传说早在大禹的时代，就有位名为巴解的猛士敢为天下先，成了第一个吃螃蟹的人。此后历代的文献均有关于蟹的记载。战国时期的《汲冢周书》这样记载：周成王时，海阳献蟹入贡。可见早在先秦时代，蟹就已经被纳入帝王的膳食之中了，也足见得国人对其喜爱、珍视。是以历代文人都乐于食蟹、咏蟹、画蟹，而齐白石作为传统文人画的集大成者，也在自己艺术求索之路上，对这一题材进行了独具一格的建构与创新。最终他以一己之力，使墨蟹这个曾经冷门的绘画对象，成了中国画史上一个家喻户晓的艺术主题。

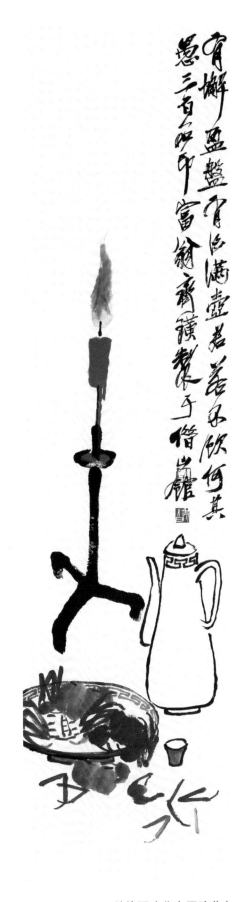

烛饮图（北京画院藏）

第一章　墨蟹技法演变

　　说起画螃蟹，齐白石在这一题材的技法上，可以说持续探索了一辈子。即使他衰年变法获得了巨大成功后，耄耋之年的齐白石依旧不断微调、打磨笔下的艺术形象，并尝试进行新的画法变革，最终演变为大众印象中经典的墨蟹形象。

　　他自己曾在1934年画的《蟹图》中题道："余之画蟹，七十岁之后一变，此又变也。"这些变化的过程，我们可以通过梳理图像和文献资料找到清晰的演变路径，从而进一步剖析中国画写生和写意的关系。齐白石不仅赋予了这个题材更丰富的精神内涵，同时也扩展了中国画的审美图示。

　　在赠门人于非闇的《江南风味》中，齐白石曾题道："非闇仁弟论定，古今画蟹者神形俱似能有几人，非闇心折于余，未足千古定评也。"这虽是自谦之论，但个中自负之情实则溢于言表。蟹在齐白石水族作品中数量占比较多，是其重要绘画主题。在他漫长艺术生涯的历次变革中，这一主题的画法历经变迁，最终衍化为大众印象中经典的墨蟹形象。他以极为精简的笔墨，表现出步足的不同动态，恰到好处地展现了蟹壳坚硬而饱满的质感，传神地表达出这些生灵动人的生命力。

　　蟹作为一种正反形态复杂的水生生物，正面通体漆黑。古之画蟹者虽不乏其人，如徐渭、八大、罗聘、边寿民、任伯年等，但鲜有人将蟹作为主要题材进行大量的创作。在过去的齐白石研究中，多有学者提到螃蟹，但系统梳理螃蟹题材的文章还比较少。本书试图从时间线索、创作方式、作品意涵等三方面着手，重新梳理齐白石螃蟹题材作品，以期借此进一步剖析齐白石形神关系的艺术思想，拓宽对齐白石绘画技法的研究方法，并为齐白石螃蟹题材的绘画作品的鉴定和断代提供更翔实的图像学依据。本章节主要讨论齐白石画蟹技法的演变。

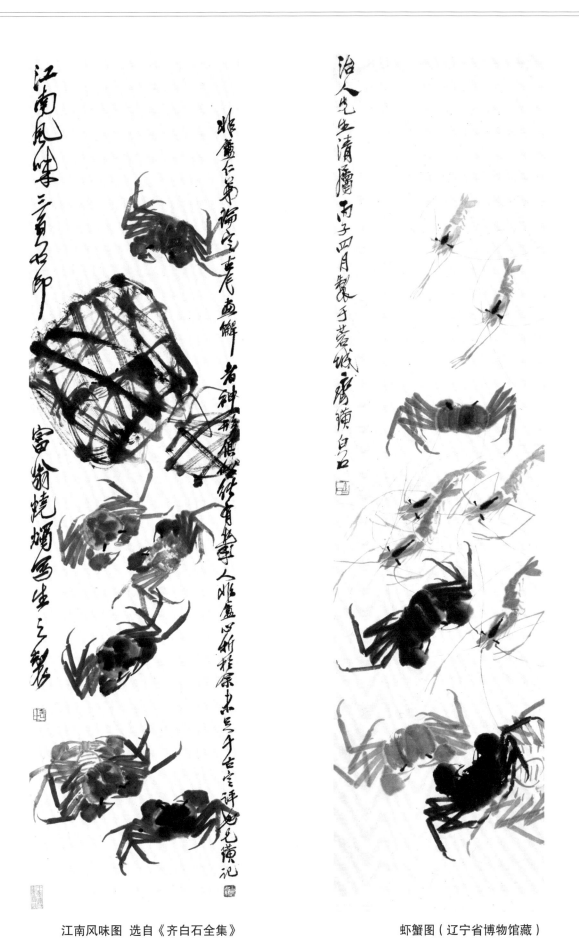

江南风味图　选自《齐白石全集》　　　　　　虾蟹图（辽宁省博物馆藏）

第一节　师古师物师心的绘蟹之变

纵观齐白石一生的画蟹历程，我们大致可以将其分为习画早期、衰年变法期与后变法期，三大时期内又有一些微妙但重要的技法变化。

习画早期（1890—1918）

齐白石定居北京以前，创作时间跨度近 30 年，其作品呈现出丰富的视觉特征，反映在其主题的多样性、形式的多变性以及风格的非稳定性等方面。但当我们将之作为一个整体进行考察时，仍然可以看出在这一时期的蟹类主题作品中，蟹的形象主要是作为画面整体构图的一部分，与其经典的工笔草虫范式中

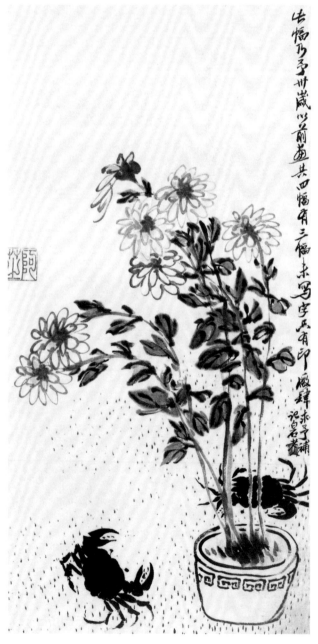

菊花螃蟹图（中国美术馆藏）

的作品一样，起到类似的构成功用，几乎看不到他晚年那种以蟹单独形象构成完整画面的形式。在这种类型的创作中，蟹作为与画面中的花草相对应的物象，营造出一静一动的运动对比、动物与植物间生物的对比，以及蟹作为块状物与植物的线状物的块线对比。草木葳蕤、螃蟹横行，共同使得画面呈现出一种稚拙活泼的视觉风貌。

　　齐白石 30 岁前，画画的时间并不长，正式拜师学画不过三年时间。所以这一时期，齐白石画蟹均以临摹为主，题材和形式都明显地受到了其师胡沁园影响。我们将这一时期的师徒作品进行对比，其间师承关系一目了然。齐白石对蟹这一题材的尝试，或许正是因为在胡家做工时看到其画受其启发而开始的，可以说胡沁园正是齐白石一生画蟹的起点。胡笔下的蟹，用笔草

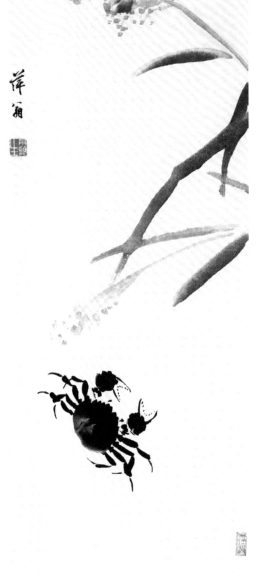

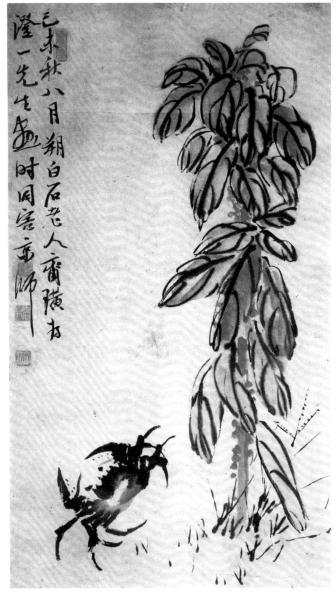

芦蟹图（湖南省博物馆藏）　　　　　　　雁来红螃蟹（中国艺术研究院美术研究所藏）

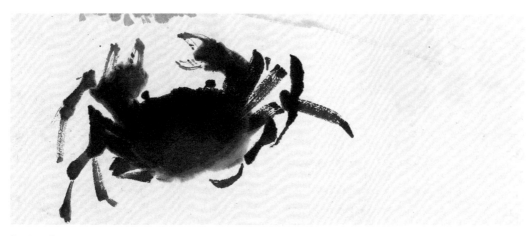

胡沁园作

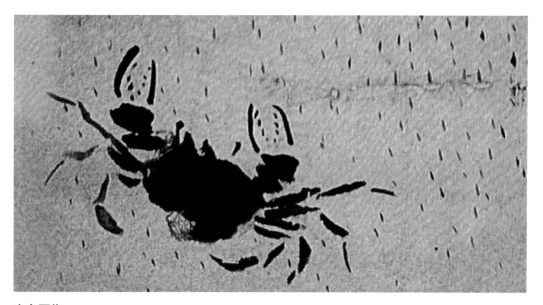

齐白石作

草,墨色浓重但有变化,浓淡灰黑之间表现出了蟹身厚度,整体造型颇为精准。在具体姿态上,胡对蟹的行走动态捕捉很有心得,处理步足时并没有很程式化的痕迹,而是八只步足各有曲伸。胡比较注意步足之间的动态关系,相邻步足动态以差异化的方式刻画,曲伸较为符合客观运动的规律,从而展现出了蟹的横行之姿。对双螯的处理上,胡注意了避免雷同呆板,两只螯左右张开的幅度各异,向空中挥舞,似乎想要抓取什么东西。同时眼部则以点墨刻画,其态圆中带方,其状淳厚憨真,使得冷血的蟹具有了一种童趣般的神情。由此观之,胡沁园在画蟹上,是精心设计下过一番功夫的,虽然相较齐白石后来所画之蟹,其步足潦草,双螯简略,墨色缺乏变化,整体笔墨造型算不得什么绝伦之貌,但对刚刚绘画启蒙的齐白石来说,这时的"胡蟹"显然是一个很好的学习榜样。

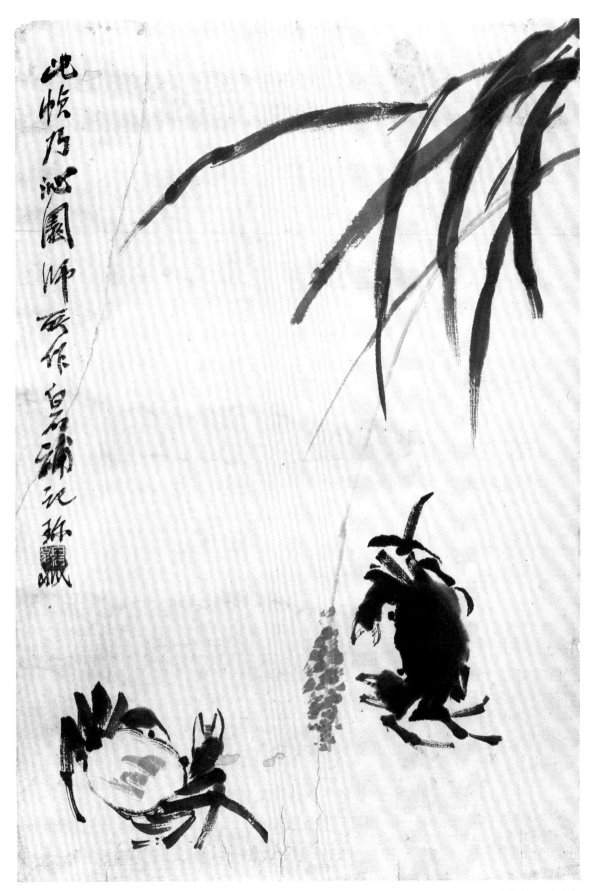

芦蟹图 胡沁园（湖南省博物馆藏）

再看这一时期齐白石的蟹，无论是蟹身浓重墨色还是螯足、步足的造型特点，用笔虽显稚拙，却正努力向胡沁园学习。从墨色上来说，相较其师墨蟹，齐白石的蟹整体显得扁平缺乏质感，这显然是因其墨色运用还不够熟练，缺乏墨色变化支撑物体细节，表现在其蟹壳无凹凸质感，蟹身如纸片轻薄。再看结构方面，螯足连接的胸甲部分，以两三块椭圆状墨块表现，显得结构混乱，而双钳则以相同幅度张开，画法造型也完全一致，以线条和点状勾勒出的蟹钳形同简笔画；步足的结构上，每节之间的连接部分隔开，显得松散、缺乏活力。比例上，三节步足长度相差不大，复眼突出，竖直向两边倾斜。动态方面，这时的齐白石还没有开始注意蟹行时的运动规律，对于步足的处理刻板单调，程式化的绘画方式使得物象缺乏生动的气息。

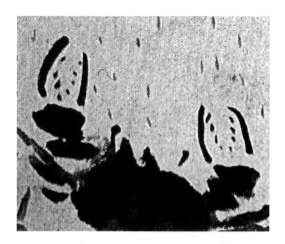

他40岁以后的作品一改早期稚嫩的气息。这时的齐白石驾驭画笔的能力有了明显的提升，用笔用墨显得张弛有度，特别是在墨色上有了明显的浓淡变化，大大提升了描绘对象明暗层次的丰富度，从而使其结构体感得到了更好的表现。我们能看到，在丰富墨色变化的加持下，蟹的胸甲被描绘出了明显凹凸的质感，在蟹身的底部，后缘由一条弧线画出，表现出了蟹壳由背部中心到底部边缘的转折结构，显得尤为生动写实。从此可见，这一时期的齐白石，脱离了早期完全临摹的阶段，开始注意到对真实物体的客观观察，转而摆脱了对前人师长的一味重复，对物写生使得他的绘画开始有了自我的面貌。我们看到，这时他对复眼周围的刻画，出现了明显区别于胡沁园的结构，眼部附近细致表现出了蟹甲前部的疣状突起物，层次不齐的形状充满了生动的活力。

蟹的整体造型上注重表现结构细节，展现了齐白石敏锐的观察力。螯足摆脱了简单的点线结构，转而以更具造型张力的形式描绘，双螯开张，尖锐的造型传达出一种真实且危险的气息，而螯足连接身体的部分，也改为更真实的弯曲结构。步足的关节处理，有了上下衔接的关系，使得弯曲伸张的动作有了结构依据，而步足长度相差不大。每一节的刻画注重变化和真实性，首尾两节相对较细，中间一节被画得比较粗壮，整个步足的长度较之胸甲略长。

在动态处理上，齐白石摆脱了早期作品中那种程式化、不符实际运动规律的步足姿态。在1917年的一幅《蟹图》中，他题道："借山馆后有石井，井外尝有蟹横行于绿苔上，余细观九年，始知得步足行有规矩，左右有步伐，古今画此者不能知。"随着不断的创作与总结，他在艺术上逐步成熟，捕捉生动形态的能力在十多年的观察写生中逐步得到提升。他总结步足运动规律，指出在画面中，胸甲两侧相对应双脚，一侧处于收缩状，另一侧应该外伸，而同侧的步足则应该按照交替伸缩的规律来处理。

很明显在这一时期，齐白石画蟹的形象进一步摆脱了早年受胡沁园的影响，而有些视觉语言则更接近扬州八怪的画法，如边寿民、黄慎，可能是多次远游，尤其是在北京琉璃厂见到很多八怪的作品，受到一定的影响。

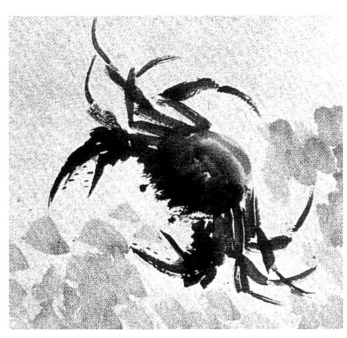

蟹行图（局部）

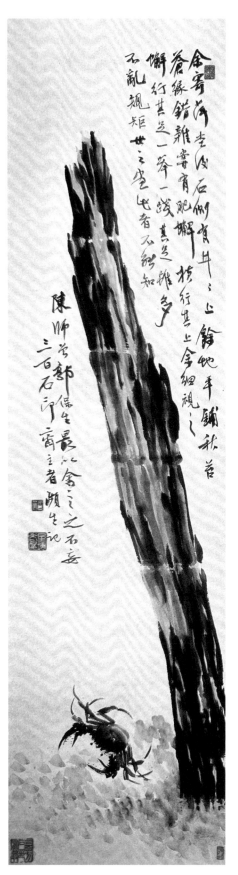

蟹行图 选自《齐白石全集》

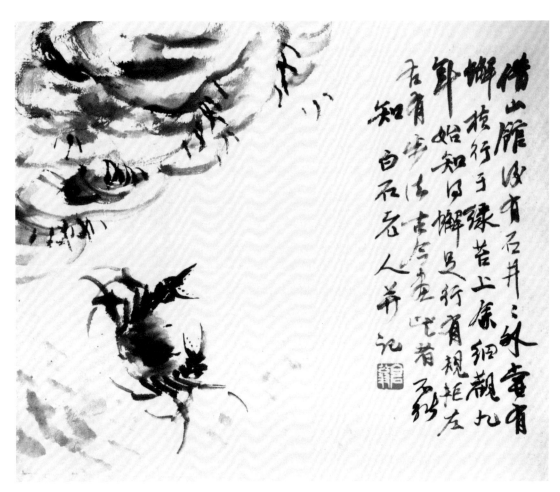

借山馆后有石井三水甚有
蟹横行于绿苔上余细观九
年始知日蟹足行有规距左
右有步法东坡画蟹此者不
知白石老人并记

石井螃蟹（首都博物馆藏）

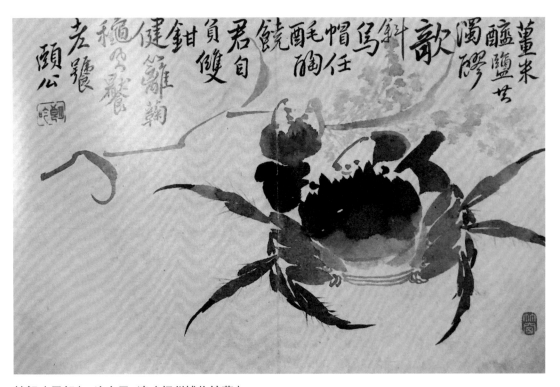

螃蟹（局部） 边寿民 清（扬州博物馆藏）

群蟹图（北京文物商店藏）

衰年变法期（1919—1928）

　　"衰年变法"是齐白石一生绘画道路上的一次重大变革。所谓"衰年"说的是人年迈体衰之际。其实齐白石在当时也不过50多岁，放在今天可谓是仍值壮年；但考虑到民国时期，国人平均寿命只有35岁上下，而彼时齐白石已近花甲之年，自称衰年，倒也合情合理。那时候的他，应该想象不到自己的艺术生涯才刚刚走到一半，正将进入自己艺术创作的黄金时代。

　　还原到当时情景，齐白石出生、成长于湘潭，习画、成名一直在湖南，从贫户农家一路由绘画打开一番天地，娶妻生子。人到中年，彼时的齐白石在当地已颇有一些资产和名声。本来他买了宅子，平素往来也都是地方名流，相比较一般民众，他的日子可以说是过得还算优渥了。但到了20世纪一二十年代，湖湘地区战事频发、匪乱横行，这一时期因齐白石在湖南的艺坛影响，他已经成为当地匪首所关注的名人。俗话说，不怕贼偷，就怕贼惦记。齐白石私下听闻，已经有土匪知道他画画赚了不少钱，就要来打他的主意了。生死攸关之时，齐白石只得不远千里，于1917年前往北京鬻画为生。

　　这不是齐白石第一次来北京。1905年，他就应好友夏午诒之请，来过北京游历。彼时其好友多为湖湘系前清要员，在京期间的三个多月里，他颇受礼待，甚至还一度被好友樊樊山举荐进入"体制"，安排他进宫当御用画家，不过被他婉拒，由此亦可见其心气颇高。但第二次来京华之地，物是人非，清朝成了民国，好友们也在新朝失了势力，齐白石这次北上，生活颇为窘迫，暂居在法源寺内，靠卖画刻章赚钱。他的画风并不受市场欢迎，往往价格低廉却缺乏买家。

　　在这种情形下，齐白石决定自我变法，开创一种独特的新风格。他在日记中记道："余作画数十年，未称己意。从此决定大变，不欲人知，即饿死京华，君等勿怜，乃余或可自问快心时也。"其变法之心可谓已经到了破釜沉舟的地步。正是这样一种果决的精

神，使得齐白石最终创造了一种全新的绘画形式，成就了他在近代书画史上的伟业。衰年变法的绘画变革涉及其各类绘画形式，在所有主题上，他都力求变化、精益求精，放手率性的彩墨泼洒间，又不失精微的传神刻画。这里我们主要讨论其画蟹视觉变化的特征。

变法后的风格特征，首先体现在出现了具有齐氏画风鲜明特色的群像构成上。在齐白石以前，中国画鲜有完全以动物群体作为画面主体的绘画形式。这种全新的构成方式开创了一种全新的视觉语言，可谓千年画坛的一个重要突破。要知道，通常的花鸟画，动物形象都是与草木花卉搭配出现，以动植物的动静对比，共同营造中国画独特的审美意境。而齐白石的群蟹图则打破那种蟹仅作为点缀补充的图式，改以满画幅以蟹群为主体，这种形式可谓使人耳目一新。关于群像画的历史演进与齐白石的创新历程，本书后面有专门章节进行详细分析。

画蟹另一方面的变化，是齐白石在笔法上的删繁就简，力图达到一种笔简意丰的审美高度。可以看到，在墨色的运用上，齐白石进入了一种全新的境界，在笔墨挥洒自如的同时，精准捕捉了蟹的形态特征，但又并非简单刻板的写实再现，而是一种去形存神式的高度概括。

胸甲部分，他放弃了此前写实化的再现描摹、此前眼部附近的疣状突起。此时他抛弃了所有具体的细节描写，三笔概括，笔笔之间墨色变化微妙，加强了群蟹间的浓淡变化，进一步突出胸甲的方形，表现出一定的角

芦蟹图 恽寿平 清（台北故宫博物院藏）

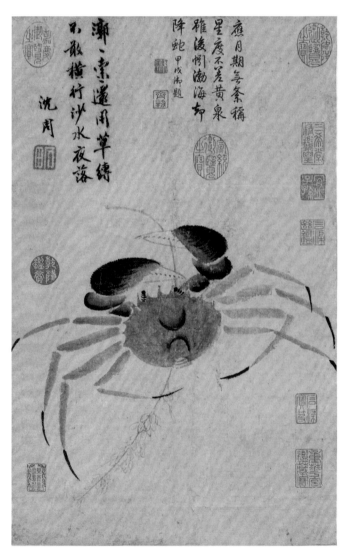

郭索图 沈周 明（台北故宫博物院藏）

度差异。蟹的形态出现了腹部朝外的姿态，造型较为简单，通过对尖脐与团脐的刻画以区分雄雌性别。螯钳为双钩，有张有合，偶有点状齿，螯足和胸甲用一笔相连，步足的三节，一、二节拉长，第三节比例缩短。步足不再刻意遵循运动规律，有的甚至是连排画就，随意张扬。

如果仔细分析变法期间齐白石画蟹造型变化的特征，还能发现齐白石最早开始画腹部露出的蟹是在 1920 年。在齐白石之前，画蟹的人也有不少，但都是以俯视的角度，画面往往用远距离观看视角，展现出一种冷眼旁观的距离感。但生长在河边塘畔的人，其实大多有过抓螃蟹的经历，抓起来的螃蟹，人们往往会把它翻过来看肚子，圆腹的是母蟹，尖腹则是公蟹。齐白石在湖湘水乡长大，自然对抓螃蟹毫不陌生，这些作品显然是在用画笔回忆曾经在溪边所见。将背部腹部正反两种蟹同置一图，这解决了

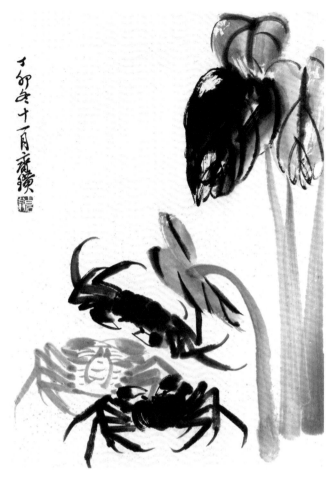

芋蟹图（布拉格美术馆藏）

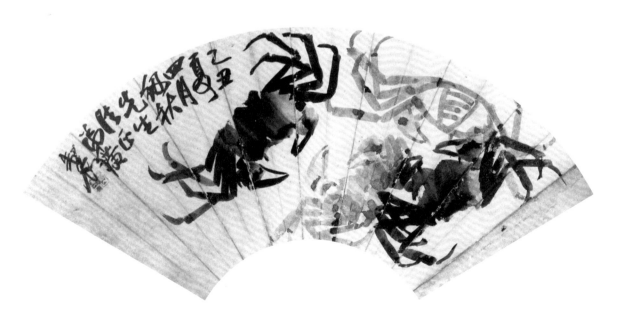

螃蟹图（长沙市博物馆藏）

此前一个很棘手的构成问题，那就是所有蟹都姿势雷同，画多了难免单调呆板。正背面不仅增加了画面中深色和浅色的明度变化，同时也将画面的动态表现大大提升。这些细节刻画，使得画面中蟹的个体间视觉差异被拉大，从而起到丰富画面的作用。整幅画面从个体的间距、形态再到墨色均体现出多样性的节奏变化，极大地提升了墨蟹的画面效果，可谓一举多得。

这幅《篓蟹图》是他在 1922 年长居北方后所作。一日，他偶然在友人家中看到编织篓中抓来的这对螃蟹，老人家童心大发，按他自己的说法是信手"戏画"而来。这种即兴创作，特别能反映作者热爱生活的情趣和敏锐的艺术捕捉能力。因为是写生，所以齐白石打破此前惯有画蟹的模式，将篓中蟹一正一反两种姿态都表现出来，更突出了不同角度刻画、腹部朝上的部分形象，顶部用浓墨露出部分黑壳（正面观看仍保持接近圆形），出现了一定的透视感。而画面中蟹的块面感与枯笔勾勒的竹篓形成鲜明的对比，被翻过来的露肚螃蟹，八脚乱踢的动作也被画家敏锐的眼睛捕捉到，整幅画面充满了生动而活泼的气息。

1924 年，"齐蟹"出现一个重要变化，一改此前四条步足均匀分布在胸甲两侧，步足则集中从胸甲下半部伸出。这一变动显然更符合蟹的生理结构，同时也使得并列的步足打破平行，有了疏密的变化；步足第三节缩短并刻意弯曲，特征明显（加上螃蟹指甲弯曲的特征局部），复眼直线斜伸出头部（此特征此后一直延续），腹部朝外的结构线增加，除了中间部分，旁边

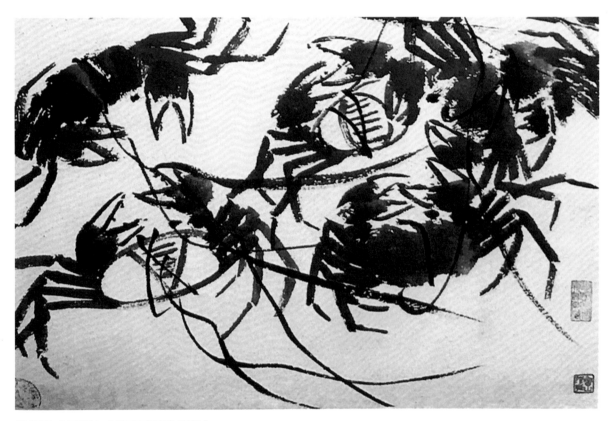

群蟹图（局部）（湖南省博物馆藏）

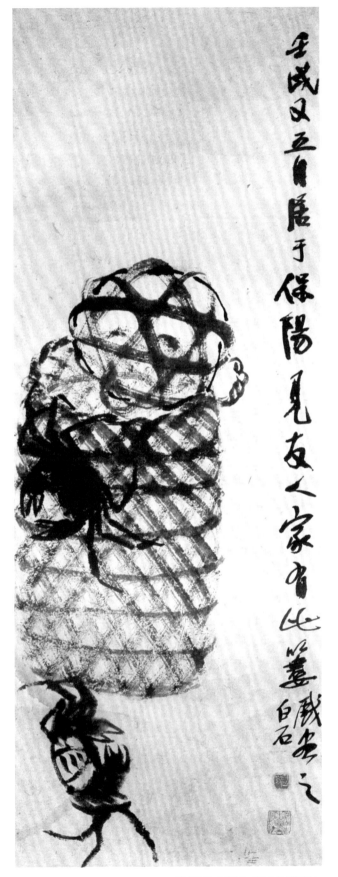

各有几条线表现。变法的后几年，齐白石进一步强化了墨色丰富度，蟹的墨色浓淡变化更为明显，对腹部样式的结构刻画也更多变。有趣的是，他此后极少再画螯钳张开的形象（除1934年那一年，他试图进行变革，但后来仍旧放弃，并一直保持螯钳紧闭）。

在变法期间，注重写生是齐白石实现自我突破和超越前人的重要探索方式。我们能看到他在力图摆脱前人程式化绘画模式的过程中，通过对各类主题的写生，逐渐找到了属于自己的独特艺术语言，并一步步形成了全新的特征，一种意趣横生的齐氏画风。

后变法期（1929—1957）

齐白石对蟹题材的技法探索持续了一生，即使他衰年变法获得了巨大成功。彼时的他，声名远播，国内外都有大量拥趸，多年来登门向他求画的人络绎不绝，如果是一般的画家，大可以用业已成熟且受到大众认可喜爱的画法，继续应付市场，依旧名利双收，也断不会有人出来横加指责。这类画家古今中外，所在不少，常常自我清高，却少有自我突破的勇气和能力，只会一味陷入早年成功的范式中不可自拔，一生以一种面貌示人，实则是怯懦、懒惰的表现。显然齐白石并不是一位一般的画家。

长寿的齐白石，在他画名显赫之际，依旧不断自我颠覆，打磨笔墨技法，不断揣摩笔下的艺术形象，并尝试进行新的画法变革。他的学生胡佩衡曾提道："老人研究画蟹经过了很长时间，五十多岁只画一团墨，看不出笔痕来，后来把一团墨改成两笔，再后六十多岁时改画三笔，不分浓淡，仍没有甲壳的感觉，直到七十岁以

篓蟹图（湖南省图书馆藏）

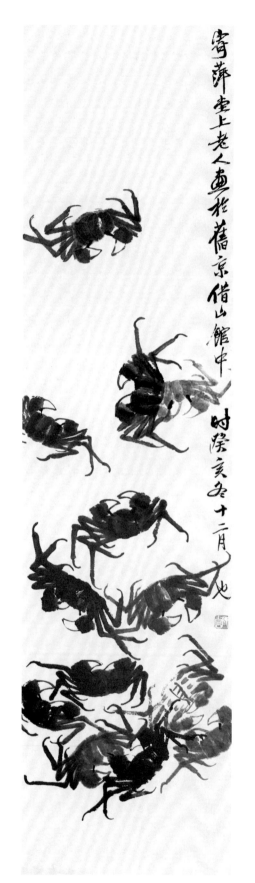

蟹图（荣宝斋收藏）

后才画出甲壳的质感来。"

他在 1934 年画的《蟹图》上题道："余之画蟹，七十岁之后一变，此又变也。"可以看到相较于 20 世纪 20 年代的作品，此时齐白石对画面构成的掌控力和笔墨运用又上了一个层次。整体构图松弛有度，群蟹的组合关系灵活多变却精心设计。读者看到这里，不妨尝试来做一个有趣的思想游戏，你可以设想，在这张画中，将任意一只螃蟹拿走、移位，或者多添加一只螃蟹进入画面，然后你将发现，无论怎么摆放，都会破坏画面现在完美的平衡感与节奏感。十只螃蟹挤在一幅画中，每只之间的距离摆放都是千锤百炼后的精准安排，对比之下，你就能直观体会到，14 年来画家呕心沥血不断打磨的苦心经营。

再来看螃蟹的细节描绘，我们明显可以看出胸甲运用了多笔触的方式进行刻画，笔与笔之间保留空隙，墨晕留痕，突出了甲壳的凹凸质感；但这种质感带有强烈的艺术夸张，它既不是一般的真实再现，也不是简化的提炼概括，而是一种带有强烈艺术风格的夸张表现。现实中的螃蟹，形象非常相似，很难看出区别，照搬自然会缺乏美感。齐白石这里通过蟹壳的宽窄、方圆、正反、浓淡，将每一只蟹都画出了独有的特征，十只蟹里没有任何两只在形象上是雷同的。所以当我们初看画面，就会觉得画面说不出的和谐，其实那是因为其中蕴含了大量的细节，给观众的感官潜意识提供了大量可解读信息的空间。

此外这幅画还有个特别之处，齐白石在处理螯钳的时候偶有张开，而张开螯钳这一画法，纵观齐白石的作品仅在 1934 年出现，在此后的大量作品中，无论是凹凸的胸甲还是张开的螯钳都绝少再出现，显然这属于他新的变革尝试，有较强的实验性质。

纵观齐白石的一生，他的蟹从临摹、受前辈影响，到写生强调自我个性，追求形神的写实高度，再到打破"似"的概念，用大写意的简笔高度概括出了艺术本质的美。他曾说："善写意者专言其神，工写生者只重其形，要写生而后写意，写意而后复写生，自能形神俱见，非偶然可得也。"所以晚年的齐白石才会在写生的基础上超越了写生对形体的束缚，彻底走向了自由之境。

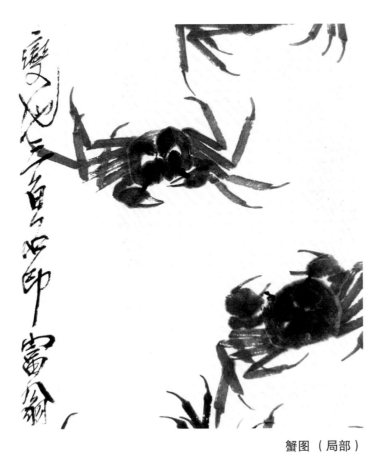

蟹图（局部）

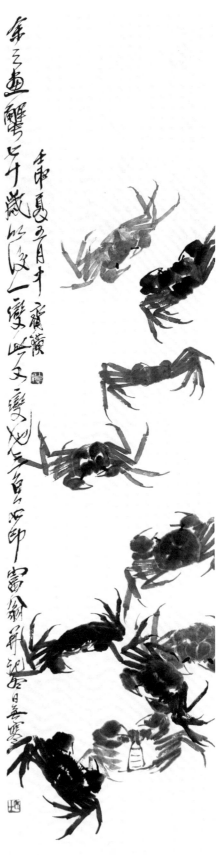

正如他在《白石老人自述》中所言，"我画实物，并不一味地刻意求似，能在不求似中得似，方得显出神韵。我有句说'写生我懒求形似，不厌声名到老低'"。显然齐白石的艺术实践有其执着的坚持，在对现实物的写真的基础上，对写实的超越，于神韵的表达，才是他认为更为重要的艺术追求。写真，然后传神，在其老辣的笔触下，对蟹的刻画终于完成了艺术审美的升华，成为一种超越自我的典范。在生命的末期，他画的蟹紧缩双钳，墨色与纸张的融合达到了一种完美状态，简洁的形式感赋予了"似"以新的自由之境。

蟹图（中国美术馆藏）

江南风味图（局部）

蟹图（辽宁省博物馆藏）

第二节　写物的精微与写心的超越

　　文人画注重抒发内心情感，表达精神追求，但其前提是应当"立象以尽意"，主观的感性抒发当以理性对客观物象进行的传神表现作为基础，需要以敏锐观察把握物象的细节为前提。在画中，造型、笔墨、构图莫不如此，所以董其昌在《画旨》中说："士大夫当穷工极妍，师友造化，能为摩诘而后为王洽之泼墨，能为营丘而后为二米之云山，乃足关画师之口，而供赏音之耳目。"

　　苏轼观赏龙兴寺的壁画后，曾作诗感慨："细观手面分转侧，妙算毫厘得天契。始知真放本精微，不比狂花生客慧。"这就是说，写意的精神实践不能脱离对客观世界的真切感受和精微的刻画。在齐白石一生的艺术探索中，写生与写意始终是他艺术坚持的一体两面，以写生为前提，而通过写意来超越客观物象，从而完成艺术审美的提炼。这是齐白石"似与不似之间"艺术思想的具体实践方式，在衰年变法时期的他尤其注重这种艺术创新的探索。

　　齐白石的螃蟹一直是用写意的方式进行绘画的，但他说自己历经九年观察屋后的螃蟹，最终掌握步足的运动规律，这种态度反映的正是他的形似观。而在不断对蟹的客观特征仔细把握的同时，齐白石也并没有陷入一味的客观再现中去。他敏锐地注意到必须对蟹的具体造型进行适当的艺术化处理，才能创造出前人所不能的艺术形象。所以在"细观九年，始知得步足行有规矩，左右有步伐……"的艰辛努力之后，他并没有继续拘泥于对象的形似，很快便放弃了"有规矩"的螃蟹步伐，转而追求画面的形式美感。

　　于非闇说他"古今画蟹者神形俱似能有几人"并非虚言，因为齐白石在他的变法期进行了一系列的创新尝试，开创了一种独特的艺术图式，可以称之为动物的"群像图"。在艺术史上，鲜少有画家以单纯的动物形象，通过全画面的反复排列，以满构图的方式，作为画面唯一主体物进行创作。

　　考察 20 世纪 20 年代前后变法期的齐白石作品，不难发现，这一时期，齐白石分别在诸如蜜蜂、蟋蟀、蜻蜓、小鸡、虾、蟹、小鱼等诸多题材中，尝试使用重复形象的群像构图。通过一系列的尝试后，显然他并不认为上述题材都适合这种表现手法，如蜜蜂、蟋蟀体型过小，重复的形象显得画面偏向零碎。同时，此类题材，个体间又缺乏差异性，进而使得形象呆板，于是此类题材在其之后的创作中就逐渐被放弃。而包括蟹在内的另外一些群像，如虾、小鸡、鱼等，则在不断尝试中终于成了齐白石独特的艺术图式。

　　就蟹的形象来看，首先蟹的体形适中，适合作细节刻画。齐白石

以过人的观察天赋与长年的刻苦写生，精准地找到了蟹的不同个体间，正反、角度与足部的微妙变化，这就避免了单纯形象重复的枯燥感。此外在现实中，河蟹的体貌差异很小，颜色少有区别，但齐白石通过墨色的浓淡变化，在写生的基础上加入了艺术化的视觉表达，拉大了不同个体的差异。这就使得画面中，每只蟹都存在明暗差异，增强了画面的视觉对比效果。

早期齐白石画工笔，重写形，追求的是画中形象与它所描摹的对象之间的形似。而他画蟹则逐步由繁入简，由工至写，从早期注重写形转而向偏重写意的蟹发展，追求的是二者之间的神似。

工笔画用工整、细致的笔法来描摹对象，写意画用简练、灵动的笔法来表达自我。以书法为喻，工笔画相当于楷书，写意画相对应草书，所谓小写意对应介于楷书与草书之间的行书。草书的书写更加狂放随性便成了狂草，写意画的用笔更为快意尽兴、从心所欲，便成了大写意。工笔画做工精美，描绘准确，一丝不苟；写意画笔到意到，下笔如有神，一气呵成。工笔画重所面对的客观世界，写意画更侧重表现作者自己的主观心灵。

从笔墨发展的历史看，中国画大体分为三个时期：工笔时期、小写意时期、大写意时期。中国人物画的发展高峰在晋唐，从顾恺之到吴道子，这一时期的笔墨风格是以工笔为主要表现形式；其后，入宋山水画得到了长足发展，在元代终于出现了以"元四家"为代表的文人画山水大家，其笔墨发展主要从工笔向小写意转变；明清之际突出的风格方向为大写意，花鸟画得到空前发展，以徐渭、八大、吴昌硕为代表的诸多名家将笔墨推向了一个新的高峰。齐白石的大写意成就正是在这些大师的基础之上向前发展的。

对于工笔和写意的问题，齐白石告诫弟子："作画妙在似与不似之间，太似为媚俗，不似为欺世。"这就在一定程度上分析了工笔画与写意画的

群鱼戏水
选自《齐白石全集》

蜂 扇面（湖南省博物馆藏）

意趣。工笔画并非完全不写意，写意画也并非完全不写形，它们只是各有偏重罢了。而工笔画不可媚俗，写意画不可欺世，都是不可逾越的红线。

写意画强调游心于万物，超越客观物象世界，直接把握其背后的精神律动，即那个形而上的"道"，追求"天人合一"的境界。唐人张璪提出的是"外师造化，中得心源"，对齐白石而言，所谓"心源"是他的内在修养、内心世界，那个外在的"造化"、客观物象世界，是齐白石的"心源"的客观对应物。

齐白石什么时候开始弃工笔，改写意，由工笔画家变为写意画家的？一般认为，这一转变始于其1902年西安之行。《白石老人自传》说："我早年跟胡沁园师学的是工笔画，从西安归来，因工笔画不能随意画，改画大写意。"[1]西安、北京这一路，见识的写意画的名作多了，他悟到工笔画的局限，决心改弦更张了。

为追求画面中的视觉丰富性与对比度，在早期的群蟹图中，齐白石还通过蟹背部与腹部的区别加以强调，但到晚年，他甚至直接放弃露腹的形象，完全运用墨色浓淡，以洒脱的笔调肆意挥洒。正如苏轼评价吴道子的画"出新意于法度之内，寄妙理于豪放之外"，齐白石墨蟹的演变过程，正是他通过早年临摹和写生，逐步开创"法度之内"的新意，最终以独特的艺术感受力超越了物象，完成了意象的飞跃。他的创新和超越完全根植于中国画艺术的内在生命力，他不仅扩展了中国画的审美图式，同时也赋予了这个题材更丰富的精神内涵。

1 齐璜口述，张次溪笔录，《白石老人自传》，人民美术出版社，1962年，85页。

第三节　画蟹的精神内涵与笔墨技艺

　　薛永年先生曾总结说，任何一件艺术品都必须包含两大因素："一是创作主体注入的思想感情与精神品格，二是把上述精神内涵物质化和视觉化的技艺。"[1]齐白石不仅在绘画技法上不断探索创新，而且他也以这些绘画对象为媒介，通过赋予它们丰富的人文意涵，抒发内心感受，反思生命体验。在螃蟹题材中，他曾将自己对生命的讴歌、诗化的感受、家国的情怀、情操的寄托、美好生活的向往都融于其中。透过这些丰富的精神内涵，我们看到的是一个艺术家的生命感受和完整的精神风貌。

　　齐白石曾有《食蟹》诗云："有诗无酒，吾不丑穷。有酒有蟹，吾亦涪翁。"所谓隐居以求志，遁世而无闷，传统的文人有文人特有的生活方式与表达范式，而文人画就是中国文人通过绘画形式，寄予个人的情感的艺术抒发。其核心主题，如从苏轼的《枯木怪石图》中看到他胸中的蟠郁，在徐渭"闲抛闲置野藤中"感受到怀才不遇，八大山人的鱼鸟、郑板桥的瘦竹也都让后世从中领略了艺术家内心纵千磨万击还坚劲的不屈傲骨。

　　文人画的核心在于中国知识分子自由思考、批判现实的精神传统，而不是具体的某一种意象或是一种生活方式。隐逸入世、愤怒超脱、激进淡然，无不是文人对自己人生境遇和社会现状的反思。从齐白石画蟹也可以看出，他以书画为媒介，通过丰富的作品意涵，抒发内心感受，反思生命体验。

　　在早期，中国绘画本来是重视色彩的。与"五行说"相一致的是"五色说"，古人认为，金、木、水、火、土五行组成宇宙万物，青、黄、赤、白、黑五色则组成万物的颜色。五色正好是三原色（今人称红、黄、蓝为"三原色"）加上两极色（黑、白）。所以"五色说"至今都是科学的色彩理论。

　　水墨画兴起于唐宋，为文人画所重。水墨画体现的是文人的审美趣味，以书法的笔法入画，以水墨代替色彩，声称"墨即是色""墨分五彩"，试图只用墨的浓淡和层次变化来表现这个五彩缤纷的

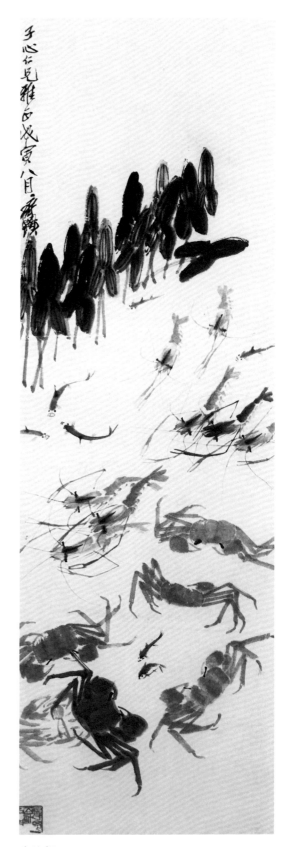

水族虾

世界。自唐人王维提出"水墨为上"，水墨画在中国绘画史上渐居正统地位，水墨甚至取代丹青，成为中国画的代名词。

任何色彩，浓极则为黑，淡极则为白，黑白二色是一切色的极色，故可以代替一切色，此时"水墨为上"的思想已经被包含在"五色"理论中。然而，红、绿、黄三原色及一切中间色，浓极则为黑，淡极则为白，黑白二极色却不可能还原为三原色及其中间色。

歌德说："在限制中才能显出来身手，只有法则能给我们自由。"水墨画作为中国绘画的风格流派之一，摈弃色彩，只玩黑白，把水墨的表现力发挥到了极致。彩色照片固然更美更艳，更接近生活真实，也更有艺术感染力，黑白照片却以其淡雅脱俗，更显艺术气质。这使得齐白石笔下水墨河蟹展现出非凡的艺术之美。

齐白石在墨蟹题材中的"笔墨"功夫精深博大，越是晚期作品，越显其老辣、自由的气象。笔墨首先是作画工具的名称，毛笔和墨汁，它体现了国画中毛笔代表的独特性和墨包含的特殊性。更重要的，笔墨代表的是使用这些材料所运用的技法，这种独特技法在国画中具有极为核心的地位。虽近代有如吴冠中先生的批判以及其他学者的杯葛，但笔墨的价值在中国传统绘画语言以及书画艺术形式中仍然具有超然的审美意义。

石涛曾说"笔墨当随时代，犹诗文风气所转"。后世多引用前句而尤推崇笔墨的独立性，其实不把两句话连起来看待，无疑是有意曲解石涛之意。齐白石墨蟹笔墨，正是开创了一种独特的视觉语言形式，在黑白之间意涵丰沛，实质是画家独立意识与反思精神的人格体现。正是这种哲思精神，才使齐白石的艺术创作展现出一种引人入胜的艺术境界，体现了中国传统所推崇的绘画本质。

1 薛永年著，《艺术家必须是能工巧匠》，《中国文化报》，2016 年 3 月 20 日。

第二章 蟹的精神意涵

在诸多齐白石的食蟹诗中，酒和蟹常常是一起出现的，但齐白石是不善饮酒的。他在自述和日记里，多次提到自己不太喝酒，如这首《芋苗兼蟹》：

芋魁既有，螯足丰无。

不能饮酒，山姬笑愚。

原来这食蟹和饮酒被联系起来，是有其文化典故的。在东晋名士辈出的时代，有位叫毕卓的名士，说自己的人生理想是"得酒满载百斛船，四时甘味置两头，右手持酒杯，左手持螯足，拍浮酒船中，便足了一生矣"。经他的吹捧，酒与蟹就这么和魏晋风流关联起来了，饮酒食蟹便成了后世文人们热衷的风雅之事。这位毕卓其实是个有名的清流，他是生长在乱世的齐白石崇敬的偶像，所以齐白石画了很多毕卓的人物画。

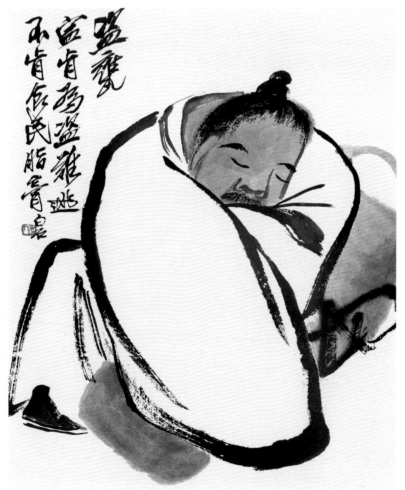

《人物册》十二开之八（荣宝斋藏）

而在毕卓之后，历朝历代咏蟹的诗歌不断，李白即有"蟹螯即金液，糟丘是蓬莱。且须饮美酒，乘月醉高台"之句。蟹与酒是诗人的诗引，黄庭坚有著名的"形模虽入妇人笑，风味可解壮士颜。寒蒲束缚十六辈，已觉酒兴生江山"之句。蒲草暖酒别开生面，将蟹形蟹意描写得入情入味。齐白石还曾借用其句，略作修改，题于画上，其诗曰："横行只博妇女笑，风味可解壮士颜。编蒲束缚十八辈，使我酒兴生江山。"（《题螃蟹》）不善饮酒，不妨碍齐白石寄情诗画，在艺术创作中体验一种超然的审美体验，这可能就是诗画艺术超越时空的魅力吧。

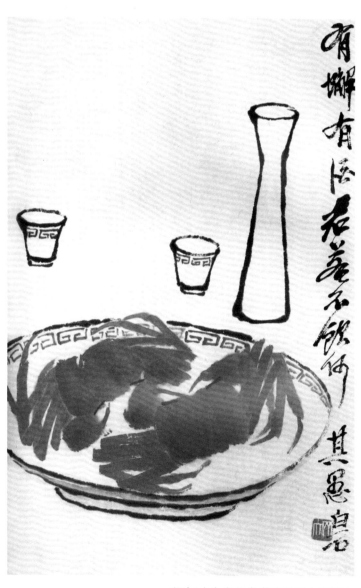

酒蟹（中央美术学院附属中学藏）

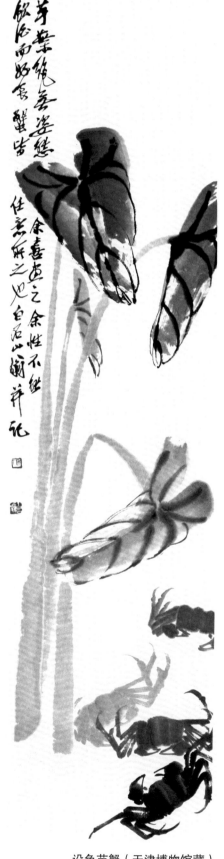

设色芋蟹（天津博物馆藏）

第一节　横行天下的妙用

家山咬定不须归，燕市霜螯九月肥。

湘上故人余几辈，及时应把菊花杯。

——齐白石

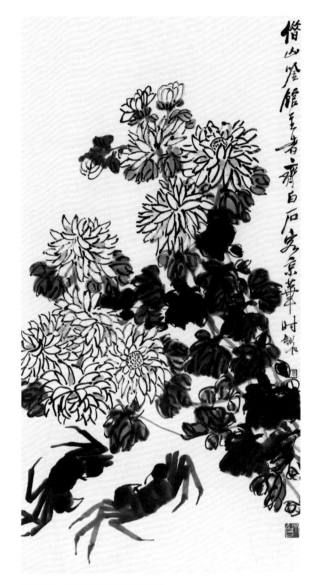

菊蟹图（辽宁省博物馆藏）

　　齐白石生长的湖湘之地惯有食蟹传统，齐白石自小也颇好这口儿。他晚年久居京华，有时见市场上有卖螃蟹，于是便心有所感，睹物思乡起来。儒家文化看重家族，讲求叶落归根，但齐白石身处乱世，有家却难回，只得遥想故乡：自己年少那帮朋友们，不知此时此刻还有几人尚在？又到了蟹肥花黄之季，他们是否也思念着自己？还是否有人把酒持螯，得享平安喜乐？齐白石言其诗，挥其画，诗中有画，画中有诗，展现的正是传统文人画所讲求的心有所思、诗有所感、画外之意了，而"蟹"这一为人所爱的艺术创作主题，自然被赋予了诸多的审美意象。

　　文人画家以蟹入画早已有之，明代沈周、陈淳、徐渭都画过螃蟹图。徐渭在《墨花四段图》上画有鱼和螃蟹，题诗云："溪藤一斗小小方，鱼蟹瓜蔬笋豆香。较量总是寒风味，除却江南无此乡。"另一幅螃蟹图上题"钳芦何处去，输与海中神"。而明末清初另一位重要的文人画家八

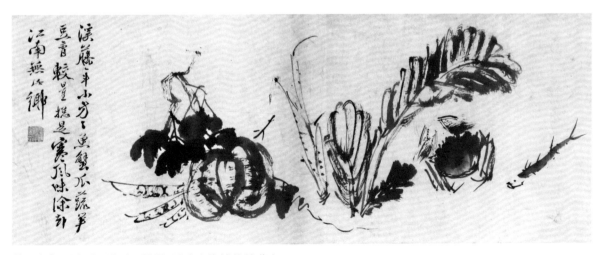

花果鱼蟹图卷（局部）　徐渭　明（上海博物馆藏）

大山人也有一幅非常有趣的螃蟹作品传世，两只螃蟹面对面，亲密纠缠在一起，画面题款为"郎住九江头，妾住九江尾。摇摇八把桨，双双宁有几"，看了让人忍俊不禁。

蟹肥时节也正是菊花盛开之季，故通常食蟹常与赏菊一同进行。据说清代就有一位专门以画蟹闻名于天下的"郎螃蟹"——郎葆辰，他是当时颇受欢迎的画蟹高手，画了很多螃蟹图，其中一幅菊蟹图上题诗"东篱霜冷菊黄初，斗酒双螯小醉时。若使季鹰知此味，秋风应不忆鲈鱼"，赞扬蟹味之美远在鲈鱼之上。扬州八怪之一的边寿民也画过数量颇多的螃蟹，扬州博物馆所藏的一张螃蟹图镜片，题为"姜米酰盐共浊醪，欹斜乌帽任酕醄。饶君自负双钳健，篱菊秋风餍老饕"。 总体来说古人喜爱画蟹，很多表达的是对螃蟹水中嬉戏的喜爱之情，以及蟹味鲜美的赞叹，食蟹赏菊也被视为文人雅事。清末民国初年，海派任伯年也画螃蟹，但他的螃蟹多为色彩鲜艳的熟螃蟹，如天津博物馆藏《江南风物横卷之三》画菊花熟蟹，题款"把酒持螯"，同样是表现菊开蟹肥时节饮酒食蟹的传统。此外任伯年有扇面《二甲传胪》，画中两只螃蟹从盛开的菊花中相对穿过，因为螃蟹有甲壳，一只蟹即"一甲"，两只蟹即"二甲"，代指科举考试等级，表达了人们对仕途通达的美好愿望，这是对螃蟹意涵的一个较大的引伸。而用螃蟹"横行"含义入画的，目前能看到的有清代江浙画家陈祺所画的《水墨花鸟图册》之三的墨蟹图上题跋"栖身傍碧波，引数最繁多。禾黍嗟方熟，横行奈尔何"；后来的几位重要的花鸟画家，如海派吴昌硕及他两位在北京的弟子，也是齐白石好友——陈师曾和陈半丁，都很少画螃蟹题材，笔者从目前出版的他们的全集和各博物馆的藏品中没有找到特别有代表性的作品，暂时不列入讨论范围。

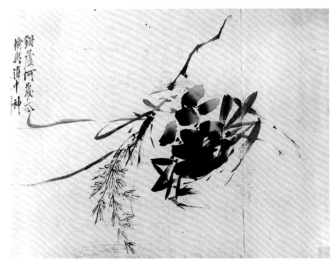

鱼蟹图卷（局部） 徐渭 明（天津博物馆藏）　　杂画册之五 八大山人 清 选自《八大山人全集》

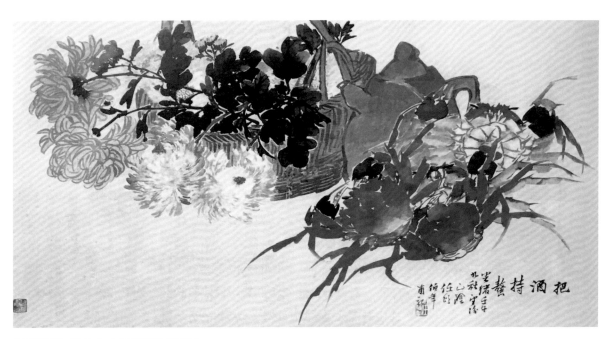

把酒持螯 任伯年（天津博物馆藏）

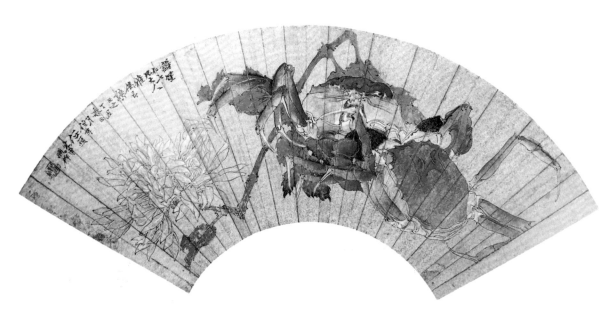

菊蟹图 任伯年（南京博物院藏）

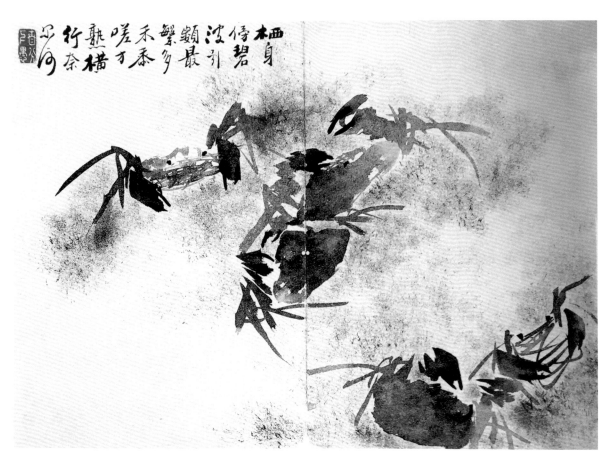

《水墨花鸟图册》之三 陈祺（常熟博物馆藏）

　　从 30 岁之前一直到 90 多岁，齐白石一生画蟹，他的螃蟹无论是技法上还是意涵上较前代画家都有了极大的创新。他三十岁之前就有螃蟹的作品，中国美术馆藏《菊蟹图》上题"此幅乃予 30 岁以前画，共四幅，有三幅未写字，只有印，厂肆求予补"。老舍先生藏其早年《菊蟹图》中题"余为他人画直幅，幅中亦画一石一菊二蟹，一日叔章弟偕元兄来，见之皆嘱余再画"；另外还有湖南省图书馆藏《菊花螃蟹》创作年代也在 1890 年至 1900 年之间。菊花和螃蟹是齐白石早年画蟹作品之中常见的组合，可见菊开蟹肥的传统意涵是其早期作品的主要表现内容。首都博物馆藏《花鸟四册》之螃蟹上题有"借山馆后有石井，井外常有蟹横行于绿苔上。余细观九年，始知得蟹足行有规矩，左右有步法，古今画此者不能知"。通过对螃蟹观察入微的写生，齐白石画螃蟹发生巨大变化，内容也随之改变。湖南省博物馆藏《蟹戏图》借题山谷老人诗"横行只博妇女笑，风味可解壮士颜。编蒲束缚十八辈，使我醉兴生江山"，开始从螃蟹的行走习性里引申出"横行"的寓意来。古人给蟹取"四

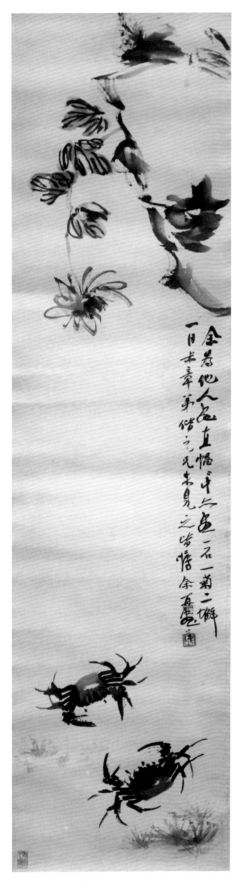

菊蟹图（老舍藏）

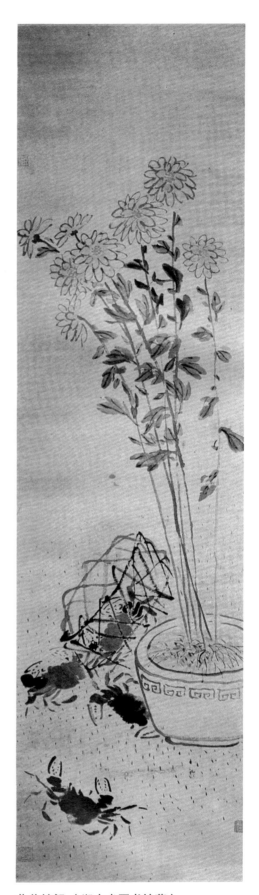

菊花螃蟹（湖南省图书馆藏）

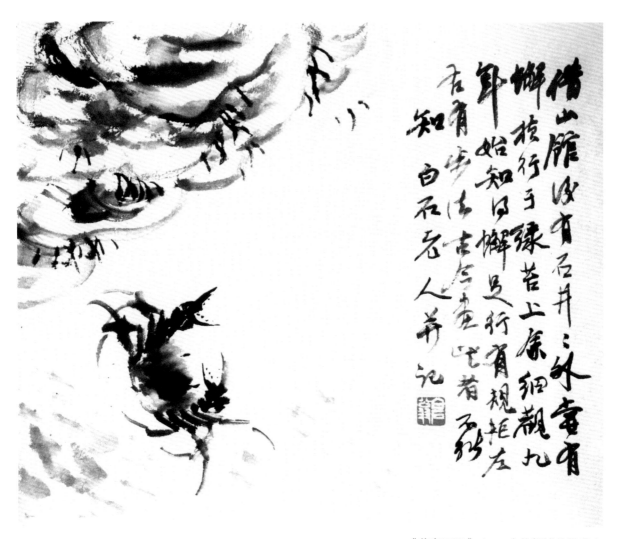

借山馆后有石井水常有
蟹横行于绿苔上厥足
卸始知日蟹足行有视距左
右有步法无去今画此者
知白石老人并记

《花鸟四册》之一（首都博物馆藏）

名"："以其横行，则曰螃蟹；以其行声，则曰郭索；以其外骨，则曰介士；以其内空，则曰无肠。"皮日休所创作的《咏蟹》诗，其诗云："未游沧海早知名，有骨还从肉上生。莫道无心畏雷电，海龙王处也横行。"齐白石早在1924年至1925年间就有《芦蟹》诗："斜日照山塘，芦茅秋影凉。横行何所恃，浊世贱文章。"齐白石将螃蟹横行的意涵引申一步而用在画面上，目前能见到最早的是西安美术学院藏1941年螃蟹图题"行到几时休"，画七只螃蟹；天津博物馆藏1944年墨蟹图上题"袖手看君行"，画六只螃蟹；中国美术馆和布拉格美术馆都藏有墨蟹图题"看君行到几时休"，这两幅虽未题年代，但从字体判断应该是1945年之前的作品。元代杨显之《潇湘雨》第四折"常将冷眼看螃蟹，看你横行得几时"，对现实中一些横行霸道的人和事表示愤慨，并希望他们的为所欲为持续不了多久。自1937年以来，齐白石久居沦陷的北平，心境往往用诗与画寄托，这一时期他还有《画不卖与官家窃恐不祥告白》：

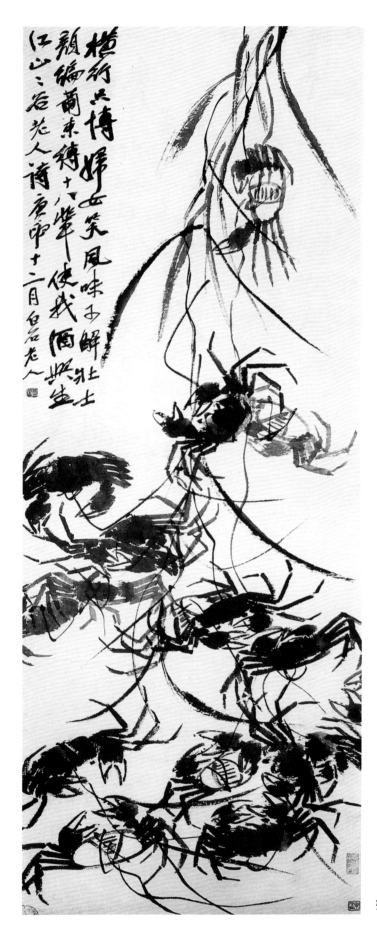

蟹戏图（湖南省博物馆藏）

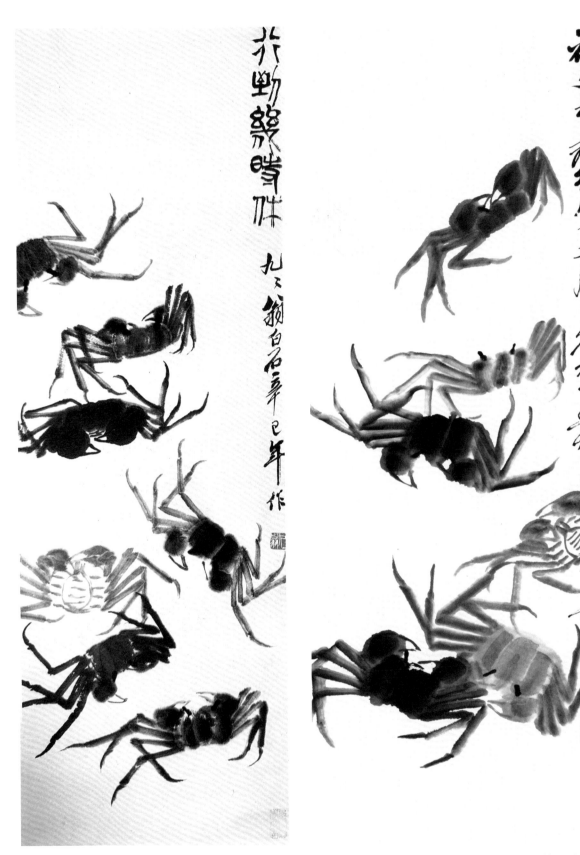

行到几时休（西安美术学院藏）　　　　　　　袖手看君行（天津博物馆藏）

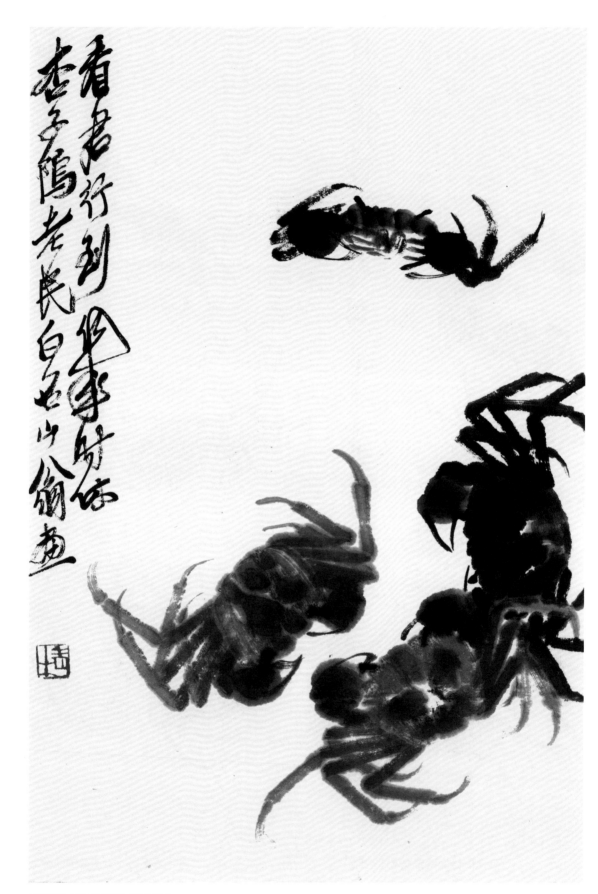

墨蟹图（布拉格美术馆藏）

"中外长官要买白石之画者，用代表人可矣，不必亲驾到门。从来官不入民家。官入民家，主人不利。谨此告之，恕不接见。"

　　《白石诗草续集》1933 年以后之有《蟹》诗云：

　　"披甲拳丁性气高，草泥乡里见君曹。平生自负横行力，却逊乘潮海外妖。"

　　在自述里，他也说"自北平沦陷后……登我门求见的人，非常多，敌伪的大小头子，也有不少来找我的……"，"我见敌人的死何足惜，拼脚愈陷愈深，穷途末路，就在眼前，所以拿螃蟹和老鼠来讽刺它"。可见在那个动荡不安的年代，齐白石画蟹"横行"的确有讽刺当时的官僚、敌伪和贼寇的意涵。而荣宝斋藏《花卉蔬果翎毛册》二十九开之二十四画两只朱红的熟螃蟹装在瓷盘中，题款"何以不行"。煮熟的螃蟹如何横行，此画妙趣十足，将这种讽刺的意味发挥得淋漓尽致。

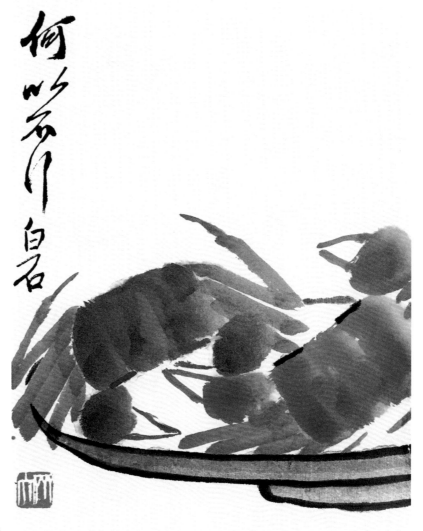

《花卉蔬果翎毛册》
（荣宝斋藏）

　　大家认为齐白石对螃蟹"横行"的意涵应用仅止于此吗？当然不是，更让人拍案叫绝的妙用还在后面。辽宁省博物馆藏 1946 年齐白石《鱼蟹图》，画三只螃蟹两条鱼，题款道"阿龙贤世侄之诗足横行有余，八十六岁白石同客白下"， 螃蟹之横行，加上鱼之谐音"余"。此后这类作品常有，北京市文物公司藏 1947 年《五蟹图》题"文熙先生之医道亦可横行于中华，故画赠之，八十七岁丁亥白石"；首都博物馆藏 1950 年《墨蟹图》题"大悲先生治麻木亦可横行，画此赠之，九十白石"……我们可以很明晰地看到，1945 年之后螃蟹"横行"被齐白石赋予了新的意涵，不再是讽刺、批判的贬义，而转变成了巧妙的赞誉之词。

　　"横行"一词引证详解，除了横行霸道、胡作非为之外，还有广行天下、所向无敌之意，如《荀子·修身》：

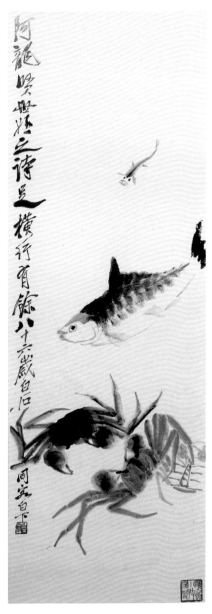

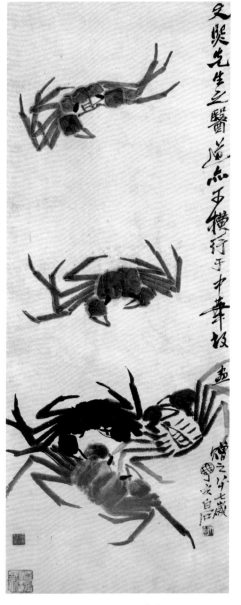

鱼蟹图（辽宁省博物馆藏）　　　五蟹图（北京市文物公司藏）

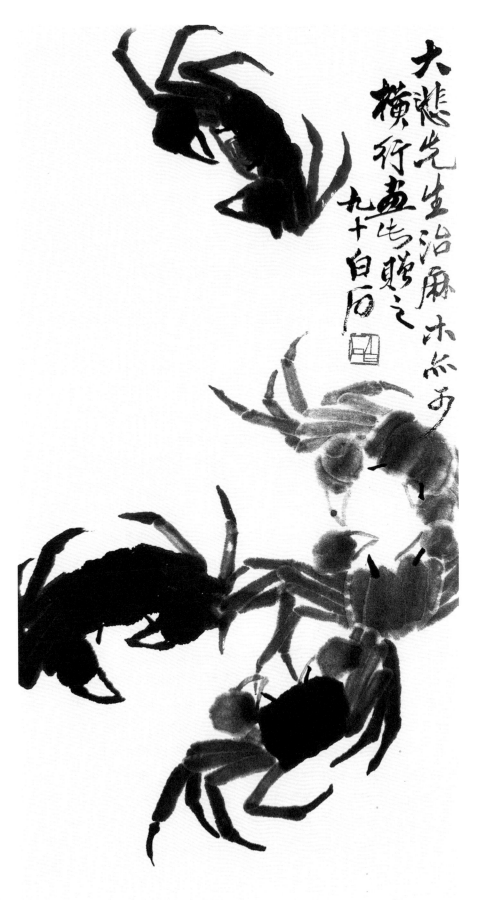

大悲先生治麻木不仁
横行画也赠之
九十白石

墨蟹图（首都博物馆藏）

"体恭敬而心忠信，术礼义而情爱人，横行天下，虽困四夷，人莫不贵。"

《吴子·治兵》：

"宁劳于人，慎无劳马，常令有余，备敌覆战。能明此者，横行天下。"

齐白石对横行这含义的引申应当是来源于"司马文章"，早在1902年之前他就写过《用暮春遣兴韵赠德恂》，诗云：

"文章司马梦横行，艳福奇才世已惊。高士停车称弟子，美人联塌事先生。"

接着他在1924—1925年的《芦蟹》中又写道：

"斜日照山塘，芦茅秋影凉。横行何所侍，浊世贱文章。"

以及1925年的《蟹》：

"不惭颜色壳青青，无复文君梦长卿。海内文章遗老隐，汝曹何事亦横行。"

此外有北京画院藏齐白石《蒲蟹图》上就直接题款："司马文章横行天下。"从螃蟹绘画风格和书法风格来看，此幅作品应该创作于20世纪20年代初期，是属于早期作品。他还曾画《五蟹图》送给李可染，上面题句："昔司马相如文章横行天下，今可染弟书画可以横行也。"司马相如作为西汉文坛成就最高的辞赋家，将汉赋糅合了各家特色，自创并奠定了散体大赋的文学体式，对后世有着深远影响，他与卓文君的爱情故事也广为流传。清末小说《彭公案》中的对联"司马文章元亮酒，右军书法少陵诗"是当时家喻户晓的名句。而齐白石非常推崇的湖湘文化领袖曾国藩也曾在其所编《经史百家杂钞》中选有司马相如的文章，还在《圣哲画像记》专门写道："西汉文章，如子云、相如之雄伟，此天地遒劲之气，得于阳与刚之美者也；此天地之义气也。"与曾国藩关系密切的湖南晚清名将左宗棠也有诗云："文章西汉两司马，经济南阳一卧龙。"其中两司马之一便是指的汉辞赋家司马相如。从这几幅作品的题款来看，这些画作很有可能都是赠送给别人的，其中两幅有"故画赠之""画此赠之"题款，是称赞受画之人才能出众，有的是医术，有的是诗文。齐白石在其"斜日照山塘，芦茅秋影凉。横行何所侍，浊世贱文章""人不识文章，只笑横行老。呼之为蟛蜞，恐惹文君脑"等诗句中是否有隐喻自己的含义，现在还不得而知，需要进一步探究，但我们可以推断齐白石对司马文章的推崇，引申出后来在螃蟹作品里以"横行天下"来赞誉他人的意涵，由典而来，巧妙至极。

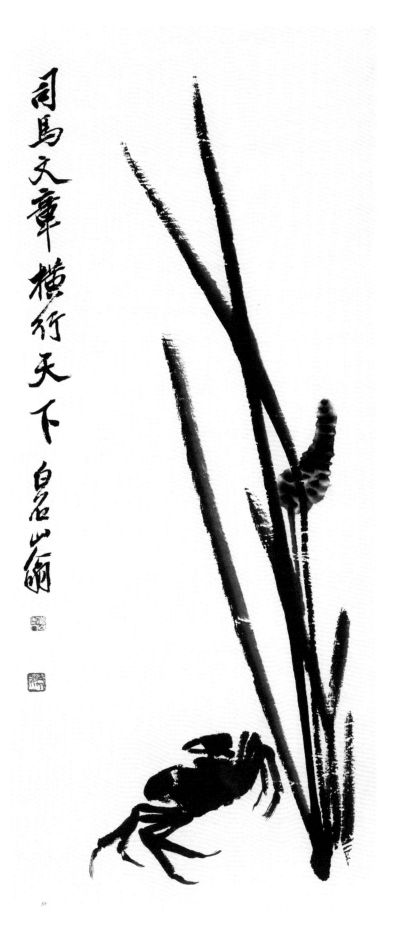

司馬文章横行天下 白石翁

蒲蟹图（北京画院藏）

第二节　草间偷活而喻己

中国美术馆藏 1922 年《蟹草图》上题诗"多足乘潮何处投，草泥乡里合钩留。秋风行出残蒲界，自信无肠一辈羞"。在齐白石的日记《壬戌记事》里面，他也专门提到这首题画诗：

"十九日，之保定，前为夏君作画刊石未完工……二十一日画蟹题云：多足乘潮何处投，草泥乡里合钩留。秋风行出残蒲界，自信无肠一辈羞。"

北京故宫博物院藏《螃蟹》约作于 20 世纪 20 年代晚期，画上题跋：

"多足乘潮何处投，草泥乡里合钩留。秋风行出残蒲界，自信无肠一辈羞。前七八年间友人尝偕游保阳，画蟹因题此句，白石。"

北京画院藏墨蟹扇面也题了同一首诗，从螃蟹的画法和字体来看应该是差不多时间所画。齐白石为何多次重题创作保定所作的螃蟹诗画？这里面有什么样的含义？关于"无肠"的解读有好几种，其中 1937 年《逸经》发表的陆丹林的《齐白石杂谈》上提到这首诗，他这样写：

"齐白石既以书法篆刻得名，夏午诒、杨皙子一班人想让他得一官半职，遂介绍他给曹锟。齐木匠代立宪大总统画了一幅菖蒲兼蟹，上题一首诗云：'多足乘潮何处投，草泥乡里合钩留。秋风行出残蒲界，自信无肠一辈羞。'他看不起这班'无肠公子'多足乘潮……"

这篇杂谈认为"无肠公子"是一帮军阀，完全是贬义的意思。之后有些文章认为他这是"以甘居草泥的螃蟹自喻，贴切地表明自己无心仕途的志向"，那齐白石这个"无肠"究竟表达了什么意思呢？我们先来看看他与保定之间的联系。1922 年，齐白石在《壬戌记事》中数次提到应友人夏天畸之邀前往保定，实则是去卖画，日记中有记：

"十九日，夕阳到保，住双彩五道庙街七号夏天畸家……闻郭慈园之太夫人于二十一日夜戌时作古。余即欲往唁，无奈有曹君有印石索刻，不能出保。"

"初十日，余为天畸之请往保阳，却无要事。袁克定以绢六幅求余作画于夏君也。方子易为画曹君像不能交去，以郭自存为画得极似者，余配以衣面，加以色，夏君喜之。"

在回湖南探望其重病孙子之前又记：

"余去保定后，外人买画之钱共一百三十三元，还去子环之父托买皮袄之钱四十元交环手收，余九十三元做家用，存子如、子环二人手。余八月十日往保时，其家只存五元。"

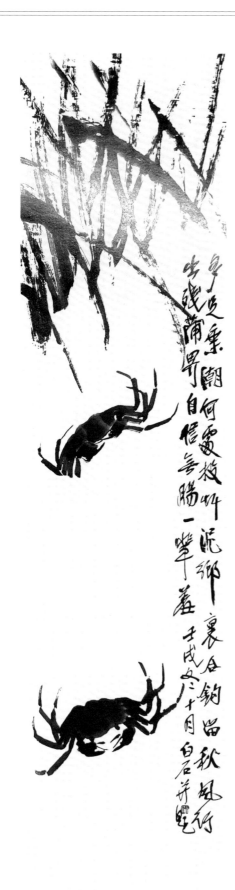

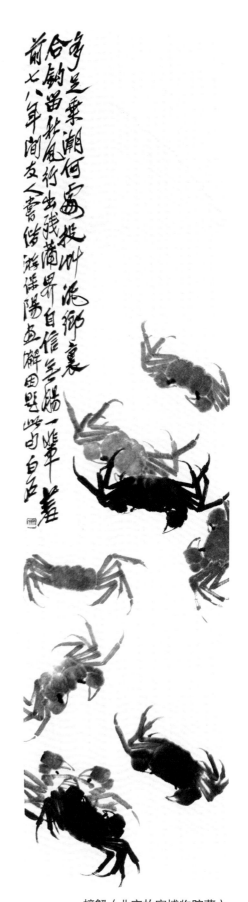

蟹草图（中国美术馆藏）　　　　　　　　螃蟹（北京故宫博物院藏）

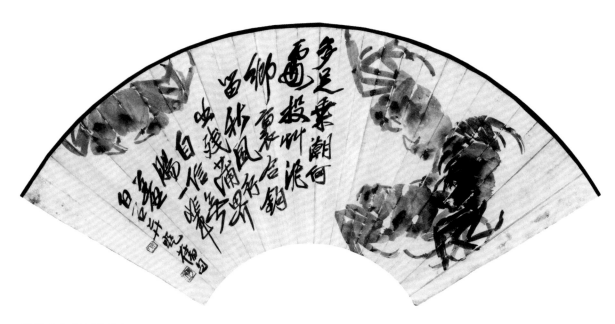

墨蟹（北京画院藏）

湖南探病回来之后又往保定：

"十九日，之保定，前为夏君作画刊石未完工……二十一日画蟹题云：多足乘潮何处投，草泥乡里合钩留。秋风行出残蒲界，自信无肠一辈羞。"

他应好朋友之邀去保定卖画，还获得了不菲的酬资，从这些记载里很显然可以看出，他不会画一张画去取笑曹锟。而所说要给他谋一个官职的事在日记里未有记载，在胡适的《齐白石年谱》和张次溪的《白石老人自述》里面也没有提到过。夏午诒和樊樊山想为他谋官职应该是在他 1903 年游西安之时，《齐白石年谱》记载：

"《自记》云：春三月，午诒请尽画师职，同上京师。樊山曰：吾五月相继至。太后爱画，吾当荐君。"

"五月之初，闻樊山已起山，璜平生以见贵人为苦事，强辞午诒，欲南还。午诒曰：'既有归志，不可强留。寿田欲为公捐一县丞……璜笑谢之。'"

《白石老人自述》也有记载樊樊山想把他推荐给慈禧太后，夏午诒想给他捐个县丞到南昌去候补，都被他拒绝了。可见这篇"杂谈"以及后来的一些文章都对此有误读，其一不是为了骂曹锟及其同僚，其二不是为了谢官不当。这首他反复用到的题画诗里所提到的"无肠"也并非一个贬义词。唐代唐彦谦有《蟹》诗，曰：

"物之可爱尤可憎，尝闻取刺于青蝇。无肠公子固称美，弗使当道禁横行。"可见，"无肠公子"是对蟹的美称，是表示蟹可爱的一面。"乘潮"则有刘元卿《贤奕编·观物·泉海巨鱼》："泉海有鱼，乘潮入港，潮退不得出。"北京画院所藏同一个题材菖蒲、螃蟹图，作于20世纪20年代末30年代初，画上题款"十载苦离家，家书可叹嗟。小池泥里草，有否旧时花"，由诗可以看到草泥、草香是他对故乡的怀念。而其在同一年（也是1922年）的《壬戌记事》中有一首题画蟹：

"九月旧棉凉，持螯天正霜。令人思有酒，怜汝本无肠。燕客须如雪，家园菊又黄。饱谙尘世味，夜夜梦星塘。"

1922年对齐白石来说是非常辛苦的一年，他的孙子病重最后离世，而他数次往返于北京、湘潭，又要为一家生计奔忙。在孙子病情稍微稳定后，他在日记中写道："数口之家，日需数金，久无一画卖出……"这首"自信无肠一辈羞"的题画诗正是在他这次从湘潭回北京之后再去保定时所写，他在这种情况下难免感叹自己如同螃蟹一般跟随着潮流却无处可投，羞愧于自己没有心肠，在风烛残年的时候还走出故乡的泥草池。他在《齐璜母亲周太君身世》（甲本）中写道："年七十，湘潭匪盗如鳞，纯芝余隔宿粮，为匪所不能容，远别父母北上，偷活京华。"另一张北京画院所藏《水草螃蟹》上题"草间偷活三百石印富翁三百九十六甲子时"，约画于20世纪20年代晚期。在1925—1931年《白石诗草》（乙丑十一月起）中一首《蟹》写道："大地鱼虾惨尽吞，罟师寻括草泥浑。长叉密网纔（才）经过，犹有编蒲缚汝人。"螃蟹的处境艰险重重，躲过了渔夫的长叉密网，还有人等着编蒲捆上它。无肠直率的性格和无处投足的窘迫让齐白石有了自喻于螃蟹的一层新意涵，觉得自己和螃蟹一样在草泥乡里偷活而生。

第三节 "饮酒食蟹"强作长安风雅客

金秋饮酒、赏金菊、食肥蟹,是中国历代文人风雅传统,文人画家一直以来都喜爱表现这个题材。徐渭曾在他的《花果鱼蟹图卷》(上海博物馆藏)、《水墨花卉图卷》(云南省博物馆藏)、《杂花卷》(东京国立博物馆藏)、《墨花四段》图(日本泉屋博古馆藏)四幅作品里都画有墨蟹,而且题了同一首诗:"溪藤一斗小小方,鱼蟹瓜蔬笋豆香,较量总是寒风味,除却江南无此乡。"只是偶尔在顺序上做了小的变化。扬州画家边寿民在《花卉册之八》上画一只螃蟹、一枝菊花和一个酒缸,题诗云:"稻蟹膏方满,垆头酒正香。若辞连日醉,辜负菊花香。"而另一幅《花卉芦雁册之六》画一只墨蟹,背后是些许淡淡水草,题诗"姜米酰盐共浊醪,欹斜乌帽任酕醄。饶君自负双钳健,篱菊秋风餍老饕"。海派任伯年作《菊蟹图》(广东省博物馆藏)画一篮菊花和两只熟蟹,上有吴昌硕题诗"篱畔黄花摘未稀,一筐盛露胜琼琚。山厨煮得霜蟹熟,下酒何须读汉书";又有蒲华题诗"拂筐菊露未沾霜,采得花枝紫间黄。鱎蟹煮来堪下酒,山人赋色写秋光"。任伯年还有《杂画卷四帧之三》画菊花、螃蟹、酒壶,题款"把酒持螯",正是来自毕卓的诗"右手持酒杯,左手持螯足"。

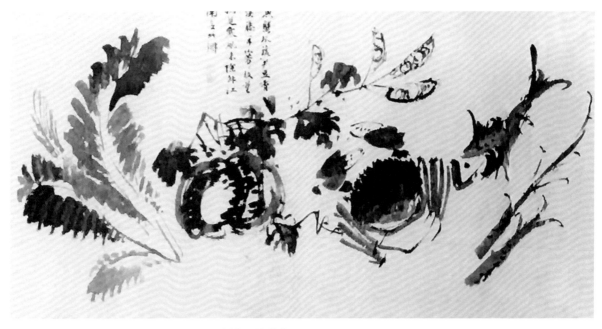

水墨花卉图卷(局部) 徐渭 明(云南省博物馆藏)

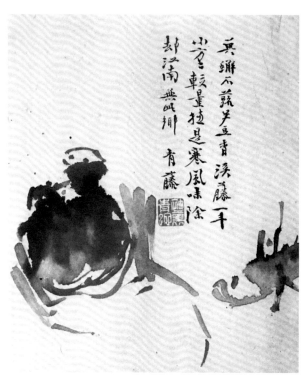

杂花卷（局部） 徐渭 明
（东京国立博物馆藏）

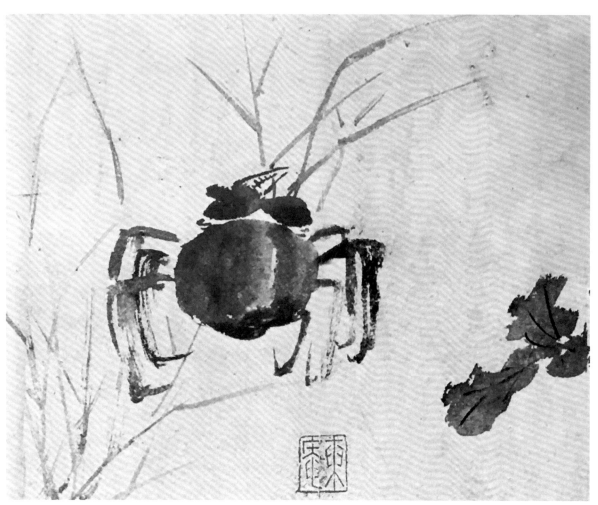

墨花四段（局部） 徐渭 明（日本泉屋博物馆藏）

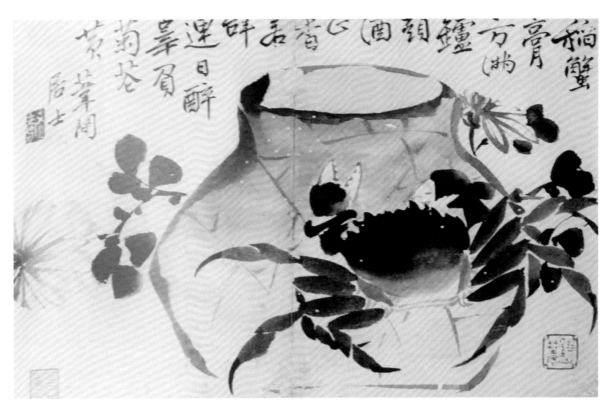

花卉册之八 边寿民 清（北京故宫博物院藏）

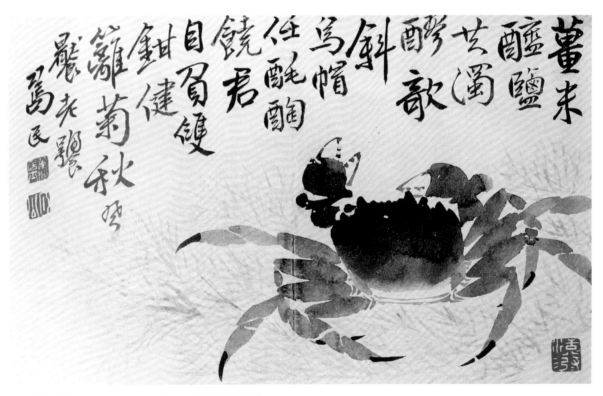

花卉芦雁册之六 边寿民 清（中国历史博物馆藏）

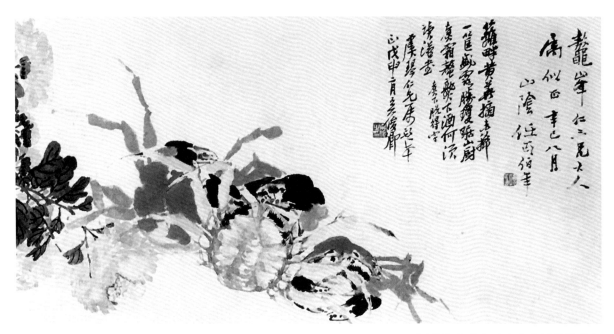

菊蟹图 任伯年（广东省博物馆藏）

　　深谙用典的齐白石在关于螃蟹的画面里画了大量的墨蟹、熟蟹，不同的画面表达吃螃蟹的雅好；同时他也写了许多关于食蟹的题画诗。中国美术馆藏1924年《菊蟹图》题"有蟹不瘦，有酒盈卮；君若不饮，黄花过时"；首都博物馆藏1928年《酒蟹图》题"有酒有蟹，偷醉何妨，老年不暇为谁忙"；1930年北京画院藏《螃蟹图》题"使我酒兴生江山，此山谷山人诗……"黄山谷诗句前面的内容都去掉了，只留下螃蟹佐酒的兴致；中央美术学院藏1945年《螃蟹图》上题"左手持霜螯，右手把酒杯，其乐何如"，显然是出自《晋书·毕卓传》；1949年北京市文物公司藏《篓蟹图》题款"蟹正肥时酒亦香"，等等。他在为数众多的螃蟹题材里表现出十分享受蟹肥酒香的文人情怀，延续了前人的赋予螃蟹的意涵。

　　齐白石虽然好食蟹，却并不善饮酒。他在1917—1918年的《萍翁诗草》中写道："余不能饮，诗中常饮千杯，客以为笑，余以意闻：好酒沾唇面即红，愁夸欲醉一千钟。何方能得区区死，万籁无闻到耳中。"[1]他也在画中提到此事，如天津博物馆藏《芋叶螃蟹》就题款曰："芋叶绝无姿态，余喜画之，余性不能饮酒而好食蟹，皆任意所之也……"既然如此，他为何要经常表达自己把酒持螯的雅兴？1945年天津杨柳青书画室藏《灯蟹图》上题"室中藜杖老何之，八五华年归计迟。强作京华风雅客，夜深持蟹咏新诗"；北京画院藏多幅《墨蟹图》分别题款"强作长安风雅客，持螯把盏自删诗"，"归

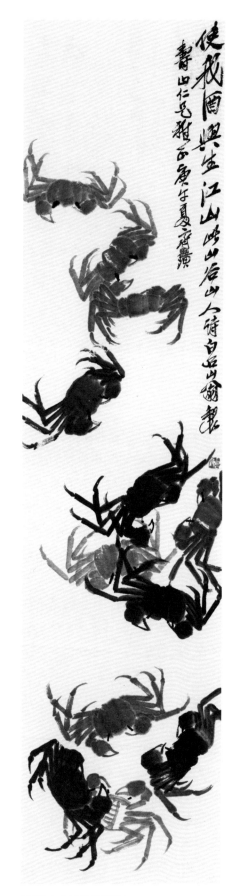

墨蟹（北京画院藏）

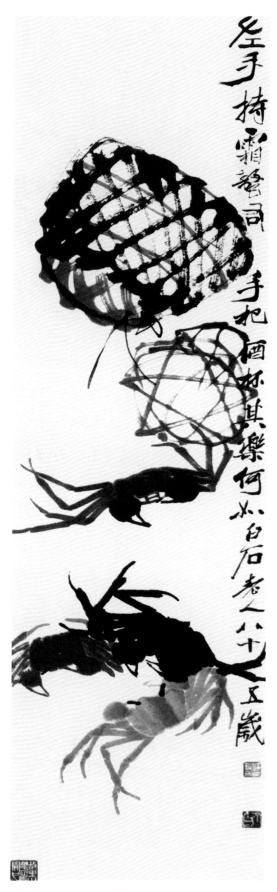

螃蟹图（中央美术学院藏）

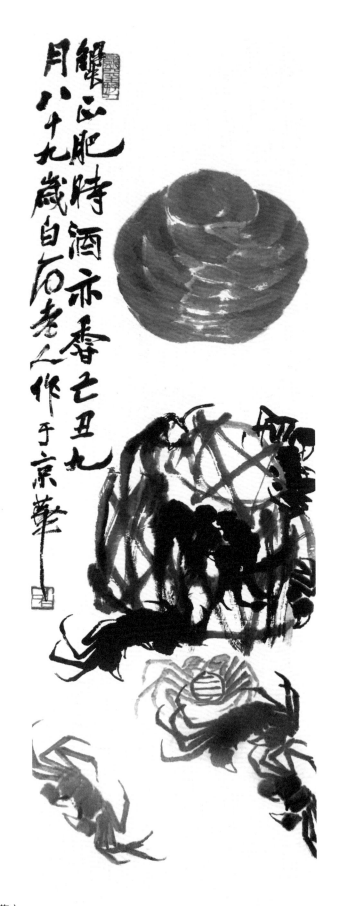

蟹正肥时酒亦香（北京市文物公司藏）

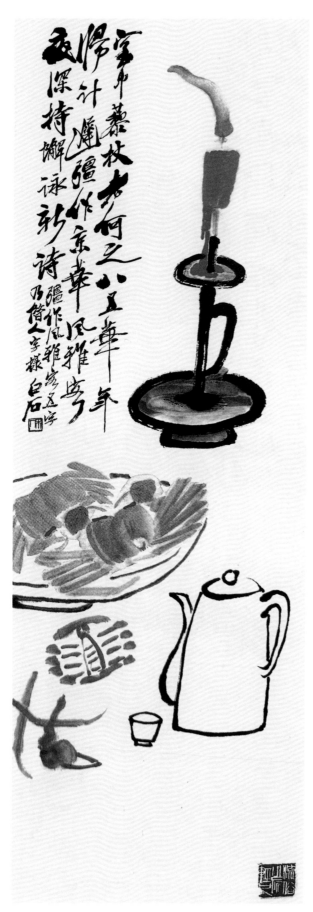

灯蟹图（天津杨柳青书画室藏）

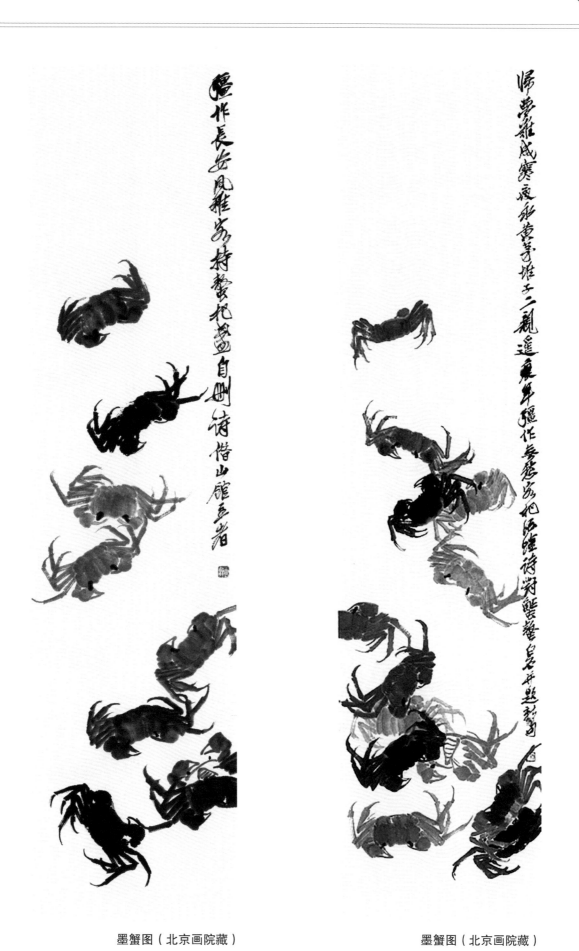

墨蟹图（北京画院藏）　　　　　墨蟹图（北京画院藏）

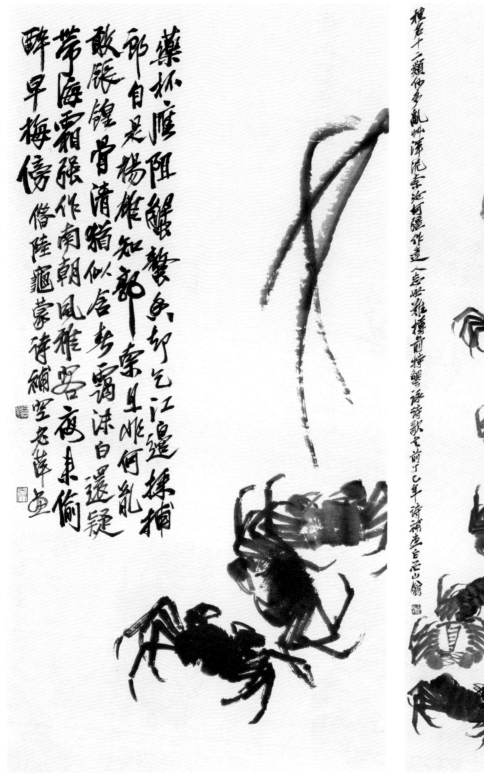

墨蟹图（北京画院藏）　　　　　　墨蟹图（北京画院藏）

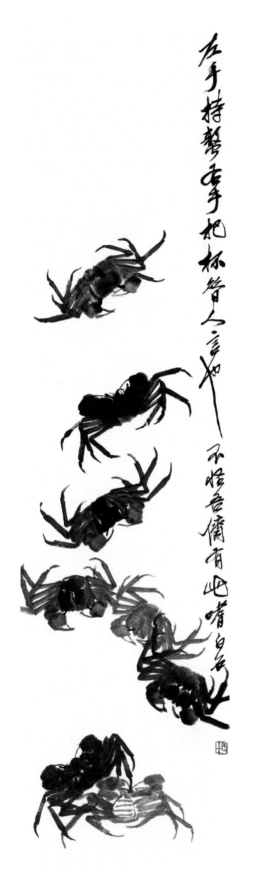

墨蟹（北京画院藏）

梦难成寒夜永，黄茅堆子二亲遥。衰年强作无愁客，把酒吟诗对蟹螯"，"药杯应阻蟹螯香，却乞江边采捕郎。自是杨雄知郭索，且非何胤敢饬馋。骨清犹似含春霭，沫白还疑带海霜。强作南朝风雅客，夜来偷醉早梅傍"。在多张螃蟹图上他都称自己是"强作长安风雅客""强作京华风雅客""衰年强作无愁客"，然后才能食蟹、吟诗、删诗。而另一张北京画院藏《墨蟹图》上题款："种名十二类何多，乱草浑泥奈汝何。强作达人忘世难，樽前持蟹咏诗歌。书前丁巳年诗补画。"丁巳年（1917 年）他就已经作诗感叹自己是"强作达人忘世难"。北京画院藏《墨蟹图》中他题款说："左手持螯，右手把杯，昔人言也，不怪吾侪有此嗜……"古人有这样的言论，所以也难怪同行们都有这样的爱好。在这样的情境下画"左手持螯，右手把杯"，恐怕和前人就有了完全不一样的情感意涵。

　　出现这种不一样的情感意涵在画面里，与齐白石个人的身份和生活境遇有极大的关系。尽管出身贫苦，但他通过自己的努力接受传统教育，饱读诗书，他向往文人艺术的至高境界，就像他一生崇拜学习的八大山人一样。然而民国时期社会发生了巨大的变革，传统的文人画家已经失去了其生存的土壤，而齐白石这样的职业画家，为生活所累必须改变自己的固有观念迎合大众的趣味，这里面同时也包含着画家和书画消费者并未完全消逝的传统文人趣味，所以这个改变的过程必然是痛苦的，体现的是画家挣扎的内心和复杂的情感。《白石诗稿》中有诗《食蟹》云："有诗无酒，吾不丑穷。有酒有蟹，吾亦涪翁。"虽然做着和文人们一样的事，饮酒、食蟹、作诗，但是心情和环境早已截然不同，他只能强迫自己看起来像个风雅的文人，有酒有蟹的时候认为自己是"涪翁"（"涪翁"即宋黄庭坚别号）。

1 北京画院编，《人生若寄：北京画院藏齐白石手稿·诗稿（下）》，《萍翁诗草》，广西美术出版社，2013 年，149 页。

第三章　墨蟹群像演化

　　晚年的齐白石回顾自己的艺术生涯写道："苦把流光换画禅，功夫深处渐天然。"他总结自己一生漫长的艺术创作之路，是在点滴时光中不断苦心经营上下求索，他笔下许多动物形象都成了中国人家喻户晓的题材，其中以虾蟹尤为著名。齐白石早期（20世纪20年代前）的动物造像多以单只成画，但在客居北京特别是在衰年变法之后，群像构图的作品成为他主要的创作形式。墨蟹的绘制尤为如此，大量墨蟹作品均为群像方式处理，形成了独具特色的齐派墨蟹群像的样式，开创了画蟹构成的一代先河。

　　而当我们回顾齐白石对于动物造像的发展历程，可以看到，经历了从早期临摹先贤汲取精华，到中期的观察入微写生变革，再到后期逐渐进入自我超越下笔如有神的境界，在这一过程中，其动物主题的样式逐渐从带有背景的单只到成群的复杂样式，最后发展为彻底去除背景，使画面大面积留白，单纯以动物群像为主体。这种动物群像作品有着鲜明的齐派风格。任何艺术风格都不会凭空出现，齐白石的群像作品也有其产生的演化逻辑。接下来我们将尝试从中国画发展脉络和齐白石的继承与创新的风格演变出发，对其墨蟹群像样式的产生进行梳理解读。

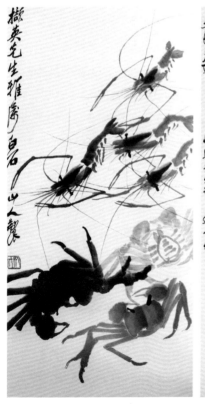

群像构图的作品

第一节　群像绘画的艺史溯源

　　"群像"指文学艺术作品中所表现的一群人物的形象，亦作"群象"。群像画一般指人物画中的群像描绘，在中国绘画传统中其来有自，如果将背景物的有无作为考虑标准，则可分为两类：其一，将绘画对象置于一处具体的物理空间之中，注重描绘物与环境的关系；其二，将绘画对象置于虚空的留白中，单纯描绘主体物。

　　前者在顾恺之今存的唐宋人摹的《洛神赋图》中就有体现。其绘画主体是曹植、洛神及其侍从，人物与自然相融合，虽有"人大于山"的局限，背景更多起到装饰作用，但无碍于叙事主题的表现，展现了身处周遭环境中的人物活动变化。传为南北朝时期张僧繇所画，或更可能是出于唐代梁令瓒之手的《五星二十八宿神形图》则是群像画另一种无背景表现形式。在这幅长卷中，人物以春蚕吐丝描法画出，并沿着衣纹线条敷色，每位神仙姿态形象各异，旁侧皆配以一段解说文字。传为唐阎立本的《历代帝王像》也是此类形式，画卷中每个人都表现出不同的个性来。此类群像作品不太在意画面的空间关系，而将所有注意力都聚焦于主体物的表现。

洛神赋图　宋摹本（辽宁省博物馆藏）

五星二十八宿神形图 梁令瓒 唐（日本大阪市立美术馆藏）

　　两种形式的群像都以写真为要务：前者以主体物所处的环境为前提，注重描写观者眼前所见之"真"；后者则无关外物，直抵绘画对象本体之"真"。此后这两种形式各有发展，并逐渐向其他绘画题材演化，至五代两宋花鸟单独成科时，两类形式也各自有了清晰的发展脉络。笔者暂借"群像"一词用于花鸟画中。如赵佶《瑞鹤图》的主体物是 20 只白鹤，背景建筑只露屋脊隐没云间，群鹤飞舞，青空纯净，群鹤、白云、仙筑共同营造出画家当日所观景象，这些内容有强烈的情感倾向，是为了自我表彰所治之世政通人和、国泰民安，整幅作品鲜明地体现了太平祯祥、吉兆降世的主题。

　　而黄筌的《写生珍禽图》里对于气氛的营造、情感的传达方面似乎就少了许多。图中 24 只姿态各异的动物均匀分布，鸟雀动静各异，昆虫双翅透明栩栩如生，但却各自存在无甚关联。因为本作是黄筌为教其子黄居宝学习

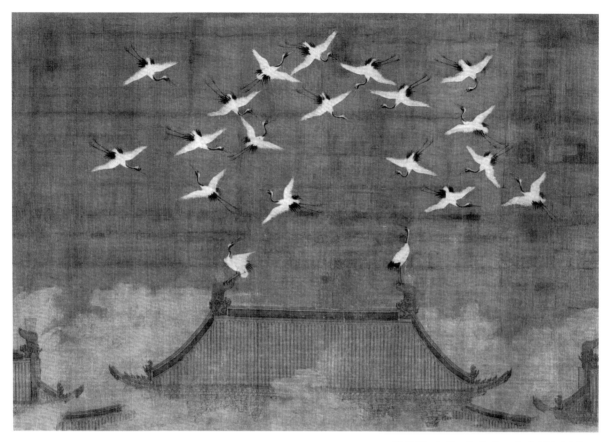

瑞鹤图 赵佶 北宋（辽宁省博物馆藏）

写生珍禽图 黄筌 五代（北京故宫博物院藏）

所制，所以画家注重的是传达主体物的特征和造型，群像间共处于画面中的相互关系并不在画家考虑内。韩滉的《五牛图》亦属此列，画幅去除背景后，在画面中将主体物一一罗列，清晰地展示每一个对象的细节形态，但作者主观思想的表达方面则较难展现。

在这类无背景群像画的意境营造上，首先做出创新的，是在中国绘画史中很长时间里都并不太受重视的牧溪。牧溪是一个僧人，大约生活在宋元之交，他的禅画笔简韵丰、意远境空，通过脱尘远俗的开示之悟，向观者展现出不立文字、直指本心的禅境，简单的几个物体摆放即使人有顿悟。他的作品多流入日本，在今天京都龙光寺收藏的《六柿图》中，我们能够看到牧溪大胆地突破了当时宋朝院体绘画样式，以极其简淡的笔法画了六只柿子。整幅作品没有用其他颜色，纯以水墨表现，其中一个柿子略微靠前，另外五个在其后。除了笔墨勾勒点染的柿子，整幅作品没有其他任何可供参考的物体，这一点和齐白石群蟹图在构成上具有高度类似性：两者都使用了浓淡分明的墨色作为调和，来处理同质性造型的对象，以浓淡干湿的笔墨强化画面的明度对比，画面表现不至流于呆板。尽管除六柿外不着一物，此画却不使人乏味，恰是留白的空与主体物之间的虚实关系，让观众在审读作品时产生了一种丰盈流动、色彩斑斓的视觉幻境。有禅宗思想的观众则会想到，目中一切繁华终将散去，今日之我终将不复存在，但是这些柿子能突破时间而永恒不灭。这正是宗白华所说的，"中国人于有限中见到无限，又于无限中回归有限。它的意趣不是一去不返，而是回旋往复的"[1]。

宋代院体画、士人画、禅画有所分流，虽然在北宋中后期文院合流的倾向下，院体画和文人画产生了一定程度的融合，但这一时期寺院僧人创作的禅画并未受到重视。与初到北京并不受欢迎的齐白石相似，牧溪之于宋元之际的画坛，其禅画风格也常受时人非议。庄肃在《画继补遗》中谈及牧溪，称他的作品"诚非雅玩，仅可僧房道舍，以助清幽耳"[2]。而汤垕的《画鉴》就更为直接，称"近世牧溪僧法常，作墨竹粗恶无古法"[3]。有趣的是，牧、齐两位画家都生活在朝代更迭之际，为避战乱而远赴异乡，而且他们的作品都是在流传到了日本后，备受青睐。牧溪的作品对室町以降的日本绘画产生了巨大影响，齐白石的作品则一到日本展出便备受追捧，所展作品被抢购一空，联想起齐白石初到北京之时寄宿法源寺，作品被北京画坛某些主流画家称之为"野狐禅"，不禁令人感慨艺术创新之不易。

1 宗白华著，《中国艺术意境之诞生》，见《美学与意境》，人民出版社，1987年，262页。
2 中国学术名著提要编委会编：《中国学术名著提要（合订本）第三卷 宋辽金元编》，复旦大学出版社，2019年，545页。
3 金沛霖主编，《四库全书·子部精要（中）》，天津古籍出版社，1998年，347页。

六柿图　牧溪　南宋（京都龙光寺藏）

第二节　八大对白石群像影响

　　如果说牧溪的《六柿图》对群像画的发展具有变革之功，那么八大山人就直接启发了齐白石群像样式的确立。齐白石认为"雪个远凡胎"，更欲在九原之下为其门下走狗，在各类记录中都不吝表达对八大山人的崇拜之情。八大的鱼鸟画常摈除主体物外所有内容，使得画面产生出一种超越时空的、抽离纯粹的意境之美。整幅画面往往惜墨如金，笔意简古，并不追求对这些墨笔鱼鸟进行忠于客观写实的描写，在形象上使用夸张、变形或是抽象化的语言，这些鱼鸟就在大面积的留白中悬置，进而烘托出一种孤独、沉郁、愤世嫉俗的意境。

　　1906 年，齐白石出游钦州，在友人郭葆生家中教其宠妾画画，其间为郭葆生代笔作画。郭葆生收藏了许多名画，并有不少八大山人真迹，齐白石在此期间做过大量临摹。晚年齐白石也屡屡谈及对八大山人的倾慕。

　　受八大影响而研习文人画，从齐白石一生的艺术追求上来说是一个方向性选择，他的笔墨也在作品的形式构成上逐步形成了独特样式，同时也在他的人格理想的自我修炼、自我超越方面产生了持续的影响。不过八大的画法也自有其短处，其画面太过荒寂阴冷。八大作为朱明皇族后裔，明末无力回天，亡国之后他万念俱灰，出家为僧，其画中的情调寓意可想而知。而绘画的消费者买来一张画，挂到自家墙上或者赠送亲友，总希望画面有美好的寓

竹荷鱼诗画册之三　八大山人　清

长年（北京画院藏）

意，给生活以暖色，给人以积极向上的情绪感染和心理暗示，用今日时髦的话说，就是该有那么点正能量。这些恰恰是八大式的绘画所不具备的。齐白石动物群像图在八大基础上产生显著变化，他的《长年》，同样画鱼，增添了活泼俏皮的氛围，甚至有了长寿的吉祥含义。

齐白石因为受八大山人画风影响太深，1917年再来北京时作品无人问津，也就不得不改革，是为"衰年变法"。齐白石自道是："我那时的画，学的是八大山人冷逸的一路，不为北京人所喜爱，除了陈师曾以外，懂得我画的人，简直是绝无仅有。"在陈的鼓励下，齐白石开始了他著名的"衰年变法"。值得注意的是，在过去关于衰年变法的研究中，关于"红花墨叶"的变化更容易受到关注，其实这一时期，齐白石也开始尝试大量不同类型的动物主题的群像创作。

在一幅1919年的《独虾》（中国美术馆藏）中，他题款道："即朱雪个画虾不见有此古拙。"正因为这种不满足于临摹前人的态度，他开始了"杏子坞老民齐白石写生半生"的虾蟹创作历程。早期齐白石的动物形象使用的是相对简单的墨色处理的方式和较为程式化的造型特点，笔法较为随意，各部位的处理比较呆板、缺乏活力。为此，齐白石不断进行了写生练习以突破早期带有临摹的画风，他说自己在这个时期是"吞声以外余无事，细究昆虫遍体纹"。在长时间仔细研究各种动物的造型并写生后，进步是非常明显的。对于写生的重要性，齐白石在很多画作上都会反复题写强调，如在约20世纪20年代的这幅《群虾》（北京画院藏）题："友人尝谓曰：画虾得似至此，从何学来？余曰：家园小池，水清见底，常看虾游，变动无穷……"虾蟹同理，皆源自自然，对物写生，才能捕捉真实对象的微妙变化。

1924年的《群蟹图》中，河蟹层叠罗列、描绘出泥滩横走的热闹场面，对比真实的河蟹，不难看出齐白石通过微妙而丰富的笔墨将蟹与蟹之间的微妙差别表现了出来。对比八大的作品，

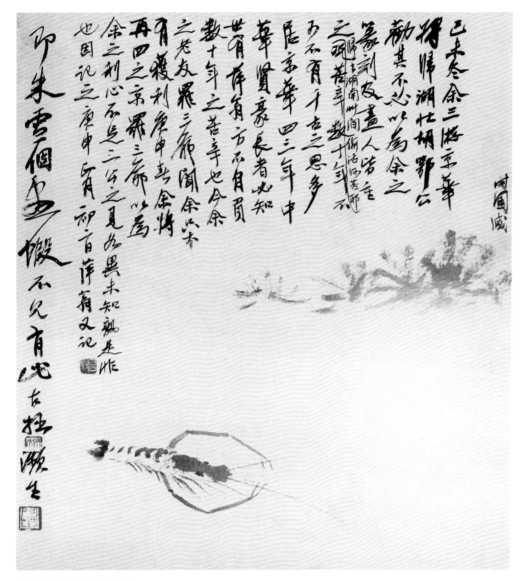

独虾（中国美术馆藏）

齐白石在丰富的写生基础上再进行的造型提炼，很显然在塑形的细节上要远胜前人，已是青出于蓝之姿。精准的细笔勾勒则极好地表现出不同蟹之间动态的灵动之别，这是前人难以具备的写实能力。正是写生所带来的高度形似的质变，为其后他的群像提炼奠定了造型的基础。所以在构成上，丰富的个体细节刻画，使得齐白石能游刃有余地使用同类面积相似形体进行排布，同时并不会出现画面视觉效果单调的弊端。这也是为什么齐白石得以创作出一种最简洁的形式，进行群像图的创作，以超凡的细节刻画能力为基础，使造型服务于整体的画面构成，最终也使得齐白石的群蟹图表现出了一种高度审美化的单纯之感、纯粹之境。

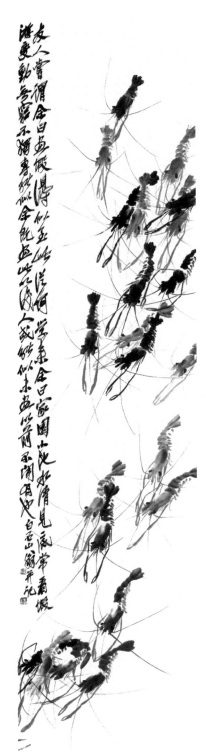

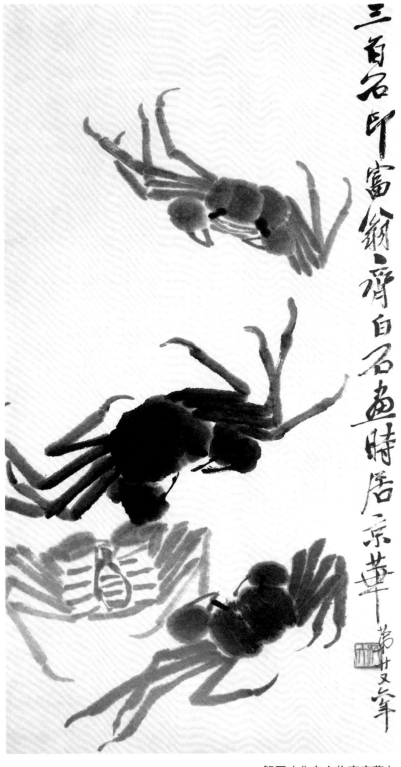

群虾（北京画院藏）蟹图（北京文物商店藏）

第三节　白石动物群像图演变

　　齐白石一生画过的动物主题品类很多，飞禽走兽、水族昆虫，凡所见即可入画。在这些题材中，最终以群像模式入画的，以水族为主，鱼、虾、蟹、蛙都是其常见主题，禽类中的公鸡、雏鸡也多有创作，昆虫中以蝴蝶、蜻蜓居多。这些不同的题材随画家年龄变化，作品风格也不断出现变化。为方便对比不同动物形象的变化，我们将齐白石群像演化图汇集成表，列举了除蟹外，虾、鸡、蛙等几种主题，供读者按年代查阅。这里我们将以鸡、蟹为对照，分析齐白石动物群像图的演化特征。

　　对比 1882 年左右创作的《教子图》和晚年创作的《雏鸡图》，可以看出其早期群像图与后期风格的明显区别。笔者试将其 18 岁左右直至 75 岁之间所画的家鸡进行整理，将其中各年代具有代表性的作品罗列于下图（齐白石鸡——年代变化 ）。

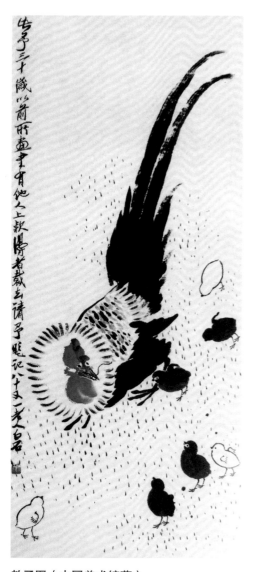

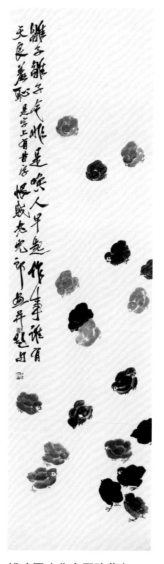

教子图（中国美术馆藏）　　　　　　　雏鸡图（北京画院藏）

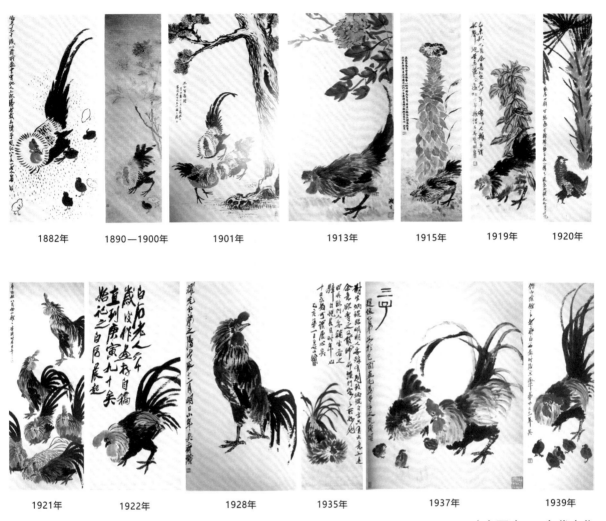

| 1882年 | 1890—1900年 | 1901年 | 1913年 | 1915年 | 1919年 | 1920年 |

| 1921年 | 1922年 | 1928年 | 1935年 | 1937年 | 1939年 |

齐白石鸡——年代变化

　　从造型上来看，齐白石早期的作品中技法相对稚拙，形体把握还缺乏结构性的理解，有些部分甚至出现了类似简笔画般的勾勒，但对于动物瞬间动态的捕捉，还是体现出了齐白石独有的敏感力。在其30岁前的作品《教子图》中，排列整齐的墨点铺就的地面（这种地面的表现方法也在同时期其他类型的作品中使用过，如这时期的《菊蟹图》），公鸡大步行走，步态放松，回首环顾四周雏鸡，体现出公鸡与雏鸡之间的密切互动。虽然其笔墨技法稚嫩，但他并未概念化地描摹刻板的对象，而是抓取公鸡充满运动感的姿势。加之，他将公鸡头部置于画面前方，大透视的视角在绘画中是最难以表现的。所有雏鸡都以公鸡为圆心，四周散开围绕，虽然有些只用简单的轮廓线描绘，但有的原地站立仰头张望，有的俯身向前低头寻觅，七只雏鸡没有一只姿态全然相同，可以看出，齐白石绝不是提笔便想当然地描绘概念中的鸡群。此幅作品齐白石一直留在身边，60年后又重新题款，想必是年轻的画家细心实物观察后落笔成形，是当时的一幅自觉得意的佳作。是以这种公鸡照看雏鸡的题材，成了他日后常见的一种群像范式。

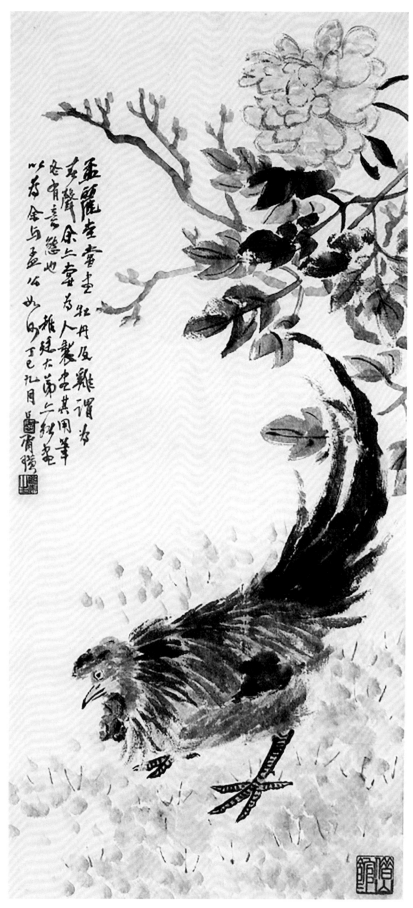

雄鸡（北京画院藏）

1900 年的时候，40 岁左右的齐白石笔下这种以线条勾形的画法还出现在少数作品中；再往后发展，到 50 岁左右，他在笔墨技法上逐步成熟。这一时期齐白石多方面探索寻找新语言，特别突出的是，许多作品能看到齐白石特别推崇的孟丽堂对他的影响，后者的风格特征也被大量借鉴，主要体现在画面形象上出现了很多较为优雅的花卉植物的背景，调色上显得较为温和，通过润泽的浅色运用，整幅作品都展现出一种柔美的特点。也是在这一时期，无论是公鸡还是雏鸡，齐白石已经彻底掌握了以色块造型的方法，从而完全放弃了以线勾形的造型方式；同时通过大量的写生练习，他捕捉生动姿态的能力也进一步得到加强，动物的动态更为丰富，形象表达活灵活现。

而其另一类作品则体现了上一章所提到的八大山人的影响。此类借鉴八大风格的作品往往用笔少形简、笔墨饱满，利用大量的空间布白、题款和印章的视觉作用来支撑并丰富画面，因物象少，笔数少，用笔就特别谨慎，动物的造型方面开始不再一味追求"似"，而是作不断简练夸张的形象处理，逐渐为日后"似与不似之间"的转化打下了基础。

这种不断简化的尝试终于在 1920 年后，让齐白石逐步开始进行无背景的群像创作，如 1921 年的《七鸡图》作品就是其中的代表。在这一时期，这种无背景的创作不仅在群鸡主题，包括虾蟹鱼虫等题材中，也同样大量开始出现，特别是 1925 年之后，这一转变更加明显。这种去除背景，在虚空的背景中墨蟹堆叠互为关系的形式，在其作品中的比例逐渐增加。到 20 世纪三四十年代后，无背景的墨蟹群像作品开始大量出现，同时也在其各类动物群像画中大量出现，这种构成模式逐渐趋于稳定，形成了一种独具特色的"齐派"风格。

齐白石所创立的这种群像画从构成上看，往往都具备如下特点。首先，是一种或两种动物以复数形式出现在画面中。齐白石甚至弱化了不同个体的体积的大小差异，使画面中的所有动物以相同的大小重复摆放。这种构成的出发点类似音乐中的同音反复，以单一形象重复出现，简洁的内容反而使画面节奏感和视觉冲击力分外强烈。

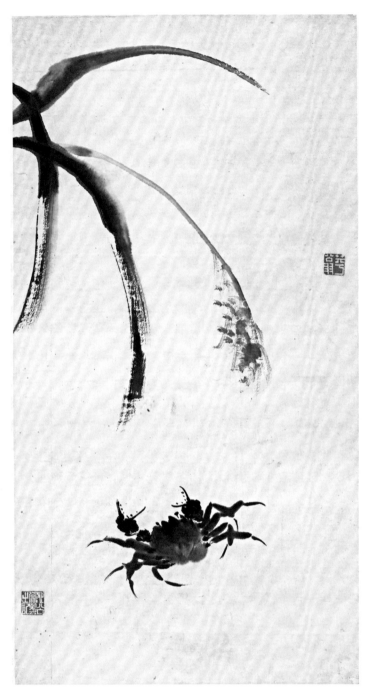

芦蟹图（辽宁省博物馆藏）

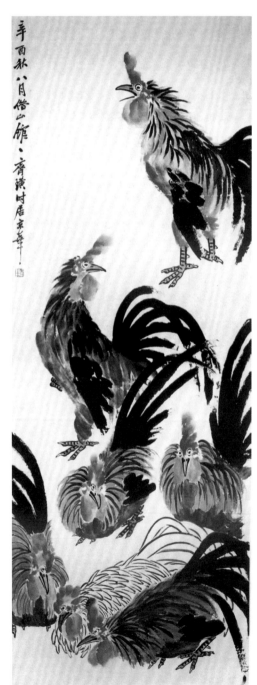

七鸡图（中国工艺美术学院藏）

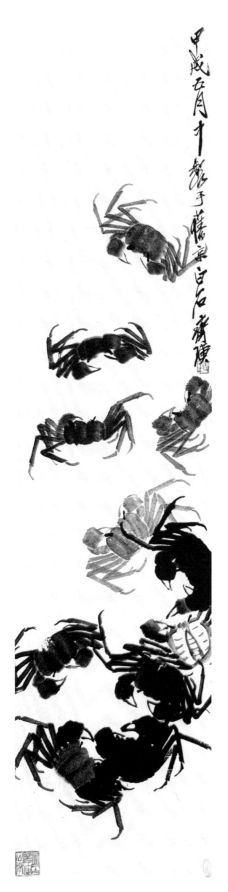

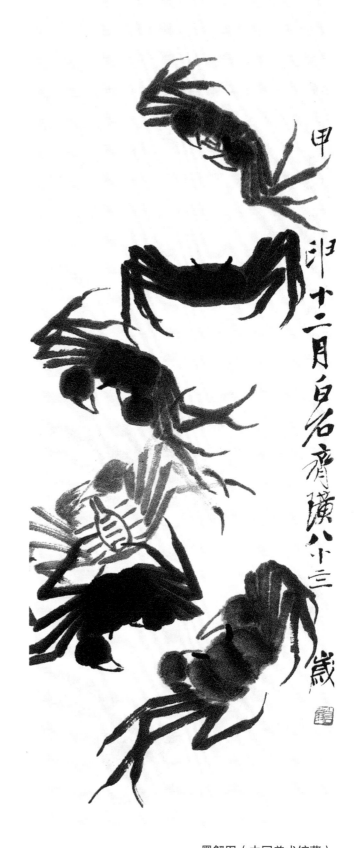

螃蟹（首都博物馆藏）　　　　　　　　墨蟹图（中国美术馆藏）

鱼蟹（中央美术学院藏）

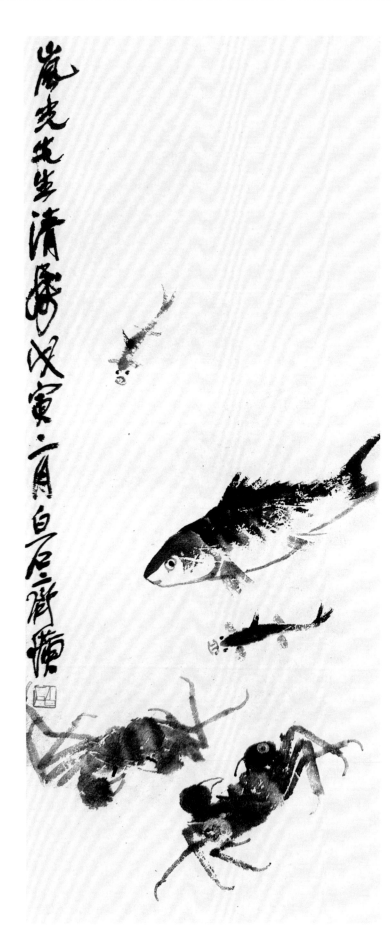

鱼蟹（中央美术学院藏）

其次，是尽量去除背景和其他杂物，画面有且只有动物群像，为追求极致的简约，后期群像大多以水墨写就，不再着色。单纯的墨色与留白对比之间产生了"虚实相生"的视觉效果，留白处给人以无限空间之感，更强化了画面主体实物的形式感，使得水墨纹理、层次变化更为强烈，反而强化了整幅画面的完整气韵。依照这些构成要素，齐白石逐渐将这类群像稳定成为一种带有强烈特色的绘画范式。

不过，值得一提的是，"衰年变法"期齐白石对不同种类的动物形象都进行了群像化的尝试。但显然并非所有动物都适合这种方式描绘，比如大约创作于1920年的《蟋蟀豆角》和《野藤游蜂》是少见的以工笔的形式来表现成群小昆虫的画作，但其后这种小型昆虫的群像画就绝少再画。相较于比较成功的题材，如雏鸡、虾蟹、鱼类、蜻蜓来说，这两种昆虫的体积过小，用写意画法表现，难以体现个体之间的差异；而在整幅作品中过多的小点在画面中难以产生互相联系，容易流于视觉上的散漫失焦。在看到效果不理想后，齐白石大约也就放弃了这两类昆虫的群像化尝试，是故在其晚期作品中再不曾出现此类题材。

蟋蟀豆角 选自《齐白石全集》　　　　　　野藤游蜂 选自《齐白石全集》

第四节　群像视域的白石造蟹

以景记述的世间之情

　　如果将齐白石这种风格独特的动物群像画相较于历史上的其他动物群像画，我们可以看出其独特的审美意涵。在通常的动物群像画中，作者通过刻画动物在自然环境中的某种姿态，以客观的手法体现一种当下瞬时的生命之美。如南宋的《瓦雀栖枝图》，五只麻雀被精致地安排在海棠枯枝之间，稀稀落落的果叶烘托了萧瑟意味，一望便知作者表现的是深秋时节，此刻天地已颇有凉意。再看动物形象，麻雀的羽毛参差不齐，整体显得瑟缩忡忡。这位不知名的南宋画手透过五只麻雀与深秋景色的刻画，将彼时彼刻动物所处的寂寥零落之境与人类情感中的天地寒孤之情融于一体，让观众体验到一种强烈的感同身受，观画之人与画中动物以及画手的情绪产生了一种即时的互动感受。

　　齐白石这幅《菊蟹图》是其配景群像中具有代表性的作品。其诗曰"有蟹不瘦，有酒盈卮；君若不饮，黄花过时"，点出了主题，菊花盛开之时，亦是河蟹肥美之时，酒蟹当饮则饮，当食则食，时光不可虚度。画作的主题意涵一目了然。齐白石说："善写意者专言其神，工写生者只重其形。要写生而后写意，写意而后复写生，自能神形俱见，非偶然可得也。"正是如此，

瓦雀栖枝图　宋
（北京故宫博物院藏）

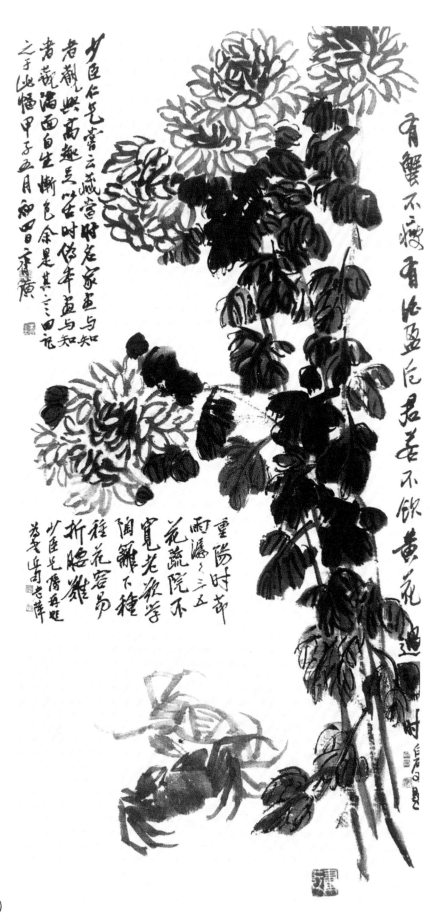

菊蟹图（中国美术馆藏）

在齐白石看来，脱离了写生的写意难免缺乏造型之基，但一味只追求造型的写生，又只会让画面流于表面、欠缺神采，写生、写意齐白石两手都要抓，哪一方都不能忽视。

那么齐白石是如何在画面中展现形神合一呢？

齐白石关于食蟹曾说："余居燕年久，商家渐渐相识，能赊货物。"和卖蟹老板都已相熟，喜欢程度可见一斑，在他的画里，螃蟹和酒搭配更是常见主题。但《菊蟹图》作品里，酒蟹相伴有了多一重的隐喻，齐白石并没有在画面中直接将酒与蟹同框，而是在一大簇菊花之下，画了两只横行其间的螃蟹。

初看其画，菊花朵朵聚散构成简洁大方，用墨简练，花瓣中间略浓，表现些许立体感。花叶重墨不仅用明暗表现前后叶的穿插关系，枯笔干笔随意敷抹，凸显花叶的灵动。横行双蟹，似乎因为跑得太快而一正一反，空间上通过两蟹的前后错落，赋予了一定的纵深感，使画面不至扁平呆板，蟹步足伸张开合，灵动活泼，在下方与大簇菊花构成若即若离的关系。

再看题诗，其句"君若不饮，黄花过时"，意为菊花盛开日亦为河蟹肥美时，我辈趁此良辰当饮美酒、食肥蟹、赏秋花、赋良诗，切勿错过佳期，以至黄花凋谢，朋客散尽。诗在画上，意在画外，不直画酒蟹而通过诗句，

菊蟹图（局部）

将一种未来时的虚景引入当下黄花的实境中来，诗画结合，虚实相生，拓宽了单幅画面在审美关照中能为读者提供的复合想象空间。

齐白石有幅《篓蟹图》，画竹篓打开，几只螃蟹满地横行，描绘的是当下正在发生的实景。画右侧题款曰："左手持霜螯，右手把酒杯，其乐何如。"画家早已感慨于出篓之蟹，将下锅入口，进而酒香肆溢、欢乐良多的想象之境去了。

正因此，齐白石的画才能不似前人群像画那种单纯地追求瞬时世间百态的记录。他更善于在这种瞬间的画面中，融入充满趣味的诗意叙事，让原本对世界的再现之画，变为内心表意的途径与手段。

无景渐悟的见独之境

无景群像画的模式，更多见于齐白石晚期的创作中，特别是虾蟹类的题材。如《虾蟹图》就是其中典型代表，这是齐白石独创的一种群像描绘方式。在此类作品中，画家往往将画面中的他物完全摒弃，在一片纯白洁净的纸面上，只有几只形态各异的虾蟹，画面排布极致简约，通篇未置一笔波纹，虾蟹却仿佛正在须摆螯动、浅水游弋，表现出一种动态的张力。虽然齐白石将虾蟹之姿画得惟妙惟肖，但相较于真实虾蟹的造型，其画中已经过大胆的删减和夸张。尤其是到了晚年，齐白石的笔下已经不再追求物理现实中活蟹活虾的个体表象，他所表达的是一种虾蟹感觉的存在。千锤百炼后的绘画形象在齐白石手中，展现为一种纯粹的绘画形式，突破了时空对于主体物的束缚，从而达到了"见独"之境。

庄子《大宗师》有云："见独而后能无古今。无古今而后能入于不死不生。杀生者不死，生生者不生。其为物无不将也，无不迎也，无不毁也，无不成也。"对于"见独"境界，成玄英释为："夫至道凝然，妙绝言象，非无非有，不古不今，独往独来，绝待绝对。睹斯胜境，谓之见独。"其虾，历经早期师古临摹、师物写生、师心提炼，终于在技法上成熟完善；其后又经两变，终于归于返璞。这五次绘画自我革新的过程，也是齐白石对审美理解不断完善的过程。在这年，执笔在手的齐白石92岁高龄，澄其怀而观其道，60多年治画的所学、所感、所闻、所思融于笔端，化于心底，笔尚未下，而其心已"睹"万千虾蟹于"斯胜境"之前。

宋僧克勤有偈云："以一统万，穿众穴于毫端。补短截长，握秤尺于掌内。意气不从天地得，英雄岂借四时推。"如果说齐白石30年前的"衰年变法"时期，其创作感悟是"妙在似于不似之间"，欲在写生与写意之间达成平衡，完成一种技法上的自我超越，那么在其艺术生命的最后阶段"返璞期"，"技法"这一概念被悬置了，

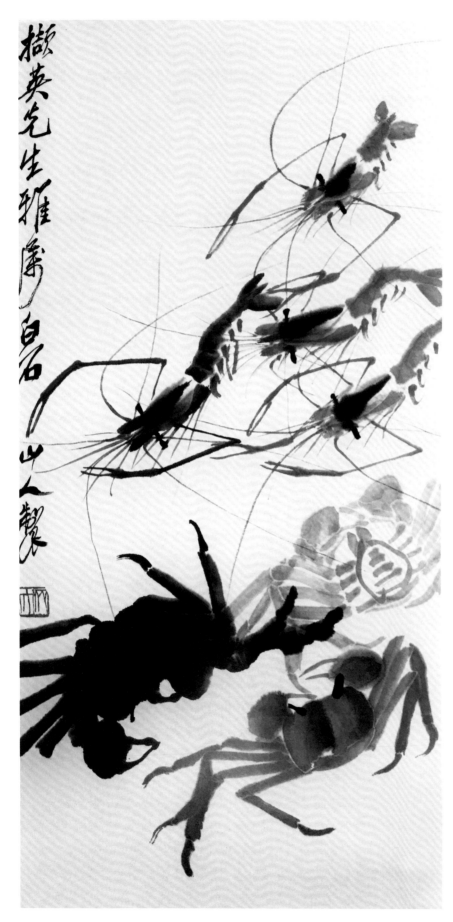

虾蟹（北京市文物公司藏）

内心的"见独"之后,其作品展现出来的是一种"不将""不迎""不毁"的超然之姿,抛却"技法",反而成就了其作品审美价值层面上的"无所不成"。水墨以最简单的方式调和,笔墨以最简洁的笔法勾画,读者在品味画中细微变化时,产生了一种质朴的沉谧,留白之间,时间在此刻便消散,空间不记上下短长,画面内外向观众展示了一种超越时间、超越此刻、超越个体的永恒之美,一种对时空与生命超越的理式之美。

在这种永恒之中,我们看到的是晚年齐白石体衰的同时,其精神世界的极大丰富性。蟹无河岸草丛,雏鸡失却樊笼,群虾无须流水草杂,鸽子不画大地天空,没有了枷锁,也就通往了心灵的自由之境。通过单纯的、活灵活现的动物形象,画家在笔墨留白中,揭示自己对生命本真的理解与写照。

当齐白石回顾自己漫长的艺术人生时,他写下这首《昔感》[1]。其诗曰:

莲花峰下写鱼虫,小技当年气亦雄。

昔者齐名思雪个,今时中国只萍翁。

妄思已付东流水,晚岁徒夸万里筇。

何物慰余终寂寞,法源寺里夜深钟。

明人李日华曾说:"凡状物者,得其形者,不若得其势;得其势者,不若得其韵;得其韵者,不若得其性。"[2] 在这位老人暮年之际,当法源寺的晚钟在他内心响起时,那些画中的形、势、韵、性其实都是他一生感悟的表达。在齐白石充满强烈形式感的群像画中,绝对的留白将时间与空间都抽象化了,进而使作品展现出了一种带有普遍的生命关怀的精神,齐白石称之为"画者,寂寞之道"。在艺术实践执着的坚持下,他一方面继承借鉴了先贤之道,另一方面又不愿一味为古人所限,最终在"钟声"寂寞的回荡中,他完成了自我艺术审美超越,完成了时空的超越,开创了一种前无古人的动物群像画的典范。

1 北京画院编,《人生若寄:北京画院藏齐白石手稿·日记(上)》,广西美术出版社,2013年,206页。

2 [明] 李日华著,《六砚斋笔记》,中央书店,民国十四年(1925年),26页。

第四章 写生与临摹

　　自然而生的写生直觉给齐白石的绘画带来了鲜活生动的元素，对于这种中国式的写生方式，他终其一生都持续保持着热情。通过对前代先贤和同代名家的临摹，齐白石深刻浸润了文人画文化的传统。正是得益于来自写生的自然感受，他能通过临摹进入文人画的范式，又最终能走出文人画的僵化范式，开辟一条属于他自己的、充满生命力的全新艺术表达方式。

　　齐白石作为承前启后的画家，在近代美术史上具有里程碑式的意义。他的艺术生涯贯穿中国历史最为动荡的时代，其艺术底蕴是中国古典美学思想的积淀。日本美学家今道友信说，中国古代美学"向人类启示了宇宙的诗境，启示了艺术的秘密，不存在的秘密，还启示了超越者的美"[1]。在齐白石的绘画作品中我们所看到的，正是这种"诗境"与"超越"。他关于绘画"形似观"的论述中，这种特性展现得尤为突出，是后人理解发掘齐白石艺术的一把钥匙。

　　本章节试图以翔实的数据材料，从大量图像和文本出发，在数据整理基础上，使用量化分类统计的方法，从新的视角结合文化史，重新审视齐白石"形似观"的建构元素和历程脉络。在系统整理齐白石的存世图文资料（日记、诗稿、有纪年的画作题跋等，近四万字文字资料）后，笔者按时间顺序建立了以时间为线索的数据档案库，并以写生、临摹、画论、交友等维度分别加以梳理，制为表格。写生部分大致可分为：人物写生，约1888年至20世纪初期；山水写生，约1901年至1909年；1909年后基本以花鸟写生为主。临摹部分大致年代分期：20世纪20年代前对临为主，此后多以背临、意临为主，40年代中期后，多以意会前人作品为主。在数据梳理过程中，笔者还发现齐白石一些常提及的概念用语：各时代各种文本中提到"趣"13次，如"天趣""拙趣""真趣"等，表达对绘画中天然朴拙之境的追求；前后更是提到"画家习气"约5次，以示反对这种僵化的范式。（见附录1、附录2、附录3）

　　通过系统的对比梳理，这些数据化的图文材料展示了一些常被忽视的细节，一个过往学术研究中被简单化了的齐白石重新鲜活了起来。在数据的整理基础上，笔者以客观角度重现艺术家创作社会背景、绘画发展经历、人文内心观照，以期对过往有关齐白石研究中符号化的"民间性""农民性"成见加以辨析，还原一个真实的齐白石。同时，笔者试图以齐白石的艺术经历为线索，为研究者追溯文人画的缘起、发展及僵化的过程，反思艺术的本质及为中国画的现代性的研究提供新视角。

1　[日]今道有信著，《研究东方美学的现代意义》，见《美学译文（2）》，中国社会科学出版社，1985年，344页。

第一节　自然而生的写生直觉

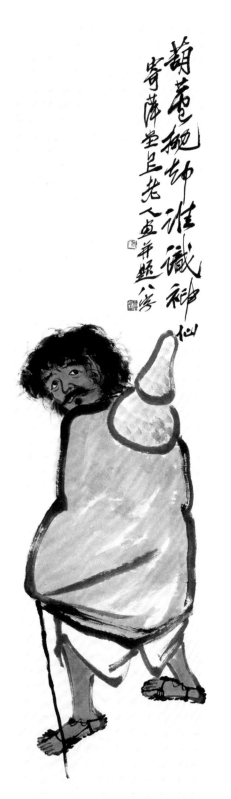

铁拐李（北京画院藏）

　　齐白石绘画艺术的基底是对自然的写照，是天性中对"师法造化"本能的执着。诚如其在自传中所记述，约在 1870 年时他就产生了写生意识：

　　"我就常常撕了写字本，裁开了，半张纸半张纸地画。最先画的是星斗塘常见的一位钓鱼老头，画了多少遍，把他的面貌身形，都画得很像。接着又画了花卉、草木、飞禽、走兽、虫鱼等，凡是眼睛看过的东西，都把它们画出来，尤其是牛、马、猪、羊、鸡、鸭、鱼、虾、螃蟹、青蛙、麻雀、喜鹊、蝴蝶、蜻蜓这一类眼前常见的东西。雷公像那一类从来没人见过真的，我觉得有点靠不住……我就不再去画了。"[1]

　　齐白石是画家，不是美术理论家，也不是美术史家，他没有关于绘画美学及绘画技法的长篇论文或论著。但是，关于绘画美学及绘画技法，他有大量精辟的语录体的论述，见于他对学生的谈话，见于其日记和随笔，见于其画作的题词。他的画论，有散文体的，也有诗体的。他的这种画论，要言不烦，往往一语中的，类似于古人的论语、诗话。这种朴素的、天性使然的艺术倾向使得他自幼年起就自发对自然之物进行描绘。这种偏好同时是对于纯粹幻想形象的排斥，《白石老人自述》中，我们还能看见另一个早年正式拜师学画前（1888 年）的例子。

　　"这些神仙圣佛，谁都没见过他们的本来面目，我原是不喜欢画的……和气的好画，可以采用《芥子园画谱》里的笔法。煞气的可麻烦了，绝不能都画成雷公似的，只得在熟识的人中间，挑几位生有异象的人作为蓝本，画成以后，自己看着，也觉可笑……有几个同学，生得怪头怪脑……我就不问他们同意不同意，偷偷把他们画上去了。"[2]

　　对于没有见过的"神仙圣佛"，此类凭空幻想类的题材，齐白石是有所保留的。他将身边熟悉的朋友，以写生的态度进行艺术加工，留其各自"怪头怪脑"的特性，分别加以描画。这里值得注意的是，他专门强调"绝不能都画成雷公似的"，反对将对象都画成一样。所谓都一样的样式，在民间艺术中，是以程式化的手法、符号化的组合，重复大量使用，这种"样式"是对物象进行标准化的程式设计。但这种脱离对客观对象表现的形式，缺乏写真的鲜活感，显得刻板呆滞，在齐白石看来是无法接受的。

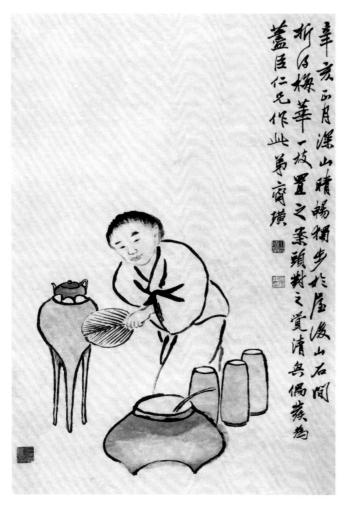

烹茶图（中央美术学院藏）

敏锐的写生观察力在他正式接受肖像画训练后，为其带来了实实在在的经济利益，彼时"湘俗尚巫祝，神像功对每轴售钱一千"[3]。再加之当地大户人家都需要为祖先老人绘"小像"，优秀的造型才能使他积累了良好的声名，到30岁后，他在居住的杏子坞方圆百里内都有不少订单，此后几年更是进一步扩展了范围，而且一些当地名流开始注意到他。《白石老人自述》里，在1901这一年他淡淡提了一句 "有人介绍我到湘潭县城里，给内阁中书李家画像"。齐白石一生的交友圈里总是不乏名流高官，而这最初的机缘也是由画像写生而来。

坚持鲜活的写生活动一直延续到齐白石的晚年。如果以写生作为考察视点，我们会发现一个齐白石绘画风格演变的规律。人物肖像写生及五出五归时期的大量山水写生主要集中在其艺术生涯的前期，而齐白石的人物画与山水画的风格定型也比较早。1911年的《烹茶图》已经能够看出其人物画的主要风格特征，而至晚在20世纪20年代初期，齐白石的山水画风格也总体固定了下来，此后大致就是延续这一时期的风格，不再进行重大变化。

齐白石的花鸟画风格的最终确立却晚得多，所谓的"衰年变法"主要也是对花鸟画的变革。齐白石的花鸟类写生则几乎终其一生都在持续进行，他的花鸟画风格也同样一直都在不断修缮改进之中。

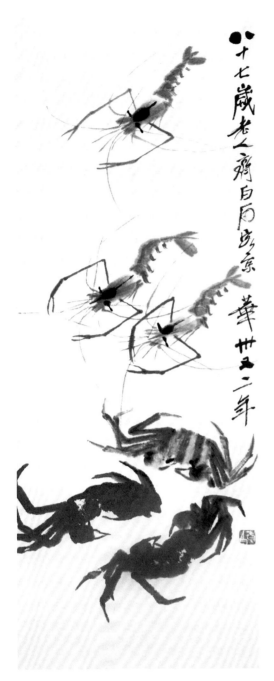

虾蟹（北京市文物公司藏）

"我看他们扑蝴蝶，捉蜻蜓，扑捉到了，都给我做了绘画的标本。清晨和傍晚，又同他们观察草丛里虫豸跳跃、池塘里鱼虾游动，种种姿态，也都成我笔下的资料。我当时画了十多幅草虫鱼虾，都是在那里实地取材的。还画过一幅多虾图，挂在借山居的墙壁上面，这是我生平画虾最得意的一幅。"[4]

就虾这一经典题材来说，其整体艺术风貌要到20世纪30年代才迎来重要的技法转折，而成熟时期要到40年代中期。有关这部分详细的数据梳理，拙作《齐白石画虾解析》中以齐白石的典型题材"虾"为研究主题进行了分析，在此就不作赘述。

由此可见，齐白石绘画风格形成与其持续的写生有着密切关系，他的写生之于创作，是一种基础性的绘画途径。值得注意的是，齐白石的写生和当时流行的西方写生截然不同，是在保证再现写实性的基础上，将现实客体转化为绘画对象。齐白石的写生，还强调写生本身的创新升华，将具体的绘画对象抽象化、意境化。这种写生追求描摹的真实性，同时也是探索笔法准确性的一种手段，这种"中国式的写生"方式对其绘画风格的确立起到了至关重要的作用。

"西方人不知中华画之佳处，谓无写生之真趣。吾年来为西人求画甚多，一日画蕉三小幅，兴犹未尽，再成此幅。"[5]

所以齐白石的写生并未为写实所限，形似并非他的终极追求。《白石老人自述》记："我画实物，并不一味地刻意求似，能在不求似中得似，方得显出神韵。我有句说：写生我懒求形似，不厌声名到老低。"显然齐白石的艺术实践有其执着的坚持，在对现实物的写真的基础上，对形象真实的"似"的超越，于文人思想意趣的表达，才是他认为更为重要的艺术追求。

1 齐白石口述，张次溪笔录，《白石老人自述》，广西美术出版社，2014年，24页。

2 同上，43页。

3 胡适，《齐白石年谱》，安徽教育出版社，2006年，149页。

4 齐白石口述，张次溪笔录，《白石老人自述》，广西美术出版社，2014年，146页。

5 北京画院编，《人生若寄诗稿（下）》，广西美术出版社，2014年，461页。

第二节　临摹之中的传统升华

　　齐白石的艺术直觉中，对文人绘画的欣赏和崇拜是其绘画风格的另一特征。在 1889 年拜胡沁园为师后，他便两次写下仰慕王维的诗句，以明其志：其一，"爱画我携摩诘稿，论诗君属谪仙才"；其二，"子安便腹文无稿，摩诘前身画有诗。立志易酬天下事，虚心难学古人奇"。[1]文人画运动自苏轼推动以来，王维的诗画精神对古典绘画中"师法造化"的观念进行了一次重要变革。这一变革的实质是文人作为艺术家的自我意识觉醒，从而深刻影响了宋以降中国文人画的审美底色。黎泽泰（戢斋）[2]对齐白石的这段总结，清晰地将这种影响进行了梳理：

　　"翁作画，先学宋、明诸家，擅工笔，后学清湘（大涤子，即石涛）、瘿瓢（黄慎）、青藤（徐渭），得其精髓。晚乃独出匠心，用大笔，破墨淋漓，气韵雄逸。"[3]

　　从董其昌、徐渭、石涛、八大，再到扬州八怪，直至近世孟丽堂、吴昌硕，前辈艺术家共同影响了齐白石绘画历程的演变。对大量经典作品的研习临摹，最终为其艺术风格赋予了"诗境"与"超越"的灵秀之意。

　　中国画的临摹，是借助经典作品学习绘画技巧，参悟传统文人精神的过程。对齐白石来说，首先要解决的是一个技法相同的问题，笔墨、构成以及传统积淀而来的固定范式是绘画视觉的直观基点，不断的临摹就是熟悉并一步一步加深对此理解的过程。同时文人画特别讲究文化意境。他在临摹中得以与古人今人对话，通过对经典的再现领略前人的所思所想，体味先贤情感表达，是一种与之精神对接的途径。

佛手花果（湖南省博物馆藏）

1889年齐白石开始跟胡沁园学画时，胡沁园对他说："石要瘦，树要弯，鸟要活，手要熟。立意、布局、用笔、设色，式式要有法度，处处要合规矩，才能画成一幅好画。"[4]他并把家中珍藏的古今名人字画，让齐白石观摩学习。1892年的扇面《佛手花果》上有"奉夫子大人之命，受业齐璜学"，就是这一时期齐白石临摹当时较为流行的海派风格绘画，画面一板一眼的任伯年式没骨画法，形象惟妙惟肖。其后一年的《梅花天竹白头鸟图》同样有"夫子大人之命"。这些作品展现了此时的齐白石临摹前人涉猎相当广泛，并无一定偏向，临摹的态度严格遵照了老师教诲，"式式要有法度，处处要合规矩"，尽量地还原临摹对象的风格特点。

此后随着交游范围逐渐扩大，他接触到各种名家真迹的机会也越来越多。1901年的《荷叶莲蓬》扇面就是这年5月路过郭武壮祠堂，他意外获观八大山人的真本，于是乘兴临摹。他的朋友也会借画给他欣赏学习，如1906年在郭葆生处，"他收罗的许多名画，像八大山人、徐青藤、金冬心等真迹，都给我临摹了一遍，我也得益不浅"。随着接触到的名家字画越来越多，齐白石的绘画审美品位逐渐得以确立。而他的临摹活动也逐渐从重视对临，转为背临以及意临为主。

梅花天竹白头鸟图（辽宁省博物馆藏）

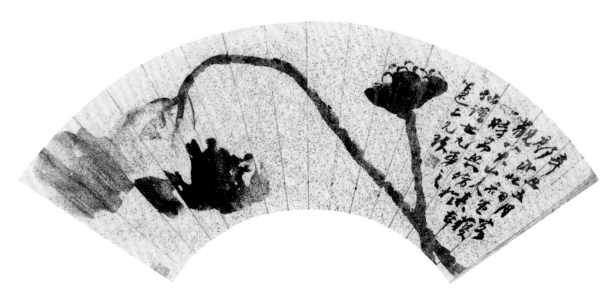

荷叶莲蓬（湖南省博物馆藏）

　　根据现有图文资料统计，在 20 世纪 20 年代以前，齐白石以对临居多，此后以意临为主；40 年代中期以后，齐白石便很少再临摹他人作品，转而以对照他人作品意境为参照审视自己的创作了。《莲蓬小鱼》上的题款颇能代表晚期齐白石的心态："青藤雪个远凡胎，老缶衰年有别才。我欲九泉为走狗，三家门下转轮来。此一开之思想在雪个，不在形似，天下人以为何如？"

　　临摹在风格成熟后的齐白石看来，是以古人之思对照今人之思，并非仅取其形似。这些临摹的作品，让古今之人的所想所作皆留存于世，以供后人鉴赏品评，而对此齐白石是颇有些自得自信的。

　　这种自信使得齐白石产生了强烈的"衰年变法"冲动，他要"删去临摹手一双"。其 1919 年《己未日记》还有这样的记载："八月十九，同乡人黄镜人招饮，获观黄慎画真迹桃花图，又花卉册子八开。此人真迹，余初见也。此老笔墨放纵，近于荒唐，较之余画，太工微刻板耳。"[5]1894 年他已擅写意，1902 年已决心改工为写，到了 1919 年定居北京，居然还发现，对比扬州八怪之一黄慎的绘画真迹的笔下恣意，自己的画法过于拘束，还需在行将衰老之年，展开一场新的变法。

　　齐白石衰年变法之后的绘画，审美趣味转变。齐白石早已不愿意再画工虫了，但其笔下工虫名气太大，备受追捧，许多求画者前来，特地指明要加画工虫，这让齐白石不胜其烦，不堪其苦。1921 年 5

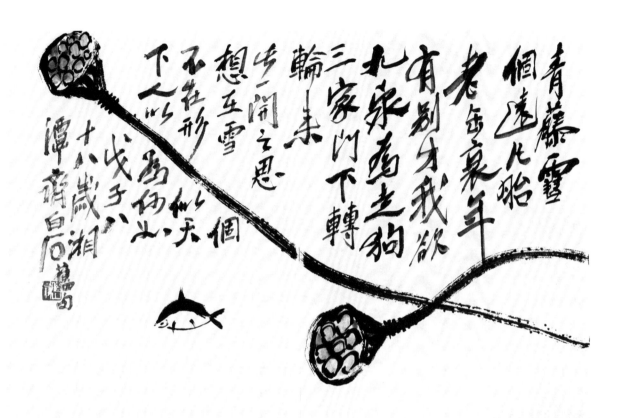

莲蓬小鱼（徐悲鸿纪念馆藏）

月，齐白石在给杨度的信里写道："连年以来，求画者必曰请为工笔。余目视其儿孙需读书费，勉强答曰可矣、可矣。其心畏之胜于兵匪。"[6]尽管心里一百个不愿意，但为了养家糊口，为了儿孙读书的学费，他还是不得不勉为其难，实在受不了了，就让人代笔。齐白石晚年花鸟画里的某些工虫，乃其三子齐良琨代笔，已经不是什么秘密了。

于是，写意的花卉加上工笔的昆虫出现在同一画面上，成为中外绘画史上的一大奇观，前无古人，后恐怕也无来者了。写意的花卉代表着艺术的追求，工笔的昆虫则代表着世俗的审美趣味。雅与俗、艺术与市场，就这样相持着，妥协着，对抗着，年复一年。

1 北京画院编，《人生若寄诗稿（上）》，广西美术出版社，2014年，37、42页。
2 黎泽泰（1899—1978），字尔谷，初号戬园，后改戬斋，湖南湘潭人，黎锦熙之侄。
3 胡适著，《齐白石年谱》，安徽教育出版社，2006年，159页。
4 齐白石口述，张次溪笔录：《白石老人自述》，广西美术出版社，2014年，52页。
5 郎绍君、郭天民主编，《齐白石全集》第10卷第三部分，湖南美术出版社，1997年，115页。
6 参见郎绍君《读齐白石手稿——日记篇》，原载《读书》，2010年第11期。

草虫（徐悲鸿纪念馆藏）

第三节　超越范式——重返文人画精神

"凡画须不似之似，全不似乃村童所为，极相似乃工匠所作。东坡居士诗云'绘画以形似，见与儿童邻'，即可证识字人胸次与俗孰酸咸也。（此论足破千古画家习气。吾师非真从学问中过来。不能入此三昧境也。门人赵硕读此恭志。）"[1]

齐白石这一画论，由于它的内涵精辟，外延宽广，比之前的类似说法更为精当而通俗，一经传出，即为人们津津乐道，在美术界成为公论，在美术界以外也被广为借用。

然而，阳光底下无新事，在有着五千年文化传统的中国尤其如此。一个新的艺术论点的提出，如果完全没有依傍，完全没有它的前世因缘，完全像石猴出世一样，只是受日精月华化育，从山石之中轰然蹦出，那几乎是不可能的。

见齐白石此论，人们就不难追溯到它的前朝身世、它的源头和流变。关于"妙在似与不似之间"，可以追溯到清初画家石涛的"不似之似似之"之论，可以追溯到南宋画家宗炳的"含道应物""以形媚道"之说，可以追溯到东晋画家顾恺之"以形写神，迁想妙得"的主张。当然，也不可能往前无限追溯了，因为上古之时，人们的绘画（譬如今人还能见到的上古岩画）水平很低，还很难达到形似，形似尚且无法达到，哪敢有神似的奢求？

而对齐白石此一画论的形成有直接影响的还是石涛（大涤子）。人们注意到，齐白石50岁就说过："古人作画，不似之似，天趣自然，因曰神品。"[2] 这"不似之似"就出自石涛之口。

"作画妙在似与不似之间，太似为媚俗，不似为欺世。"这是齐白石对友人胡佩衡说的。此前齐白石还向于绍说过："作画要形神兼备。不能画得太像，太像则匠；又不能画得不像，不像则妄。"这两段话如出一辙，大致是同一画论的两种不同的表述。"形神兼备"之说，还可以视为对"似与不似"之说的一个解释，"似"是取其形，"不似"是取其神，"似与不似之间"就是"形神兼备"。

齐白石此论也应是来自其绘画实践的心得。他的《题其奈鱼何》写道："善写意者专言其神，工写生者只重其形。要写生而后写意，写意而后复写生，自能神形俱见，非偶然可得也。"[3]

对于"似与不似"的话题，过去的齐白石研究往往着眼于物象写生的准确度，是否客观再现了绘画对象。在重读齐白石有关画论品评时，笔者发现，所谓"绘画以形似，见与儿童邻"所反对的，不仅可以理解为呆板再现客观世界的对象无生趣的形似，也可以理解为，齐白石指为"专心前人伪本"的"四王"摹古中的"形似"。

"古之画家有能有识者，敢删去前人窠臼，自成家法，方不为古之大雅所羞。今之时流开口以宋元自命，窃盗前人为己有，以愚世人。笔情死刻，尤不足耻也。"[4]

这种以前代文人画范式为"形似"标准，而刻板追求此范式的"形似"，是齐白石所极力反对的。在这个意义上，齐白石的艺术直觉就是海德格尔的"去蔽"，回归艺术本源追求，反对所谓的"千古画家习气"。在现存的齐白石图文资料里，我们能找到五处齐白石直言"画家习气"，20世纪20年代这两首诗就颇具代表性，其中能看到他旗帜鲜明的反对态度：

题周养庵画墨梅[5]

小爨磨墨污肌肤，一朵梅花一颗珠。

我唤此翁超绝处，画家习气一毫无。

题雪庵上人画山水[6]

画家习气仅删除，休道刻丝宋代愚。

他日笔刀论画苑，此时燕市抗衡无。

到20世纪40年代，齐白石对于这种画家积习的态度曾在《衰年泥爪图册十四开》（中国美术馆藏）中题道："墨兰凡作画须脱画家习气，自有独到处。"正是反感这种缺乏创新的重复，在与友人及学生谈论画理时，他旗帜鲜明地直指前人这些弊端。

1909年，齐白石远游过宁波时，在一件画稿上题道："七月十七未刻画宁波山水。前山侧面问舟人不知其名。十七日已刻过宁波界，见此山星散可怪。"可知齐白石的此类山水，源自他亲历写生而来。这种全新的山水画面革新，对于僵化的传统山水画界来说，无疑太过"前卫"了，以至于他常被人攻击为"野狐禅"。但齐白石对自己的山水画非常自信，他多次在诗稿中记道：

"且自言阅前朝诸巨家之山水，以恒河沙数之笔墨，仅得匠家板刻而已。后之好事者论王石谷笔下有金刚杵，殊可笑倒吾侪。"[7]

"匠家作画专心前人伪本，开口便言宋元，所画非目所见，形未真似，何况传神，为吾辈以为大惭。"[8]

北京画院收藏有两幅对临和意临孟丽堂的作品，可以看到齐白石反对"专心前人伪本"后，他自己面对前人的态度。

画稿（北京画院藏）

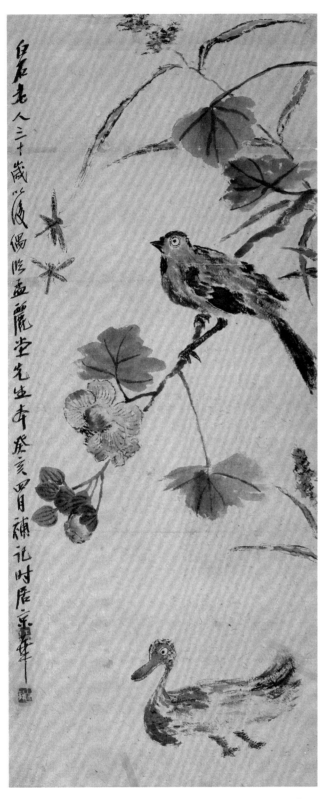

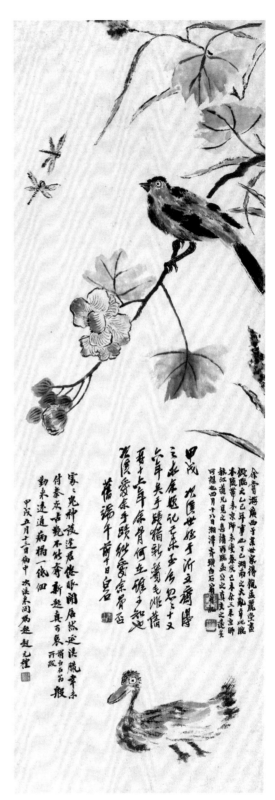

临孟丽堂《芙蓉鸭子》之一（北京画院藏）　　临孟丽堂《芙蓉鸭子》之二（北京画院藏）

这种态度还体现在他的诗论之中。在《白石老人自传》中，他谈及自己早年在家乡湘潭的诗社活动时说："那时是科举时代，他们多少有点窃取功名的心理，试场里用得着的是试帖诗，他们为了应试起见，都对试帖诗有相当研究，而且都曾下了苦功揣摩过的。试帖诗虽是工稳妥帖，又要圆转得体，做起来确是不很容易，但过于拘泥板滞，一点儿不见生气。我是反对死板板无生气的东西的，做诗讲究性灵，不愿意像小脚女人似的扭捏作态。因此，各有所长，也就各做一派。他们能用典故，讲究声律，这是我比不上的，若说做些陶冶性情、歌咏自然的句子，他们也不一定比我好了。"[9]这里，诗画同源，诗画皆然，齐白石强调的是诗要率真自然，直抒性灵，倾诉自己内心的情思感悟，而不必为了某种功利目的舍本逐末，执着于外在的辞藻、典故和声律，与死板地临摹古人如出一辙，在齐白石的眼中是"扭捏作态"的。

意临的画幅中，白石笔下的物象描绘显然更具有写生而来的鲜活感、动态感，他以娴熟的绘画技巧，将"春声"这一题材进行了一次对前人的超越。"似"的问题在这里体现为，以写生得到的新鲜感受为基础，对相同题材（似）的不同表达（不似），在相似范式（似）中追求不同的个性抒发（不似）。

"孟丽堂尝画牡丹及鸡，谓为春声。余亦尝为人制画，其用笔各有意态也。稚廷大弟亦能画，以为余与孟公如何。"

从此段题跋里，至少可以看出三层含义：第一，白石对于前人佳作，抱着充分欣赏和谦逊的学习态度加以临摹；第二，他临摹不是完全照抄照搬，而是在技法上追求自己不同的"意态"，展现个性；第三，从这句"以为余与孟公如何"可感受到，白石艺术家性格中，那种面对画界先贤的傲骨自信。

1920年的《独虾》图中，艺术家个性就更加显现了。写下过"青藤雪个意天开，一代新奇出众才。我欲九原为走狗，三家门下转轮来"[10]的齐白石，在学习借鉴前人技法后，在同一题材上展现了强大的创新超越的能力，而且丝毫不掩饰对自身艺术价值的自信之情，直言"即朱雪个画虾不见有此古拙"。也可以说，正是有了这种自信，齐白石才有超越前人的可能，从而使得他在这一题材上不断发展，最终使得游虾成为艺术史上一个极具齐白石标签的经典。

自拜师习画之始，齐白石自发地通过写生建构了充满自然主义气质的绘画技巧，同时以历代名家为师。考察其画论品评，他的艺术观点并非以所谓的"农民性"改变文人画传统，而是希望超越彼时僵化的文人画的范式样本，从而回归文人画运动初期的艺术革新精神。这种风格的形成有一个演进的过程，下面三段他自己的独白，

颇能体现这种思想的转变过程：

"（1903年4月）辰刻为午贻画山水中幅，非他人故意造奇之作，别有天然之趣，造化之秘曳之尽矣。午贻极称之。余恨八大山人及徐青藤苦瓜僧不能见我。"

"（1919年8月）余昨在黄镜人处获观黄瘿瓢画册，始知余画犹过于形似，无超凡之趣，决定从今大变。人欲骂之，余勿听也；人欲誉之，余勿喜也。"

"（1919年9月）画中静气最难在骨法，骨法显露则不静，笔意躁动则不静。全要脱尽纵横习气，无半点暄热态，自有一种融和闲逸之趣浮动丘壑间，非可以躁心从事也。" [11]

一部艺术史，从古至今，已经有无数先行者在前面做了许多探索，取得了很高的成就。作为后来者，如果不师法古人，不从古人止步的地方继续前行，不从古人业已达到的高度继续攀登，而坚持要从零点开始，从原点出发，以自己有限的一生，是注定走不出多远，也攀不上多高的。

关于师法古人，齐白石的论述很多，归纳起来则不过是：一、为什么要师法古人？二、怎样师法古人？三、现身说法，谈自己法古创新的历程。

为什么要师法古人？齐白石1943年在给李立的一封信里说得明白："窃意好学者无论诗文书画刻，始先必学于古人或近代时贤，大入其室。然后必须自造门户，另具自家派别，是谓名家。" [12] 面对古今名家，虚心学习，入其堂奥，然后自成一家。师法古人，其目的即在于此。

1955年，齐白石还这样勉励学生胡橐："见古今之长，摹而肖之能不夸，师法有所短，舍之而不诽，然后再现天地之造化。如此腕底自有鬼神。" [13]

怎样师法古人？在齐白石看来，首先，自己应该清醒，师法有选择、有取舍，不是所有的名家都值得师法。"余少时不喜名人工细画。山水以董玄宰、释道济外，作为匠家目之；花鸟徐青藤、释道济、朱雪个、李复堂外，视之勿见。" [14] 他又说："作画最难无画家习气，即工匠气也。前清最工山水画者，余未倾服，余所喜独朱雪个、大涤子、金冬心、李复堂、孟丽堂而已。" [15] 他还说："四百年来画山水者，余独喜玄宰、阿长，其余虽有千岩万壑，余尝以匠家目之。时流不誉余画，余亦不许时人。固山水难画过前人，何必为。" [16]

师法古人，要达到怎样的境界，齐白石说："画中要常有古人之微妙在胸中，不要古人之皮毛在笔端。欲使来者只能摹其皮毛，不能知其微妙也。立足如此，纵无能空前，亦足绝后。学古人，要

学到恨古人不见我，不要恨时人不知我耳。"[17]

在齐白石看来，艺术有真伪，艺术的真伪不是画商或收藏家关注的真品或假冒之作，而以艺术水准区分高下。他下面这段话就很有趣，值得玩味："游厂肆，得观大涤子真迹，画超凡绝伦。又金冬心画佛，即赝本亦佳。笥庵有冬心先生墨竹伪本，局格用笔，无妙不臻，令人见之便发奇想。"[18] 赝本，伪本，即无名者冒用名家之名伪造的所谓假画，其名虽假冒，画却未必伪劣。

齐白石告诫自己的学生："我是学习人家，不是模仿人家，学的是笔墨精神，不管外形像不像。""不要学习人家的短处，更不要把人家的长处体会错而变成了狂怪，因而就误入了歧途。"[19]

齐白石屡次现身说法，谈自己法古创新的历程。

《白石老人自述》云：自己20岁那年，"在一个主顾家中，无意间见到一部乾隆年间翻刻的《芥子园画谱》"，"足足画了半年，把一部《芥子园画谱》，除了残缺的一本以外，都勾影完了，订成了十六本"。[20] 后来又"翻来覆去地临摹了好几遍，画稿积存了不少"[21] 冥冥中有天意，一本破旧的《芥子园画谱》让木匠阿芝找到了绘画的门径。

1919年，齐白石有一篇日记："八月十九，同乡人黄镜人招饮，获观黄慎画真迹桃花图，又花卉册子八开。此人真迹，余初见也。此老笔墨放纵，近于荒唐，较之余画，太工微刻板耳。"[22] 衰年变法之初，齐白石急于改变的，正是这种工微刻板的画风。

"余年七十矣，未免好学。一昨在陈半丁处见朱雪个画鹰，借存其稿。从此画鹰必有进步。"[23] 其古稀之年名满天下，齐白石依然虚怀若谷、见贤思齐。

有时齐白石也不谦虚，其题画写道："此白石四十后之作。白石与雪个同肝胆，不学而似，此天地鬼神能洞鉴者，后世有聪明人必谓白石非妄语。"[24] 你不能要求一位天才艺术家总是那么谦躬自抑，何妨狂妄一回、痛快一回，道是古今天才，唯雪个与璜耳！

> 绝后空前释阿长，一生得力隐清湘。
>
> 胸中山水奇天下，删去临摹手一双。
>
> ——《题大涤子画》[25]

可以看到在早期，齐白石是较为重视写实中的造化之美，追求"天然之趣"的。这时的齐白石还特别在意他人的肯定，所以特别写下自己的朋友"极称之"，并希望先贤都能看到，这是向外部寻求理解的一种心理需求表现。后来他"始知""超凡之趣"的境界，也就是以艺术手眼以主观感受加之于绘画对象中的意趣，领悟这种"超凡"后的齐白石发现，绘画表达无须在意别人的嘉许，他人"骂之、誉之"都不能影响内心对艺术的追求；最终他达到了一种融和之境，去骄躁而取闲静的逸趣之境，这时的齐白石不再考虑外

界的看法，而心中自有一种"融和闲逸"之境。

　　齐白石有诗云："逢人耻听说荆关，宗派夸能却汗颜。自有心胸甲天下，老夫看熟桂林山。"他通过毕生努力打破了传统僵化的文人画范式，创造出鲜活生动的艺术形象，抒发诗情传达意境，但不可避免的，他自己也建构了一种世人眼中新的范式。是故，他告诫弟子"学我者生，似我者死"。今天的我们若只看重衍其表面的风格而丢其内在的超越、革新精神，就是本末倒置，落入他所强烈反对的另一种宗派范式的窠臼。

1 北京画院编，《人生若寄诗稿（下）》，广西美术出版社，2014年，404、405页。

2 龙龚著，《齐白石传略》，人民美术出版社，1959年，41页。

3 郎绍君、郭天民主编，《齐白石全集》第10卷第三部分，湖南美术出版社，1997年，39页。

4 同上，274页

5 同上，335页。

6 同上，369页。

7 北京画院编，《人生若寄日记（下）》，广西美术出版社，2014年，248页。

8 北京画院编，《人生若寄诗稿（下）》，广西美术出版社，2014年，275页。

9 齐璜口述、张次溪笔录，《白石老人自传》，人民美术出版社，1962年，37页。

10 同上，457页。

11 北京画院编，《人生若寄日记（上）》，广西美术出版社，2014年，57、198、207页。

12 郎绍君、郭天民主编，《齐白石全集》第10卷第二部分，湖南美术出版社，1997年，95页。

13 《齐白石精品集》，人民美术出版社，1991年，148页。

14 郎绍君、郭天民主编，《齐白石全集》第10卷第二部分，湖南美术出版社，1997年，117页。

15 《荣宝斋画谱》第101集，3页。

16 刘振涛、禹尚良、舒俊杰编，《齐白石研究大全》，湖南师范大学出版社，1994年，73页。

17 郎绍君、郭天民主编，《齐白石全集》第10卷第二部分，湖南美术出版社，1997年，85页。

18 同上，105页。

19 与胡橐语，王振德、李天麻辑注，《齐白石谈艺录》，河南人民出版社，1984年，46页。

20 齐璜口述、张次溪笔录，《白石老人自传》，人民美术出版社，1962年，25页。

21 同上，26页。

22 郎绍君、郭天民主编，《齐白石全集》第10卷第二部分，湖南美术出版社，1997年，115页。

23 同上，56页。

24 胡佩衡、胡橐著，《齐白石画法与欣赏》图3，人民美术出版社，1959年。

25 郎绍君、郭天民主编，《齐白石全集》第10卷第一部分，湖南美术出版社，1997年，23页。

第四节　历史语境下的画蟹之思

在解析齐白石画蟹主题的过程中，我们一直尝试将其价值植入文人画宏观谱系中去解读。在继承传统的基础上，齐白石的大写意创作，将范式化的传统意涵进行了个人化的发展，这些画中意味与画外之境往往源自文化思潮转变、画家主体转化和人生境遇转折三大方面共同作用的结果，在螃蟹这一主题上也尤为如此。

一、社会思潮变革的推动力。在齐白石活跃的 19 世纪末 20 世纪初，国家内忧外患，革命浪潮风起云涌，受到西方思想的冲击，文化产生了百年未有之自由开放，国画也顺应时代产生了不同的回应和变革。其时，伴随着西方优势文化的传入，传统文化备受质疑，面对高度写实的西方绘画，传统国画也成了批判对象。不论是支持改良保皇的康有为，还是支持革命的陈独秀，都站出来批判传统美术，认为中国画不求形似而"衰敝至极"，虽然有陈师曾《文人画之价值》为文人画振臂高呼，仍然无法阻挡以西画改革中国画的时代潮流。

直到 20 世纪末学界仍持有这样的观点，在 20 世纪中国花鸟画研讨会上学者们还认为："而形成我们今天所称谓的'花鸟画'，是在晚唐时期，至宋而大成后经元明清三代发展，在本世纪初开始衰落。"[1] 邓椿说"画者，文之极也"，指出中国画的精粹不在绘画技巧，而在于绘画中所体现的人文精神。其实在同一时期，20 世纪初的西方现代主义艺术，也正在经历一场重大的思想革命。

丰富的传统人文精神，是中国画尤其是文人画的创作要务与审美核心，在花鸟画中这种倾向尤为明显。花鸟画需要蕴含人文精神由来已久，早在《宣和画谱·花鸟叙论》中，就记有关于花鸟画作品中，物象背后所体现的精神内涵讨论：

"羽虫有三百六十，虽不预乎人事。然上古采以为官称，圣人取以配象类。故诗人六义，多识于鸟兽草木之名，而律历四时，亦记其荣枯语默之候。所以绘事之妙，多寓兴于此，与诗人相表里焉。故鸥鹭雁鹜，必见之幽闲。至于鹤之轩昂，鹰年之搏击，有以兴起人之意者，率能夺造化而移精神，遐想若登临览物之有得也。"[2]

虽是"鸥鹭雁鹜"却"必见之幽闲"，由此可见，花鸟画中"夺造化"是艺术创造的基础，而"移精神"才是人文审美的更高层次的艺术境界，即所谓"所以绘事之妙，多寓兴于此，与诗人相表里焉"。花鸟画在中国画题材类型里，从来不只是以物象为题材的写实主义绘画，更是不断地融入了中国人特有的精神文化内涵。

文人画的写意花鸟，进一步将花鸟画中寄予的个人情感表达展现得淋漓尽致。苏轼《枯木怪石图》的胸中蟠郁，徐渭"闲抛闲置野藤中"的怀

才不遇，八大山人鱼鸟一体的人生际遇，郑板桥瘦竹的"一枝一叶总关情"，文人画的传统中绘画的精神内涵的核心是一种知识分子的自由思考之精神，可以隐逸可以入世，可以愤懑可以超脱，可以激进也可以淡然，但握笔在手的画家，笔下所画必是对自己人生境遇和社会现状的反思。

齐白石习画历程是从继承传统开始的。在这个阶段，他大量学习临摹先贤名作，在艺学上不断吸收徐渭、八大、石涛的文人画思想，他们主张的"用我法""师造化""诗入画"等声张自我个性的艺术精神不断拓宽齐白石的艺术视野，同时也开启了他以书画为媒介，通过丰富的作品意涵，抒发内心感受、反思生命体验的创作之旅。

继承以后，便是漫长而延续一生的个人风格创造过程。在其大量的诗画作品中，齐白石不断以日常生活、故土相思、亲朋交际、怀古忧思为主题进行创作，表达在各方面的题材中，是都以丰富意涵赋予作品强烈的齐派风格特征，其实质是齐白石独立思想与反思精神的体现。这种持续的创新精神，使齐白石的艺术创作展现一种引人入胜的艺术境界，体现了中国传统所推崇的诗画精神的本质。

二、新时代绘画主体的身份转换。尽管绘画的内在本质没有变，但是画家们的生活环境和社会地位在悄然变化。从唐伯虎的"闲来写幅青山卖，不使人间造孽钱"[3]，到郑板桥的"大幅六两，中幅四两，小幅二两……凡送礼物实物，总不如白银为妙"[4]，再到齐白石的"卖画不论交情，君子有耻，请照润格出价"，卖画事实上已经成了明清逐步发展起来的以文人画为创作手段的、新的职业画家的生存方式。与早期文人画画家优越的生活条件和社会地位不同，这些职业画家必须考虑到除个人表达之外的市场因素。

到了 20 世纪初，社会发生了巨大的变革，封建帝制消亡，民主思潮涌动，社会阶层的改变促使绘画审美从上层社会有可能流向民间。书画艺术不再仅供权贵上流社会所有，它成为一种商品广泛地流入市民群体这一新兴阶层中。而画家个人也成为社会大众的一分子，不再是享有特权的世家或是官员，他们绘画所选用的题材就会和以往不一样，而题材所体现的精神内涵也会随着时代和个人境遇的不同而发生改变。在将书画创作以商业行为进行交易时，必须要考虑广大的受众群体的需求，如何能在满足市场的需求下坚持自己的独立思考精神是这个时代的画家们都面临的问题。

齐白石采取的方式是最大限度地保持自身独立思考之精神与强烈的个人风格的同时，将画中的精神内涵与时代密切联系，吻合了大部分人共同的精神需求，使得画家和受众有了审美上的共鸣。这成了其确保个人作品广受欢迎的前提。如果一味崇古保守、因袭模仿，导致作品风貌与古人趋同，反而削弱了艺术家在艺术市场中的个性特征，导致影响力和竞争力的削弱。我们应该看到齐白石在其时代的成就和地位，客观上得益于开放自由的商业环境，但更重要的是其主观上对自己独立思考之精神的坚守。

　　三、个人经历的性格塑造。在齐白石各类题材作品中，这些对大自然的率真描绘，成了他赤诚的内心热爱生命、向往幸福安康的外在表达方式。这得益于他所具备的两个重要的特性。

　　一方面，齐白石具有"淳朴重义、自强不息"的鲜明人格特点，这是因为他长于文化底蕴深厚的湘潭，虽生于乡野却拜得名师、远游广交、深受湖湘文化影响而从小确立的乐观面对生活、迎难而上的性格特质。画如其人，这种人格特点正是齐白石独特艺术面貌的根源。

　　另一方面，齐白石深厚的传统文化积淀，特别是诗词修养，使得他常常能以诗意的手法，自然而然将人文典故融于画作。他往往以用典造境为手段，赋予作品以丰富的精神内涵，使其作品在视觉审美之外，呈现出独特的文化审美。因此，当清末民初的社会大变革中，文人画家陷入集体焦虑的困境之中时，齐白石够保持其独立思考之精神，积极应对时代之变，以明确的艺术风格、广泛的题材和蕴含在其中的丰富精神内涵，使他的写意花鸟画走进市民大众，开创了一种贴近生活、充满意趣的人文艺术风貌。最终，齐白石的写意花鸟画，以传统的诗画精神交相辉映的途径，达到了那个时代的一个艺术高峰。

　　通过对齐白石画蟹作品的系统梳理和研究，我们可以看到，随着社会的巨大变革，我们的传统绘画艺术也自觉随时代而变。石涛曾云："笔墨当随时代。"就绘画艺术本体而言，不仅笔墨当随时代，精神内涵也应随时代而变；每一个时代的优秀画家们，不管他们的身份和社会地位如何，他们的作品精神内涵反映的都是当时的社会环境和个人境遇。这就为我们追寻中国艺术的时代精神提供了某种借鉴与启发。当我们紧紧抓住中国绘画的精神内涵就会发现，我们早已进入用艺术反思人类社会的阶段，我们的文人画传统的绘画创作和西方当代艺术创作一样不追求技巧，而是保持独立思考之精神，用艺术反思社会，对传统、对自身、对社会的事件，包括对国家民族的思考；甚至适应市场也是对社会变革、文人画家地位变化而做出的回应。正如薛永年教授在《齐白石艺术的当代意义》里说道："从齐白石艺术可以看出，书画艺术以至于其他视觉文化现代意义的获得，离不开对民族精神、民族生活与时俱进的创新意识的正确领会。我们今天当然应该积极吸取世界其他民族的现代优秀文化成果，但不要离开民族和人民的土壤，这应该是齐白石艺术对我们的有益启示，也是它的现代意义。"[5]

1 《回顾·总结·发展——〈20世纪中国花鸟画研讨会〉发言纪要》，1997年第六期，4页。

2 潘运告主编，岳仁译注，《宣和画谱》，湖南美术出版社，1999年，310页。

3 [明] 文震亨著，李霞、王刚编著，《长物志》，江苏凤凰文艺出版社，2015年，176页。

4 王同书著，宋林飞、王庆伍总编，《郑板桥》，江苏人民出版社，2015年，117页。

5 薛永年著，《中国现代美术理论批评文丛·薛永年卷》，人民美术出版社，2010年，103页。

第五章　齐白石绘蟹技法

在中国画的创作过程中，用笔和用墨是相辅相成的，尤其是像"虾""蟹"这类纯墨色表现的题材，我们要通过用笔表现出墨的浓、淡、干、湿，从而绘制出绘画对象的结构关系。而墨色浓淡的层次和干湿的变化关键在于用水，在墨蟹的表现中亦是如此，善于用水则精彩鲜活，不善于用水则枯槁浅薄。[1]据娄师白先生记载，齐白石画画喜欢以笔端蘸墨之后，再用水滴在笔根部，使墨和水交融在一起，下笔之后就会出现墨色极其丰富的层次，浓淡转换、干湿变化自然达到生动的境界，这是他多年心血的结晶。[2]娄先生是齐白石的入室弟子，在他身边20多年，他的记述应该是准确真实的，我们后辈临习不妨尝试参考此法。

我们临习齐白石墨蟹，在参照绘画步骤的时候，尽管步骤一致也有可能会出现一些不同的效果，这有可能是我们使用的工具不同所导致的。齐白石画画喜欢用笔头较长的羊毫笔（在现存的记录视频中可以看到），这种笔毛质松软，含水量多，作画时便于调墨。中国画所用宣纸的品种也是极其繁多的，齐白石喜欢用料半宣或是汪六吉的单宣。[3]他当时用的纸我们现在很难找到一模一样的，用笔每个人喜好也不相同，所以现在的临习我们必得要反复熟悉所使用的工具，笔一沾纸，就知道纸的性能，从而确定毛笔的软硬以及笔内应该含多少水分以及行笔的快慢程度。所有技能的熟练都是日积月累的不断练习，从没有什么盖世神功的速成秘诀，齐白石的虾蟹同样如此。

虾蟹图（辽宁省博物馆藏）

1 娄师白著，《齐白石绘画艺术》，山东美术出版社，1987年，38页。
2 同上。
3 同上，36页。

第一节　写意墨蟹

写意墨蟹正面技法

　　螃蟹的正面结构特征比较简单，大致可分为蟹壳、步足、螯足几个主要的部分。齐白石的蟹临摹时期受前辈影响，写生时期颇有法度，追求形神的写实高度，最后打破"似"的概念，用大写意的简笔高度概括出了艺术本质的美。这是一种"看你横行到几时"的嬉笑怒骂，也是"横行天下"的不羁，这些丰富的美尽显在这几个主要的形体结构中，凹凸不平的蟹壳、御敌捕食的坚硬螯足、挺直而有力的步足，每一个部分都是数十年精心打磨的洗练笔法，我们在画的时候一定要细心体会原作，才能真正得白石精髓。笔者做步骤示范时所用宣纸为红星净皮，所用笔为兼毫毛笔。

　　正面螃蟹的主要结构是背上的硬壳，它占据了视觉的中心位置。真实的螃蟹壳坚硬且凹凸不平，前面叙述了齐白石对蟹壳的用笔也是不断地调整，最后达到他想要传达的效果。他画蟹壳主要是两种方法：其一是三笔概括画出，这种是他应用得比较多的一种方法；其二是运用了多笔触的方式进行刻画，笔与笔之间的空隙突出了甲壳的凹凸质感。这种方法所见作品不多，但我们也可以学习尝试，感受齐白石在对物象表现形式上的探索过程。

蟹螯

蟹眼

蟹壳

蟹脚（8条）

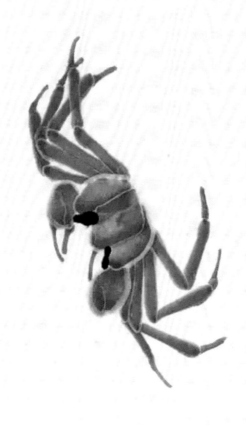

墨蟹一

墨蟹二

第一步

用三笔或是多笔画出螃蟹的甲壳。第一种方式画的时候，只用三笔把螃蟹的头部和背部概括起来，下笔之前要先调好墨色，用笔简单，墨色的层次变化尤其重要。先用毛笔蘸上稍浅的墨色，再用笔尖略蘸稍浓的墨，这样笔上的墨会自然渗透，从而产生丰富的深浅变化。调墨的时候不要过于急促，要让墨充分渗入笔毛之内。

步骤一

调好墨后，大笔侧锋自上而下，先用侧锋画第一笔，也就是中间一笔。这一笔是比较正的，确定螃蟹的方向。接着侧锋画左边一笔，略向里倾斜，一部分会压在第一笔上，只要墨调得好，会自然形成一种前后重叠的关系。第三笔是右边一笔，侧锋行笔时下端要略向里收，一部分也会压在第一笔上，其长短、位置与第二笔相对称。画完这三笔，一个略显倒梯形、前宽后窄的甲壳就成形了。[1] 画这三笔的要点是墨色要活，有变化，行笔要稳，侧锋画出的形态要宽窄适中，倾斜角度得当，笔上水分不宜过多，稍有晕开即可。这三笔是笔笔相连的，中间不能留有空隙，因为墨色变化，相连的笔墨并不会混成一片，反而处处可以见到笔触。仔细对照实物螃蟹，我们会发现，齐白石的每一笔都是根据螃蟹的结构来用笔落墨，这样画出的蟹身不仅有厚重而坚硬的质感，同时也不失凹凸不平的特征。

步骤二

步骤三

1 娄师白先生的螃蟹画法，顺序是从左往右画三笔，应该说白石老人画螃蟹用过从左往右画的方式。但从白石老人作品分析，很多螃蟹明显中间一笔在前，盖住了左右两笔，所以他应该也有先画中间一笔的方式。笔者采用这种方式作讲解，是考虑到先画中间一笔，能更好地帮助初学者确定螃蟹的位置和方向，把握蟹壳的形态。

多笔画出的蟹壳用同样的调墨方法，只是墨调在笔尖部分。先用略淡的墨勾出甲壳的外形，再用调好墨的笔点出蟹壳凹凸的质感，点之间可留出一定的空隙。这种方法齐白石使用得并不多，可能他最终追求的是一种极简的表现形式，而不是一味地模拟对象的真实。

步骤一

步骤二

第二步

螃蟹的两个螯足在前面的左右两边，画好甲壳后，同样的方法调出笔上的墨色，侧锋斜笔，顺势点画出螯足，其形态要圆润，圆中带方，笔中水分要足，以至墨色在纸上自然晕开，极似螯足上长出的绒毛。然后，在螯与甲壳连接处补上一小笔，表现螃蟹的腕节部分。用同样的方法画出另外一边的螯足。

虽然两边的螯足结构一样，但由于螃蟹在运动的时候螯足会做出屈伸不同的形态，所以在画的时候也应该体现出一定的变化，避免过于雷同。比如，一只螯足贴着蟹身，另一只就要伸展开去，反之亦然，这样更能体现螃蟹的运动感，画面的变化也会更加丰富。

步骤一

步骤二

第三步

　　步足最能体现螃蟹横行的姿态，所以在画面中非常关键。齐白石的步足由大腿、小腿和足尖三部分组成，先画左侧的四条大腿，中锋行笔，顺着笔的方向从外往蟹身方向，末端与蟹身相连，行笔要稳，不拖泥带水。螃蟹的腿是从腹部靠下的部位生长出来，第一节大腿要有意识地往下方集中，尽量不要画得过于平行，长度要略长于螯足，与蟹身形成一个锐角，作扇骨形状张开。右侧的大腿则顺着笔的方向从蟹身向外画出，中锋行笔。腿的墨色与蟹壳的墨色相同或者略淡一些，不可画得太细，步足是有肉的，要将其坚实富有亮感的质感表现出来，太细就像蜘蛛腿了。

步骤一

步骤二

步足部分的八条大腿画好之后，开始画折回的小腿和尖利的足尖。用中锋往下，对准相交处关节，向下拉出折回的小腿，随后用笔尖勾出下面的足尖，勾足尖时，下笔稍顿，收笔稍快，使末端略尖，但切忌一笔甩出去，一定是有收笔的动作。由于宣纸的特性，大腿小腿以及足尖的连接处自然呈现出关节似连而又不连的质感。

步骤三

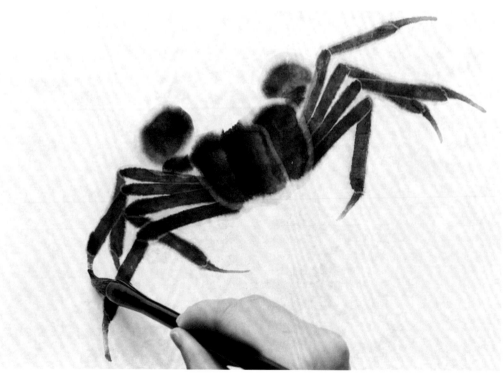

步骤四

螃蟹是横着行走的，八只步足会不停地运动，齐白石很早就通过对螃蟹的观察，"始知得蟹足行有规矩，左右有步伐，古今画此者不能知"。他总结了蟹的步足运动规律，画面中胸甲两侧相对应脚，一侧收缩，则另一侧外伸，同侧脚亦按顺序交替伸缩。实际上，他后期大写意并未按照这样的"法度"来画，而是着重在步足小腿的方向变化，最大程度地夸张螃蟹"横行霸道"的特质。所以，相对大腿而言，小腿的变化是更加丰富的，有的向外伸展，有的向里折回，大腿和小腿形成了多种不同的弯折角度，有锐角也有钝角，所以在画小腿的时候我们尤其要注意它们的错落变化，尽量不要平行，也不要出现直角相交，这样才能使螃蟹的形象富于变化，更加生动。我们初学的时候，注意观察齐白石作品中螃蟹的动态十分重要，在临摹中不断体会中国画审美特性。

第四步

用略淡的墨色勾出螯足上的钳子。画蟹钳的时候，中锋行笔，由尖部向下两笔勾成，与螯相连接。蟹钳是螃蟹捕食和御敌所用，要画得突出，体现它的力量感。这一部分也要注意，蟹钳的方向也是有变化的，有的向前，有的向下，尽量让变化多起来。

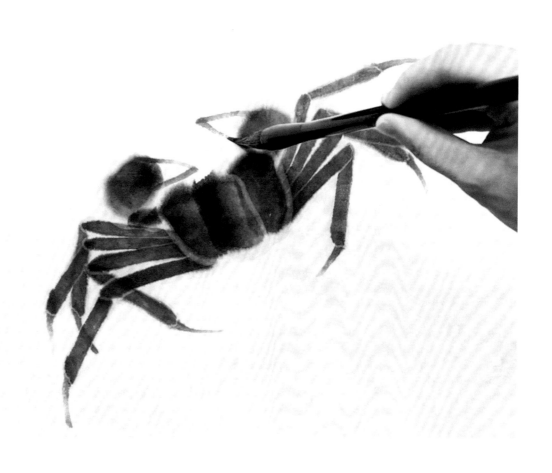

第五步

　　在蟹的头部，用小笔蘸焦墨，趁着蟹壳的墨色将干未干的时候，由外向里略倾斜点出蟹的眼睛，两只眼睛的方向应该是对称地向外探出。由于螃蟹眼睛部位的结构，它的眼睛只能往两边倾斜，不可向内倾斜。

　　注：如果蟹壳底部不够平整，或者步足的基部超过蟹壳，可在蟹壳下部补上一条横线。这一笔不仅不会影响蟹壳整体，还能表现出一点腹部结构，增加螃蟹的体积感。

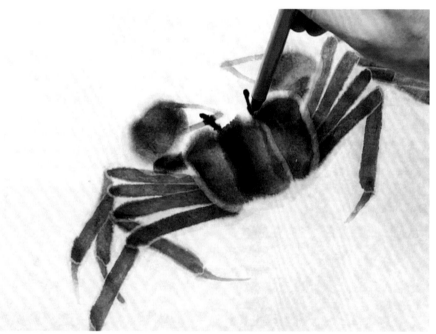

步骤一

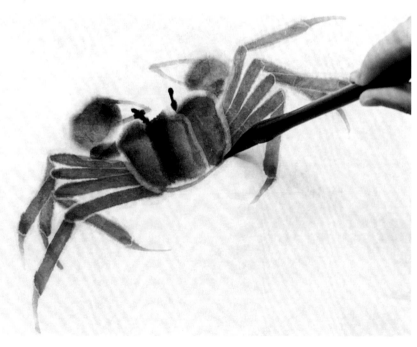

步骤二

写意墨蟹反面技法

反面的螃蟹主体部分是腹部结构，螃蟹的雌雄特征从外部分辨也主要表现在蟹腹的位置，所以在画反面螃蟹的时候要注意这一特征。

公蟹尖脐　　　　　　　　　　　　母蟹圆脐

第一步

画反面的螃蟹可以先从两个螯足开始，这样便于确定各部分的位置。螯的具体画法和正面螃蟹一致，我们可以参考前面的具体步骤。要注意螯足的形态变化和墨色灵活。

第二步

　　双螯画好后，中锋行笔，画出一条弧线以表现蟹的胸腔轮廓，连接左右两螯。线条行笔不宜过快，以免线条飘忽失去笔力。接下来用稍偏一点的笔锋画两笔短竖表示蟹嘴，即便是简单两竖也要注意变化。而后，在蟹嘴之下用中锋再画一条弧线，用以概括胸腑，这一笔与第一根线条要大致平行。

　　因为螃蟹腹部是白色，所以反面螃蟹所有的线条都是用淡墨，从而体现螃蟹腹部隐现的结构。

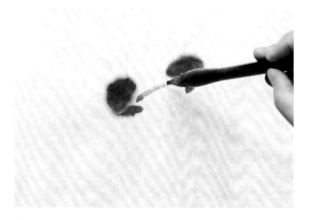

步骤一

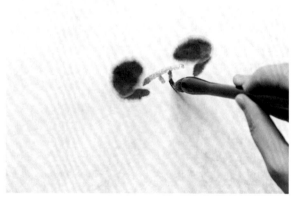

步骤二

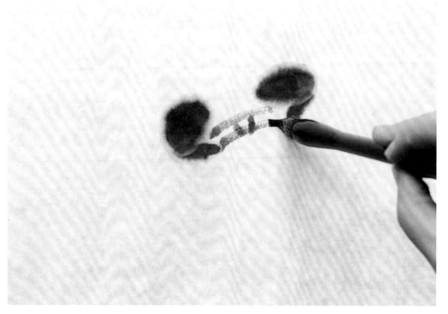

步骤三

第三步

　　画蟹腹的时候要考虑螃蟹雌雄的不同之处。雄蟹为尖腹，中锋用笔，中间略呈锐角形状，在腹内横向四笔，表示脐甲，然后在蟹腹左右两侧各加四笔，用来表示蟹肋。而雌蟹是圆腹，中间呈扁圆形，腹内两侧同样是四笔横向用笔，注意墨色浅淡且一致。

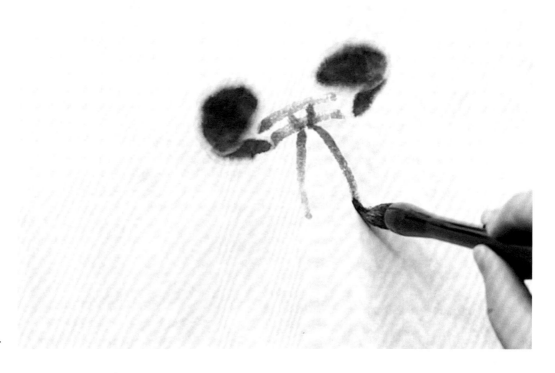

步骤一

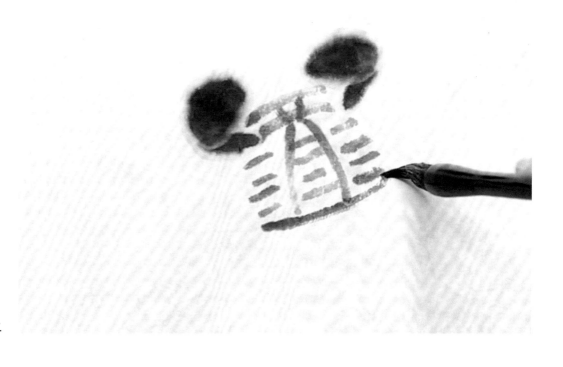

步骤二

第四步

　　螯足和腹部画完之后即开始画步足，画法和正面步足画法一致，可参考前面的具体步骤。注意步足生长的位置，向下集中，不要画得太过平行。步足画完后，同样用焦墨点上眼睛，至此反面螃蟹完成。

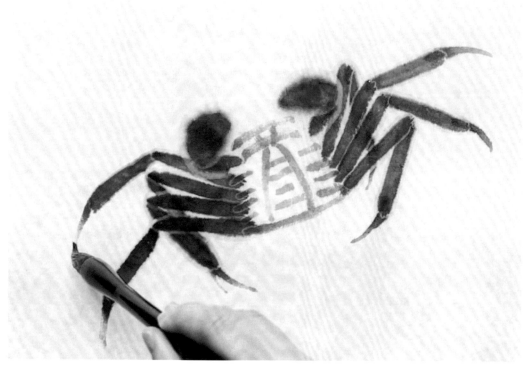

步骤一

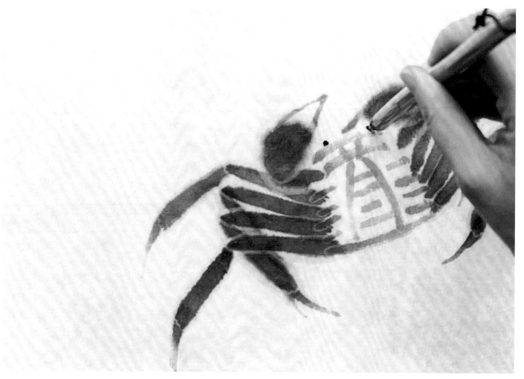

步骤二

第二节　工笔螃蟹

在齐白石的作品中，目前我们没有发现纯工笔的螃蟹。早年他的作品比较写实，但也还是写意的形式。造型作为视觉艺术的基础，在任何绘画门类中都是不可忽视的，现以清代《海错图》中的螃蟹为例，将工笔螃蟹画法步骤简单描述。

第一步：打形

根据临摹或写生对象，用铅笔勾画出螃蟹外形。用线条造型在中国画中历史久远，从战国时期出土的墓葬绘画中我们就可以看到优美的线条，所以对线条的掌握是中国画学习中非常重要的环节。用线描绘出对象的形神，我们也称为白描，白描不仅要用线表现对象的结构，同时也讲究线条本身的形式美感，所以不管是用铅笔的第一遍打形，还是用毛笔的勾线，都要非常讲究线条的使用。在画铅笔线条的时候，线条要准确地呈现结构，同时要简练，它和西画的线条在形式上有很大的不同。

第二步：勾线

　　调淡墨，用勾线笔勾出螃蟹的轮廓线条。线描中线条可以有许多变化，如长短、粗细、曲直、疏密、轻重等。古代画家把各种线描形式概括成十八种技法，称"十八描"，我们常用的有钉头鼠尾描、铁线描、兰叶描等。我们勾勒螃蟹外形时也要注意线条的起笔和收笔，线条要匀称有力。螯足、步足、足尖以及蟹壳上的锯齿质地坚硬，这部分的线条要细、硬，体现出它们的质感。

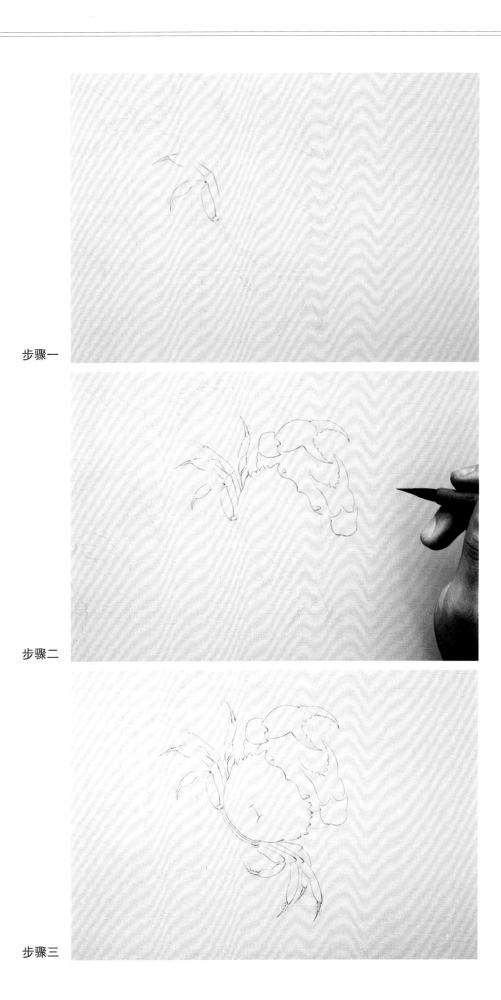

步骤一

步骤二

步骤三

第三步：染色

　　染色的过程不能一蹴而就，要用淡墨一遍一遍渲染才能染出透、活的墨色。先是分染，这个过程要注意表现出螃蟹的体积感，5~6遍可以染成，使用的墨色后面几层可以比前面更浓一些。分染是在起笔处略敷水墨或色彩，然后用大面积的湿笔将色或墨往外拖出，形成渐变的效果。在墨色染到充分后，使用颜色进行罩染。罩染就是在分染以后，用一个透明的色整个统一染一遍（平涂），目的是使颜色更接近实物，并使得画面整体更加统一。

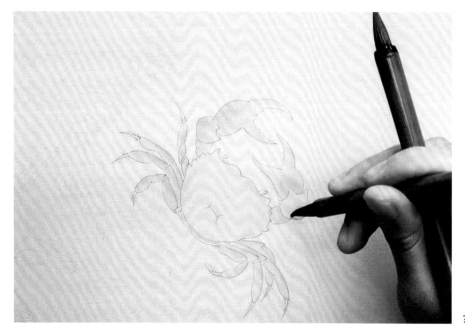

步骤一

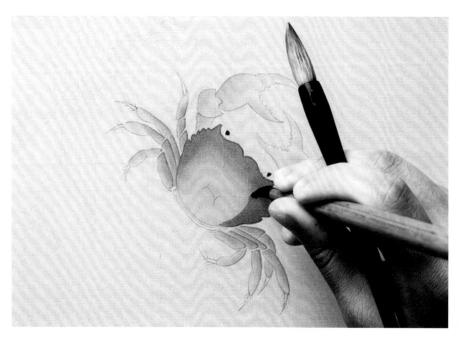

步骤二

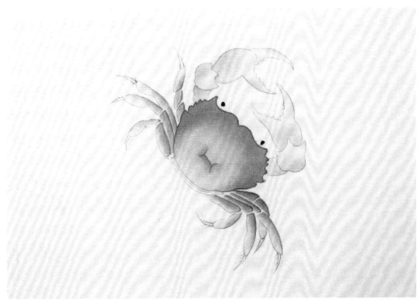

步骤三

步骤四

步骤五

第四步：完善细节

　　调钛白，勾画出眼睛、后缘的白色部分，这一部分颜色可以厚一些，笔上水分要少。步足的下沿、螯足的关节交接处渲染一层白色，使其更接近真实螃蟹的颜色。根据画面情况考虑是否再罩染一遍蟹壳，让螃蟹整体颜色更加柔和统一。最后用中墨加花青，点出螃蟹身上的斑点，注意斑点是有浓有淡的，避免点的颜色深浅都一样。

步骤一

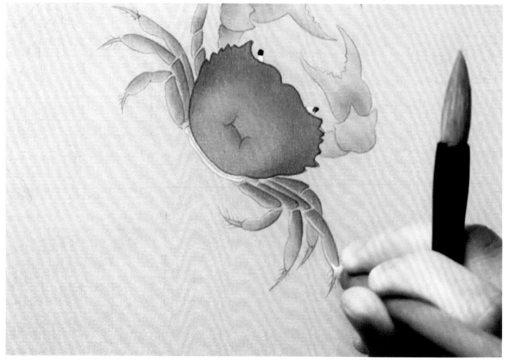

步骤二

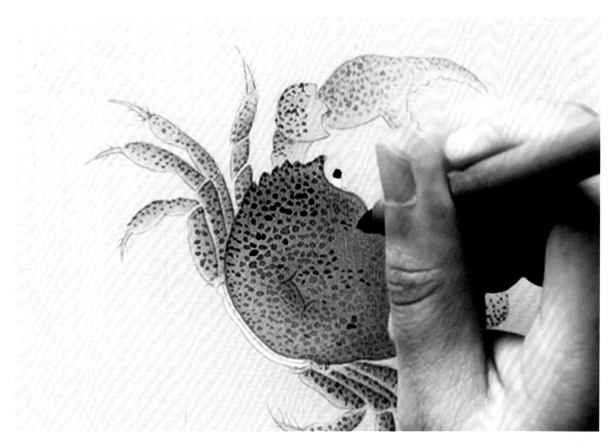

步骤三

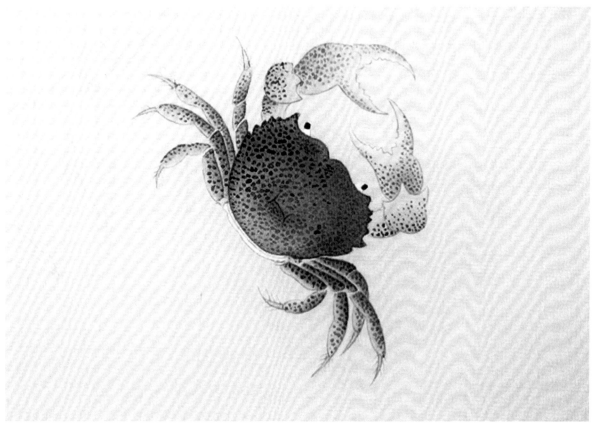

步骤四

第三节　群蟹构图

1. 熟蟹酒壶

步骤一

　　用赭石加朱砂，调出与煮熟蟹相近似的红色，如果颜色过于鲜艳，可以添加少许墨色，使得螃蟹的颜色更加沉着，不至于火气太重。画法与墨色活蟹方法一致，先三笔画出蟹壳，再画螯足，再画出步足。这里需要注意的是，熟蟹通常是被捆缚的，所以步足不能再张牙舞爪，而是往里收拢，螯足也多是顺从地往里收的。熟蟹失去了横行霸道的气势，变成了温顺的盘中餐。

步骤二

　　第二只相邻的蟹常通过墨色变化来体现个体差异，同时也是对空间关系的表达。所以，后面这只蟹加水调淡后画出，作画步骤和前侧蟹一样。在齐白石的大写意中，我们通常先画颜色较深的对象，后画颜色较淡的，这样墨色能更好地相融，以获得最佳视觉效果。

步骤三

　　齐白石的作品往往展现出一种别致的天然之趣，如绘熟蟹图，他常常添加一些被掰下来的蟹腿，暗示出了没有出现在画面中的人，从而点出了画外之境，打破了画面的时间瞬间，将聚会、食蟹、饮酒、离场的故事巧妙地讲述了出来，整个画面一下子就生动起来了。当然步足、螯足的摆放也是有疏密关系的，不能凌乱，也不能太过工整。

步骤一

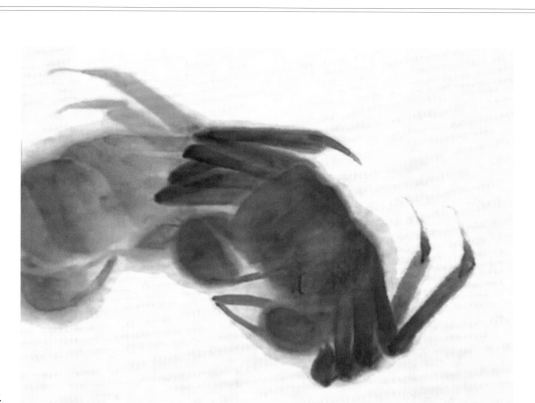

步骤二

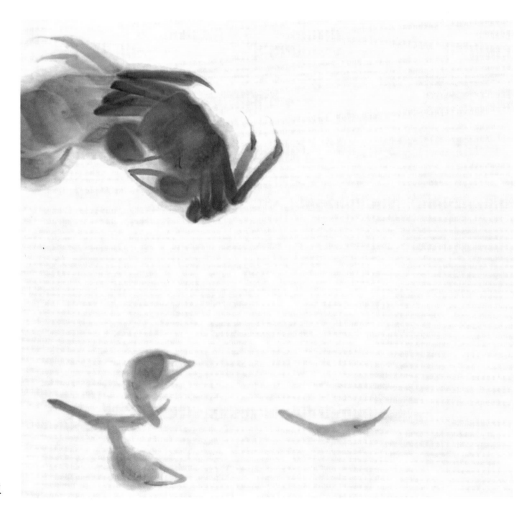

步骤三

步骤四

用中锋、浓墨画出酒壶和酒杯，线条要流畅有力，注意结构转折。

步骤四①

步骤四②

步骤五

　　添上装蟹的盘子，勾画盘子可以用墨色或是用花青加墨，中锋用笔。最后，在螃蟹将干未干时，调赭石加墨，点画出螃蟹的眼睛，注意熟螃蟹的眼睛一般是倒下来的，不似活螃蟹那样竖直。

步骤五①

步骤五②

2. 墨蟹小鱼

　　齐白石的蟹经常和其他水族类动物一起构成画面。在这样的画面中，不同的动物和谐共处，画家通过经营位置和水墨技巧使它们生动又和谐，对这样的画面进行临习可以很好地提升构图布局的能力。

步骤一

　　先画深色蟹，步骤同前面单个蟹的画法。

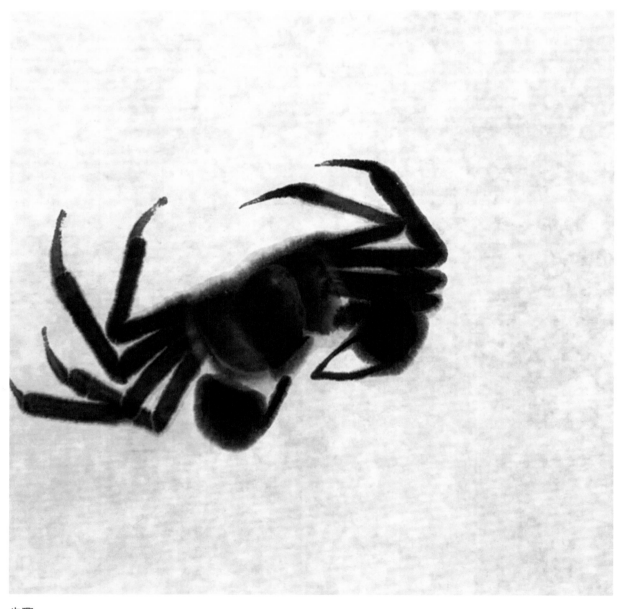

步骤一

步骤二

画出相对的浅色蟹，注意位置靠拢。

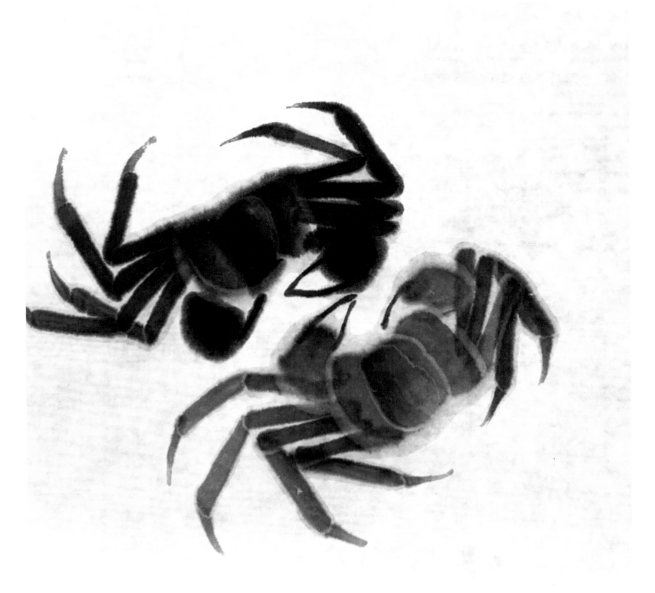

步骤二

步骤三

　　画出三条小鱼，注意浓淡疏密关系，两条较为靠近，一条较远，让它们之间既有距离，又有联系。

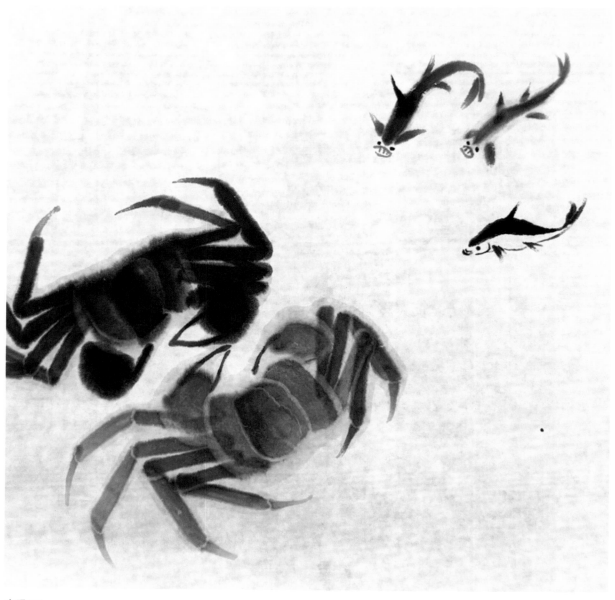

步骤三

3. 鱼虾蟹

　　齐白石的鱼虾蟹画面构图比较长，同时将鱼、虾、蟹三种水族动物放置于同一个画面。画面中会涉及同一物种之间的关系，也有不同物种相互之间的关系。它们之间既要相互联系又各有姿态，大小浓淡的变化既要完整又要微妙丰富。临习齐白石这类作品能很好地提升我们大场景的构图能力。

步骤一

　　用多笔画蟹壳的方法画出第一只浓墨的蟹，注意蟹壳的凹凸质感。

步骤一

步骤二

　　画出另外两只淡墨螃蟹。其中一只是腹部朝外，大家看出这一只是公蟹还是母蟹了吗？三只螃蟹一浓两淡，相距很近，重墨的螃蟹在最下面。

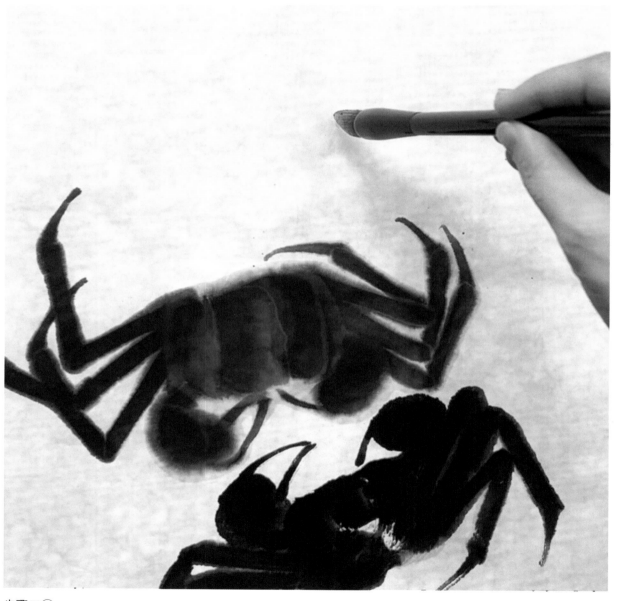

步骤二①

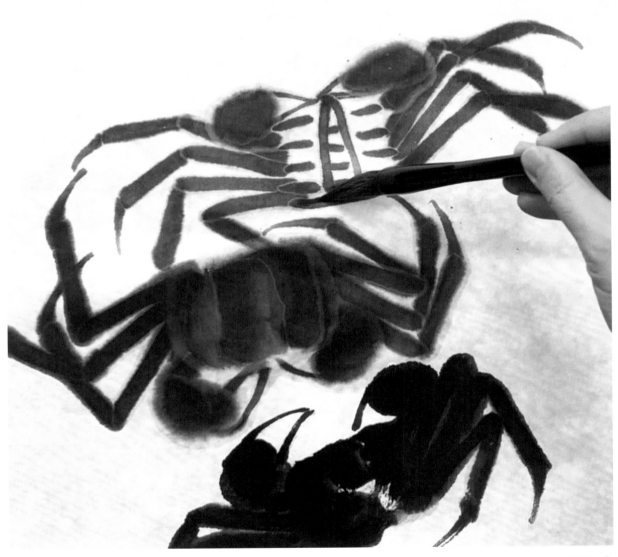

步骤二②

步骤三

在中间位置画两只淡墨虾（画法参看《齐白石画虾解析》）。

步骤三

步骤四

中间偏上一点画重墨大鱼一条，画面重心上移，与底部蟹的墨色遥相呼应。

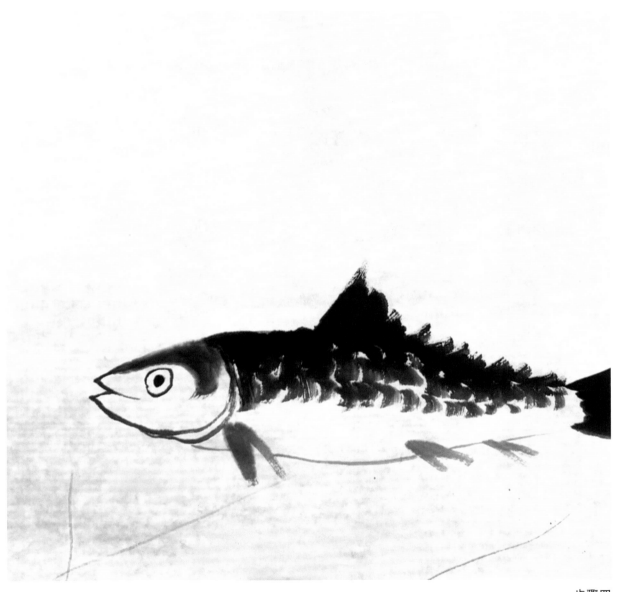

步骤四

步骤五

　　顶部往下画重墨小鱼一条，不要太靠近纸的上端，留出一截空白，给人以想象空间，也给画面留出透气的位置。小鱼和大鱼中间靠左添加一条更小的小鱼，不同的鱼之间产生大小、疏密、浓淡对比，既有距离又有联系。

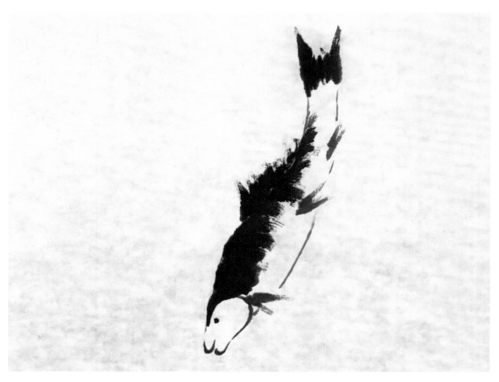

步骤五①

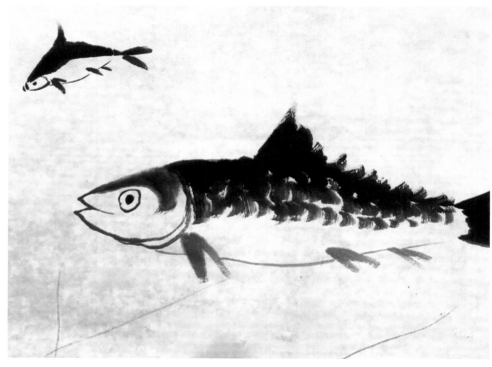

步骤五②

整体画面的最上方重墨小鱼与中间重墨大鱼以及底部重墨蟹遥相呼应，它们连起来像一个优美的 S 形，引导着我们的视线游弋在画面里，又像是随着鱼虾蟹游走在清澈的溪水中。

步骤五③

附录1　齐白石谈写生

年代	关于写生记录
1870	1. 性喜画，以习字之纸裁半张画渔翁起。（《齐白石年谱》，143 页，安徽美术出版社） 2. 我就常常撕了写字本，裁开了，半张纸半张纸地画。最先画的是星斗塘常见的一位钓鱼老头，画了多少遍，把他的面貌身形都画得很像。接着又画了花卉、草木、飞禽、走兽、虫鱼等，凡是眼睛看过的东西，都把它们画出来，尤其是牛、马、猪、羊、鸡、鸭、鱼、虾、螃蟹、青蛙、麻雀、喜鹊、蝴蝶、蜻蜓这一类眼前常见的东西。雷公像那一类从来没人见过真的，我觉得有点靠不住……我就不再去画了。（《白石老人自述》，24 页，广西美术出版社）
1881	那时雕花木匠所雕的花样……雕来雕去，雕个没完，终究人要看得腻烦的。我就想法换个样子，在花篮上面加些葡萄石榴桃梅李杏等果子，或牡丹芍药梅兰竹菊等花木，人物从绣像小说的插图里勾摹出来，都是些历史故事。还搬用平常画的飞禽走兽、草木虫鱼，加些布景，构成图稿。我运用脑子里所想得到的，造出许多新的花样，雕成之后，果然人都夸说好。我高兴极了，益发大胆创造起来。（《白石老人自述》，40 页，广西美术出版社）
1882	白石学木工，初学粗木，后改学小器作，制作精微器物，并雕刻桌椅花纹。因选花样，得见《芥子园画谱》，甚爱之，遂逐一摹绘。白石自幼即喜画，这个时候他学了木匠的技巧，才得见画谱，故他的画不是专从临摹画本得来的。（《齐白石年谱》，146 页，安徽教育出版社）
1884—1888	这些神仙圣佛，谁都没见过他们的本来面目，我原是不喜欢画的……和气的好画，可以采用《芥子园画谱》里的笔法。煞气的可麻烦了，绝不能都画成雷公似的，只得在熟识的人中间，挑几位生有异象的人作为蓝本，画成以后，自己看着，也觉可笑……有几个同学，生得怪头怪脑……我就不问他们同意不同意，偷偷把他们画上去了。（《白石老人自述》，43 页，广西美术出版社）
1889	（黎锦熙）熙按：……湘俗尚巫祝，神像功对每轴售钱一千。白石自幼习画时即优为之。又士大夫家必为祖先绘衣冠像，生时则备写真，名"小照"。白石出师后常被邀请，故能得酬金以赡家用。（《齐白石年谱》，149 页，安徽教育出版社）
1892	我 30 岁以后画了几年像，附近百来里范围以内，我差不多跑遍了东西南北……那时我已并不专搞画像，山水人物、花鸟鱼虫，人家叫我画得很多……开玩笑叫我"齐美人"。（《白石老人自述》，57 页，广西美术出版社）
1896	《沁园夫子五十岁小像》（辽宁省博物馆藏）：沁园夫子五十岁小像，时丙申四月浴佛后二日，受业齐璜恭写。
1897	我在 35 岁之前，足迹只限于杏子坞附近百里之内……直到 35 岁那年，才由朋友介绍，到县城去给人家画像。（《白石老人自述》，64 页，广西美术出版社）
1901	1.《沁园师母五十岁小像》（辽宁省博物馆藏）：沁园师母五十岁小像，时辛丑四月，门人齐璜恭绘。 2. 有人介绍我到湘潭县城里，给内阁中书李家画像。（《白石老人自述》，74 页，广西美术出版社） 3. 这篇跋文可证明白石初画的是《借山吟馆图》，其时约在光绪二十七年（1901 年）。后来白石游遍南北好山水，每"自画所游之境"，范围年年扩大。（《齐白石年谱》，160 页，安徽教育出版社）

1902	（远游西安）每逢看到奇妙景物，我就画上一幅。到此境界，才明白前人的画谱，造意布局和山的皴法，都不是没有根据的。我在中途画了很多，最得意的有两幅：一幅是路过洞庭湖，画的是《洞庭看日图》；一幅是快到西安之时，画的是《灞桥风雪图》。（《白石老人自述》，75页，广西美术出版社）
1903	1.（三月）五日，宿华阴县北五里华岳庙。行七十五里，午刻到，与午诒及无双登万寿阁，写华山之真面目……六日，三十五里宿潼关。灯下作华岳图草，寄赠葆弟……八日，宿灵宝县。尚斜阳，画函谷关图……十四日，八十五里宿浔溪湾，画《嵩山图》……廿二日，行二十里过柳园口渡黄河，顺风片时过去，快极。因桃花汛未发，故又二十五里宿井龙宫，灯下画《黄河图》。（《人生若寄日记（上）》，42、43、44、45页，广西美术出版社） 2.（三月）廿四日，五十里淇县宿，时未到午刻。畸丈人见店壁间石粉纹似佛像，有眼、耳、身，意属余就壁勾画。坐面壁式高五尺余，乃余平生得意作。畸丈人又嘱余烛之勾稿……（《人生若寄日记（上）》，45页，广西美术出版社） 3.（四月）三日……始仍铸铜为之。其菩萨为观音，高七丈三尺。楼高一十三丈五尺。乾隆皇帝取其千手千眼去之……余席地画其像，又前殿倒向观音，就壁间作。石状取普陀岩，其岩色绿。岩孔偶望处，有泉道穿他孔流去也。岩下作海状，波涛万顷，生一莲花。菩萨抱膝低头偏坐，以一白足踏其花上。菩萨身手白过凝脂，其裳红胜丹砂，翠羽金钿，宛然生动，半眸下视，若有痴情。《随园诗话》云："好个观音善菩萨，尽容儿女诉痴情。"观音态度如是，何况儿女？余为写真，又写接引佛，共得三稿，午后归栈。（《人生若寄日记（上）》，47页，广西美术出版社） 4.廿七日辰刻过安庆（即安徽省），于江中望万山云起，片时布天一方，山顶出云如炉口出烟一样，出山不散，顷刻一角天为之阴。此山离安庆百四十里。土人云山上有数龙，或有亲见者。山顶即洋人不能上去，上有云雾茶，不能取。听其风吹而下，山下者拾之可疗小病。已刻画《石钟山图》（问之同船者，未知山名确否）。午刻，画《小姑山图》三，一从后远望而画之，一近侧画之，一从船上返望其正面画之。船行六十余里，回望小姑山，副山千叠。再画图一……夕阳，过九江。余临市买磁器留赠人，看庐山真面目，欲为写真。火轮船如飞，转瞬不能为也。（《人生若寄日记（上）》，80页，广西美术出版社） 5.三月初，我随同午诒一家，动身进京。路过华阴县，登上了万岁楼，面对华山，看了个尽兴……画了一幅《华山图》（现藏辽宁省博物馆）……渡了黄河，远看嵩山，另是一种奇景，我向旅店中借了一张小桌子，在涧边画了一幅《嵩山图》。（《白石老人自述》，78页，广西美术出版社） 6.三月三十日那天，午诒、杨度等发起，在陶然亭饯春，到了不少诗人，我画了一幅《陶然亭饯春图》（《白石老人自述》，80页，广西美术出版社）
1904	《鱼鹰》（北京画院藏）：甲辰之江西，构至樟求写生。（《自家造稿（上）》，134页，广西美术出版社）
1905	《山水稿》（双面）（北京画院藏）：阳朔下十余里，河沿下有钓者，钓竿置之石破中，人踞于舟，舟以竹为之，殊有别趣。（《自家造稿（上）》，136页，广西美术出版社）

1907	1. 回到钦州，正值荔枝上市。沿路我看到田里的荔枝树，结着累累荔枝，倒也非常好看，从此我把荔枝也入了我的画了。（《白石老人自述》，89 页，广西美术出版社） 2.《水鸟画稿》（北京画院藏）：丁未二月二十六午刻过阳朔县，于小岩下之水石上见此鸟，新瓦色，其身枣红色，其尾小可类大指头。石下之水只宜横画，不宜回转，回转似云不似水也。（《自家造稿（上）》，192 页，广西美术出版社）
1909	1.（二月）十九日巳刻抵九江，轮停一时许。申末过小姑山，偕醒公登船楼，望之山之后面，为写其照于后山，前左二图已先年画之矣。申末先过彭泽县。余癸卯由京师还家，画小姑山侧面图。丁未由东粤归，画前面图，今再游粤东，画此背面图（日记中有草图）。（《人生若寄日记（上）》，94 页，广西美术出版社） 2. 写生草图（《人生若寄日记（上）》，102、103、108、110、111 页，广西美术出版社） 3.（三月）廿七日与醒吾弟李杞生兄游天涯亭。复访苏髯遗像于亭后，并画天涯亭图。（《人生若寄日记（上）》，112 页，广西美术出版社） 4. 初六，与郭五同车之东兴街。后画其伊自种菜圃为图，图中收入伏波庙。此数日来为郭凤翔先生画四幅，皆新得纪游图。（《人生若寄日记（上）》，113 页，广西美术出版社） 5. 北京画院藏写生稿《鹌鹑写照》托片题款：己酉三月客东兴为鹌鹑写照。 6.《远游写生画稿》（双面）（北京画院藏）：两粤之间之舟无大桅帆，横五幅，上下两幅色赭黄，中二幅色白，亦有独桅者。将至平乐府，河中之舟砂高处皆碧色，有一高砂处碧草一丛，堪入画，故存其稿。余过此处时二月，此草色当茂，想经冬不凋，问名于土人，不知也。（《自家造稿（上）》，142 页，广西美术出版社）
1911	1.《烹茶图》（中央美术学院藏）：辛亥正月，深山晴畅，独步于午后山石间，折得梅花一枝置之案头，对之觉清兴偶发，为盖臣仁兄做此，弟齐璜。 2. 谭组安约我到荷花池上，给他们先人画像。他的二弟组庚，于年前八月故去，也叫我画一幅遗像。我用细笔在纱衣里面，画出袍褂的团龙花纹……（《白石老人自述》，99 页，广西美术出版社）
1914	《花卉稿》（北京画院藏）：其花紫色，以画桑子法之最似，其径青绿色，其叶干黄色，甲寅四月三日。（《自家造稿（上）》，174 页，广西美术出版社）
1915	《芙蓉游鱼》（荣宝斋藏，仿八大）：乙卯冬十月，白石老人作于借山馆。天日晴和时门前芙蓉正开，池鱼乐游，冬暖不独人喜也。客有观余作画者欲余为之记。
1916	《芙蓉》（北京市文物公司藏）：丙辰秋为芙蓉写生第二枝，萍翁。
1919	1.《白菟菇图》（辽宁省博物馆藏）：余三过都门，居法源寺。大古钵种此草。问于和尚，知为白慈菇，戏画之，又为儿辈添一人所未为之画稿也。己未秋八月，此草已衰，故着色蔼淡。白石老人并记。 2. 己未七月初八日游城南游艺园，远观晚景，其门楼黄瓦红壁，乃前清故物也。二浓墨画之烟乃电镫厂炭烟，如浓云斜腾而出，烟外横染乃晚霞也……题公园图记。 余今来京无意游览。一日，友人胡南湖门人姚石倩偕至公园，即明清之社稷坛也。时值黄昏，余霞未灭，树影朦胧。余删去闲人游女，以寂寥之境画之成图，恐观此者必谓大非公园，因作是记。己未七月九日，白石老人居法源寺，时槐花正开。公园图，柏树外绝无他物。好事者不时游览，墙外淡墨水，余霞也。（《人生若寄日记（上）》，175、176、177、178、179、180 页，广西美术出版社）

1920	1. 《藕》（荣宝斋藏）：余尝见赵无闷画此，只一节有零，今见北京之水果店之藕，始信前人下笔不妄，庚申七月画此记事，白石。 2. 《葡萄飞蝗》（中国美术馆藏）：此虫须对物写生，不仅形似，无论名家画匠不得大骂。熙二先生笑存。庚辰三月十二日，弟齐璜白石老人并记。后第二行本无论名家匠家，白石又批。 3. （梅兰芳）他家里种了不少花木，光是牵牛花就有百来种式样，有的开着碗般大的花朵，真是见所未见。从此我也画上了此花。（《白石老人自述》，123页，广西美术出版社） 4. 《草》（北京画院藏）：此草不知为何名，略斜斜向上生，亦可恋地而长。余四过都门画此稿，凡画长幅，无论花草果木，从上垂下者下必空，或布此草甚雅，庚申五月十七日白石记。（《自家造稿（上）》，175页，广西美术出版社）
1921	1. 《玉簪花》（中国美术馆藏）：辛酉，余居保阳，画生物以付儿辈。白石。 2. 于阜成门外见此松，灯下画之。此松之身卧于地上，其枝如儿言有不同处，再画于下（有墨勾写生草稿2幅）。（《人生若寄日记（下）》，267页，广西美术出版社） 3. 画蟋蟀记：余尝看儿辈养虫，小者为蟋蟀，各有赋性。有善斗者，而无人使，终不见其能。有未斗之先，张牙鼓翅，交口不敢再来者。有一味只能鸣者，有或缘其雌一怒而斗者，有斗后触雌须即舍命而跳逃者。大者乃蟋蟀之类，非蟋蟀种族，既不善鸣，又不能斗，头面可憎，有生于庖厨之下者，终身饱食，不出庖厨之门。此大略也，若尽述，非丈二之纸不能毕。（《人生若寄日记（下）》，274页，广西美术出版社） 4. （七月）初五日，题画葫芦云：别无幻想工奇异，粗写轻描意总同。怪杀天工工造化，不更新样与萍翁。（《人生若寄日记（下）》，284页，广西美术出版社） 5. 夏午诒在保定，来信邀我去过端阳节，同游莲花池。莲花池是清末莲花书院旧址，内有朱藤，十分茂盛。我对花写照，画了一张长幅……（《白石老人自述》，127页，广西美术出版社）
1922	1. 《柑树》（北京画院藏）：前朝丁未春，于沁园师处乞来柑树，栽于九砚楼前。丁巳以来扬花而不结实，思移地亦非其时也。壬戌冬十月，齐白石并记。 2. 《葫芦》：涂黄抹绿再三看，岁岁无奇汗满颜。几欲变更终缩手，舍真作伪此生难（一作《十分难》）。（《人生若寄日记（下）》，358页，广西美术出版社）
1923	1. 《栗树》（中国美术馆藏）：枝摇鹰爪凉风早，香压鸡头清露余。自有冰霜结中内，满身荆刺不须除。白石山翁自家临自家栗树三株，此第二幅，并题二十八字。 2. 《葡萄公鸡》（北京画院藏）：未能老懒与人齐，晨起挥毫到日西。空羡闲僧日无事，葡萄藤下食群鸡。余曾居京华石镫庵，目之所见。子山先生法正。癸亥冬，齐璜。
1925	《花卉图扇》（荣宝斋藏）：庚申六月居帅府园友人家，见院内有此花，不知名，今犹未忘也。白石又记。
1926	1. 《栗树》（中国美术馆藏）：丁巳前过南邻子小园，南邻女子能上梯折栗子赠予。栗刺伤指，见血痕，犹无怨态，此好梦不觉乎乎九年矣。 2. 《头像稿》（北京画院藏）：丙寅正月游厂肆似有此脸，归来画之。（《自家造稿（上）》，230页，广西美术出版社）
1927	1. 《群虾》（北京市文物公司藏）：余画此幅。友人曰君何得似至此，答曰：家园有池，多大虾。秋水澄清，常见虾游，深得虾游之变动，不独专似其形。故余既画以后，人亦画之，未画以前，故未有也。子畏仁兄法正，丁卯，齐璜白石山翁。 2. 《齐以德像》（齐白石纪念馆藏）。（《自家造稿（上）》，211页，广西美术出版社） 3. 《老鼠稿》（北京画院藏）：丁卯四月二日写照，尾与身俱长，五爪顺生。（《自家造稿（下）》，226页，广西美术出版社）

1928	《检书烧烛图》（荣宝斋藏）：客有携佳纸出卖，值余正捡残书即画此。
1930	《荔枝图》（天津博物馆藏）：余曾游广州见荔枝，其形圆，此种为糯米荔，唯闽中有之，核小味芳。
1931	1.《鹰石图》（北京市文物公司藏）：辛未秋，王生送此小鹰，余为写照，白石记。 2.《玉兰小鸡》（布拉格美术馆藏）：家住宣武西，玉兰树下栖。每日何所事，闲来画临鸡。辛未七月游南公园后制。
1932	1.《玉簪》（北京画院藏）：友人凌君直支前年有人赠以栀子花，故凌君画大佳。余今春写门人赠余玉簪花，画亦不丑。白石又记。 2. 你（编者按：此段以后多为白石老人亲笔所记，"你"系指笔录者而言）家的张园……那时令弟仲葛、仲麦，还不到二十岁，暑期放假，常常陪伴着我，活泼可喜。我看他们扑蝴蝶，捉蜻蜓，扑捉到了，都给我做了绘画的标本。清晨和傍晚，又同他们观察草丛里虫豸跳跃、池塘里鱼虾游动，种种姿态，也都成我笔下的资料。我当时画了十多幅草虫鱼虾，都是在那里实地取材的。还画过一幅多虾图，挂在借山居的墙壁上面，这是我生平画虾最得意的一幅。（《白石老人自述》，146 页，广西美术出版社）
1934	《五兔炭笔稿》（北京画院藏）：甲戌为兔写真。（《自家造稿（上）》，209 页，广西美术出版社）
1935	《杂画册八开》（荣宝斋藏）：三百石印富翁写生。
1936	《杂画草虫册十二开》（中国美术馆藏）：寄萍堂上老人写生。
1940	《写生鹰本》（北京画院藏）。（《自家造稿（上）》，194 页，广西美术出版社）
1943	1.《三寿》（北京画院藏）：三寿。如石之寿，如松之寿，如龟之寿。白石老人齐璜写生。（按：此图大写意，称为写生颇有意味。）
1944	1.《君寿千岁图》（荣宝斋藏）：君寿千岁，白石老人八十四岁时写生作。 2.《工虫册二十开》（中国美术馆藏）：此册计有二十开，皆白石所画，未增加花草，往后千万不必添加，此一开一虫最宜。西厢词作者谓不必续作，竟有好事者偏续之，果丑怪齐来。甲申秋八十四岁白石记。
1946	《松鸠》（中国美术馆藏）：予少小时于星塘屋外尝见鸠巢伏卵，覆过去事，乎乎八十年矣。八十六老人白石。
1948	1.《花卉草虫册页十二开》（北京市文物公司藏）：湖南麓山之红叶，惜北方人事未见也，此枫叶也，北方西山亦谓为红叶。白石：此蟋蟀居也，昔人未曾言过，此言始白白石。 2.《青蛙蜻蜓》（中国美术馆藏）：吾乡有铁芦塘，塘尾多菖蒲，可雅观。八十八岁白石。
1950	《荔枝》（北京市文物公司藏）：予初游广州三过天涯亭，与门人马玉楷食鲜荔枝，此梦无再由到，九十岁白石。
1953	《玉米》（中央美术学院藏）：京华呼为老玉米，九十三岁，白石。

附录2 齐白石谈临摹

年代	关于临摹文字记录
1870	雷公像挂得挺高,取不下来,我想到一个方法,搬了一只高脚凳,蹬了上去。只因描红纸太贵,在同学那边找到一张包过东西的薄竹纸,覆在画像上面,用笔勾影出来……从此我对于画画,感觉着莫大的兴趣。(《白石老人自述》,24页,广西美术出版社)
1881	那时雕花木匠所雕的花样……雕来雕去,雕个没完,终究人要看得腻烦的。我就想法换个样子,在花篮上面加些葡萄石榴桃梅李杏等果子,或牡丹芍药梅兰竹菊等花木,人物从绣像小说的插图里勾摹出来,都是些历史故事。还搬用平常画的飞禽走兽、草木虫鱼,加些布景,构成图稿。我运用脑子里所想得到的,造出许多新的花样,雕成之后,果然人都夸说好。我高兴极了,益发大胆创造起来。(《白石老人自述》,40页,广西美术出版社)
1882	在一个主顾家中,无意间见到一部乾隆年间翻刻的《芥子园画谱》……虽是残缺不全,但从第一笔画起,直到画成全幅,逐步指说,非常切合实用……足足画了半年,把一部《芥子园画谱》,除了残缺的一本外,都勾影完了,订成了十六本。从此,我做雕花木匠活,就用《芥子园画谱》做依据,花样推陈出新,不是死板板老一套,画也符合规格,没有不相匀称的毛病了。(《白石老人自述》,41页,广西美术出版社)
1884—1888	1. 这五年,我仍是做着雕花活为生……自从有了一部自己勾影出来的《芥子园画谱》,翻来覆去地临摹了好几遍,画稿积存了不少……我画画的名声,跟做雕花活的名声,一样在白石铺一代传开了去。(《白石老人自述》,43页,广西美术出版社) 2. 不多几日,萧芗陔果然到了齐伯常家里……我就到他家里去,正式拜师……画像是湘潭第一名手,又会画山水人物。他把拿手的本领,都教给了我,我得他的益处不少。他又介绍了他的朋友文少可和我相识……我认识了他们二位,画像这一项,就算有客门径了。(《白石老人自述》,48页,广西美术出版社)
1889	1. 吃过午饭,按照老规矩,先拜了孔夫子,我就拜了胡陈(胡沁园、陈少蕃)二位,做了我的老师。我跟陈少蕃老师读书的同时,又跟胡沁园老师学画,学的是工笔花鸟草虫。沁园师常对我说:"石要瘦,树要弯,鸟要活,手要熟。立意,布局,用笔,设色,式式要有法度,处处都合规矩,才能画成一幅好画。"他把珍藏的古今名人字画叫我仔细观摩,又介绍一位谭荔生,叫我跟他学画山水……因此,我就扔掉了斧锯凿钻一类家伙,改了行,专做画匠了。(《白石老人自述》,54页,广西美术出版社) 2. 《双钩谭溥梅花》(北京画院藏):余三十岁前揖服瓮塘老人画梅,双钩此幅,年将七十,捡而记之,戊辰齐璜。(《自家造稿(上)》,广西美术出版社,60页) 3. 沁园师又介绍了一位谭荔生,叫我跟他学画山水, 这位谭先生,单名一个"溥"字,别号瓮塘居士,是他的朋友。(《白石老人自述》,54页,广西美术出版社)
1892	《佛手花果》(湖南省博物馆藏)题:光绪□八年□月,奉夫子大人之命,受业齐璜学。(注:此幅为任伯年风格没骨花鸟扇面)
1893	《梅花天竺白头鸟图》(辽宁省博物馆藏):笑杀锦鸳鸯,浮沉浴大江。不如枝上鸟,头白也成双。元代贡性之《题画白头双鸟》夫子大人之命,光绪十九年夏四月受业齐璜。

1894	是年甲午，他始到我家来画像……先曾祖工画，所藏恣其观摩。（《齐白石年谱》，153页，安徽教育出版社）
1895	《菊花图》（辽宁省博物馆藏）：光绪二十一年四月九日，奉汉槎夫子大人之命，受业齐璜。
1897	1.《三公百寿图》（辽宁省博物馆藏）：三公百寿图，沁园夫子大人五秩之庆，受业齐璜。 2.《百寿图》（辽宁省博物馆藏）：百寿，白石齐璜少年时曾见薇荪太史处有此本。1946年。 3.《老虎图轴》（辽宁省博物馆藏）：光绪丁酉五月政务，沁园夫子大人命画，受业齐璜。
1901	《荷叶莲蓬》扇面（湖南省博物馆藏）：辛丑五月客郭武壮祠堂，获观八大山人真本，一时高兴，仿于仙谱世九弟之箑上，兄璜。
1903	1.已刻，厂肆主者引某大宦家之仆携八大山人真本画册六页与卖，欲卖千金，余还其半不可得，意欲去。余钩其大意为稿，惜哉！未印赏鉴印。末页赏鉴印，皆国初名人……午后又携大涤子真本中幅来，亦卖千金，不可分少。余欲留之。明日来接，不可。代午贻金六百数，不可。共前册页合出千四百金，不卖。余印"眼福"印付之，即去。（《人生若寄日记（上）》，51页，广西美术出版社） 2.廿四日平明使人与筠广假大涤子画。课画。廿五日，临大涤子画。为午贻篆"无愁"二字印。（《人生若寄日记（上）》，68、69页，广西美术出版社）
1905	1.《梅花图卷》（辽宁省博物馆藏，字与画均仿金农）：仙谱九弟雅正，兄璜时乙巳七月将之广州。 2.《临孟丽堂〈芙蓉鸭子〉之二》（北京画院藏）：余尝游广西，于某世家得观孟丽堂画，假临之，乙巳年事也。丁巳湖南之大乱，幸此临本随带来京师，未变秦灰。己未余三来京师，秋江道兄见之喜，请再临，孟公之真失之远矣可想也。四月十八日，湘潭齐璜白石翁并记。
1906	（郭葆生）他收罗的许多名画，像八大山人、徐青藤、金冬心等真迹，都给我临摹了一遍，我也得益不浅。（《白石老人自述》，84页，广西美术出版社）
1907	《鱼》（北京画院藏）：丁未夏客广东省城，有持八大山人画售者，余留之，约以明日定直（值）。越夜平明，余阴存其稿，原本百金不可得，即以归之。（《自家造稿（上）》，216页，广西美术出版社）
1908	1.《芙蓉水禽图》（辽宁省博物馆藏）：沁公夫子大人命，戊申秋，受业璜。 2.《松树灵芝图》（辽宁省博物馆藏）：紫谷道兄先生雅教□光绪三十四年十一月初五□仿叔平先生法，弟齐璜白石草衣灯昏。
1909	1.《清供图》（工笔，荣宝斋藏）：临宋人粉本，时己酉烁日于粤东官廨以应葆生五弟之嘱，兄璜。 2.《岱庙图》（北京市文物公司藏）：岱庙图，葆生五弟嘱画，兄璜仿石田翁（沈周）本，己酉六月。
1912	《水族四条屏》（辽宁省博物馆藏）：小园花色尽堪夸，今岁端阳节在家。却笑老夫无躲处，人皆寻我画虾蟆。李复堂小册画本。壬子五日，自喜在家，并书复堂题句。云根姻先生之属以为何如？齐璜记以寄之。 此画尚未寄去，其人已长去矣。是年秋八月，吾师沁园先生来寄萍堂，见而称之，以为融化八怪，命璜依样为之。璜窃恐有心为好，不如随意之传神，即以此记之奉赠，即更（画）四幅焚之，以答云根也（前行四字上有画字）。弟子璜。
1913	《花禽四屏》（荣宝斋藏）：此动物，余曾见陈星海有是画法，尤可媚俗眼，欲耳食者易知，诚不难为，然中心终不欢也，萍翁又记。

1915	1.《芙蓉游鱼》（荣宝斋藏）：乙卯冬十月，白石老人作于借山馆。天日晴和时门前芙蓉正开，池鱼乐游，冬暖不独人喜也，客有观余作画者欲余为之记。（注：此幅为八大风格） 2.《鱼乐图》（湖南省博物馆藏）：临八大山人鱼。
1916	山居，临张叔平画。（熙按：张叔平名世准，湖南永绥人，道光己酉举人，与文肃同年。善丹青，工篆刻。白石客皋山黎家时，每假阅而临习之。是亦其画学渊源之一。）是年九月，白石于乡间获观邻人藏画四帧，原题有"柏酒""益寿""拜石""笔林三百八株之余子"等字样。白石临摹一过，自题云："我见其画笔题字及印章，实系张叔平先生手迹，世人不有萍翁，谁能辨之？"自临画幅，又加题云："戬斋七兄来借山，见余临张叔平先生画，意欲袖去。余知叔平先生与文肃公为同年友，非独喜余画，遂欣然赠之……"（《齐白石年谱》，170页，安徽教育出版社）
1917	1.《葫芦》（北京市文物公司藏）：前八年丁巳，吾乡多乱，因居燕京初见无闷画，大喜，遂与人借临之。甲子春三月题记，白石山翁。 2.《小鸡野草》（首都博物馆藏）：余癸卯来京华，同客李筠庵先生尝约观书画，且自煮蘑菇面食余。余观旧画最多第一回，今年来京又遇潜庵弟，闻余语往事。一日，约余观李梅痴先生画屏，亦仿照筠庵以待余，安得筠庵忽然而来，岂不令人乐死。如此佳话，因记之，兄璜。 3.《无量寿佛》（北京市文物公司藏）：无量寿佛，虎禅师清供。心出家僧（金农亦有此号）齐璜恭绘。乙未三月，以花之寺僧（罗聘）本放大。 4.《山水》（广东省博物馆藏）：（1）丁巳九月十七日，湘潭齐璜羁于京华，故山兵乱，欲归无家，天日和畅，做此以奉宝臣先生。（2）友朋万里音书到，家有田园心胆寒。难得侯君通世法，将钱来买画中山。骏千先生喜藏予画，不惜金钱购予二十年前之作，略似雪个，予此时不能为也。丁丑末，七十七翁璜。 5.《牡丹公鸡》（北京画院藏）：孟丽堂尝画牡丹及鸡，谓为春声。余亦尝为人制画，用其笔各有意态也。稚廷大弟亦能画，以为余与孟公如何？丁巳九月，兄齐璜。
1919	1.《小鱼图》（北京画院藏）：己未三过都门，于周印昆处见南阜老人（高凤翰）有此画法。（《白石老人自述》，117页，广西美术出版社） 2.《临山水稿》（北京画院藏）：己未七月初十日为熙宝臣（名钰，蒙古人）临画，略存大意。（后有此画正稿）（《自家造稿（上）》，130页，广西美术出版社） 3.《人物稿》（北京画院藏）：（第二个头像稿）蒙古熙二出唐伯虎画吕仙石拓，索临此，余放大稿，人以为其面相效原稿，似有神，因并存之。（《自家造稿（下）》，113页，广西美术出版社）
1920	1.廿八日，师曾来，言余所临㧑叔之画颇似。冬苋之类，其花茎皆胭红者，名为颓桐。（《人生若寄日记（下）》，230页，广西美术出版社） 2.《钟馗读书稿》（北京画院藏）：庚申六月老萍造稿，丁卯十月于书内见此稿。此人面目似是学赵㧑叔，我之后人如用时须更面孔为佳。（《自家造稿（下）》，114页，广西美术出版社）
1923	1.《灵芝》（北京画院藏）：乙丑六月无闷画此为让老寿。癸亥六月，齐璜临其大意。 2.《大涤子作画图》（北京画院藏）：下笔怜公太苦辛，古今空绝别无人。修来清净华严佛，尚有尘寰未了因。释瑞光画大涤子作画图，乞题词，余喜之，临其大意。癸亥秋，白石山翁并题。

1924—1926	1. 临宋元伪本，活手指而已。（《人生若寄诗稿（下）》，276 页，广西美术出版社） 2. 背临石田翁岱庙图。二十年前喜此图，岂将能事作吾雠。今朝画此头全白，犹喜逢人说沈周。（《人生若寄诗稿（下）》，327 页，广西美术出版社） 3. 画岱庙图记：前癸卯年，余初游京师，于厂肆得见石田翁《岱庙图》，今犹未忘。生平用仿古人，仅此一背后本也。（《人生若寄诗稿（下）》，396 页，广西美术出版社） 4.《翎毛杂画册十册》（须摩藏）：曾看朱雪个有此册，似是而未是也。老萍。
1928	《搔背稿》（北京画院藏）：曾临八大山人人物画册，中有搔背翁，此略仿其意，戊辰又二月。（《自家造稿（上）》，94 页，广西美术出版社）
1931	《葫芦小鸟》（徐悲鸿纪念馆藏）：悲鸿先生教，白石制。
1935	《鸭子稿》（北京画院藏）：余四十一岁时，客南昌，于某旧家得见朱雪个小鸭子之真本，勾摹之。至七十五岁时，客旧京，忽一日失去，愁余。取此纸，心意追摹，因略似，记存之，乙亥白石。嘴爪似非双钩，余记明了，或用赭石作没骨法亦可。
1936	《仿八大山人轴》（中国美术馆藏）：予癸卯侍湘绮师游南昌，于某世家得见朱雪个真本，至今三十余年未能忘也，偶画之，丙子，璜。
1938	《白茶花》（徐悲鸿纪念馆藏）：悲鸿先生教，戊寅画藏。（注：后 1940 年画相同风格白茶花一幅，1945 年有相同风格红茶花。）
1945	《衰年泥爪图册十四开》（中国美术馆藏）：墨兰，凡作画须脱画家习气，自有独到处。白石临自家本，觉不如从前，八十五岁。梅花，予画梅学杨（此处省"补"字）之，由尹和伯处勾摹数本。陈师曾曾以为工整劳人，八大山水亦不必学，劝余改变。予今见此册悔之，白石。瓶花、八大有此画法，白石。蜀葵，庚申三月画，乙酉七月临。梨，老萍亲种梨树于借山馆，味甘于蜜，重若廿又四两。戊、己二年避乱北窜，不独不知梨味，而且辜负梨花。戊午后三年庚申正月初八日画，再后廿六年乙酉自临，白石。
1946	《百寿图》（辽宁省博物馆藏）：百寿，白石齐璜少年时曾见薇荪太史处有此本。
1948	《莲蓬小鱼》（徐悲鸿纪念馆藏）：青藤雪个远凡胎，老缶衰年有别才。我欲九泉为走狗，三家门下转轮来。此一开之思在雪个，不在形似，天下人以为何如？戊子八十八岁湘潭齐白石旧句。

附录3 齐白石画论

年代	绘画品评及理论
1897—1902	1. 爱画我携摩诘稿，论诗君属谪仙才。（《人生若寄诗稿（上）》，37页，广西美术出版社） 2. 情深公比汪伦甚，画绝人同米芾难。（《人生若寄诗稿（上）》，37页，广西美术出版社） 3. 子安便腹文无稿，摩诘前身画有诗。立志易酬天下事，虚心难学古人奇。（《人生若寄诗稿（上）》，42页，广西美术出版社）
1903	1. 廿一日晨兴，画《借山吟馆图》与午贻。既数百年前有李营丘先生《梅花书屋图》，又有高房山先生《白云红树图》、徐文长先生《青藤老屋图》，不可不存数百年后有齐濒生先生《借山吟馆图》之心……（《人生若寄日记（上）》，54页，广西美术出版社） 2. 偕午贻游琉璃厂肆购石印及书画。书画无一可观者……灯下看大涤子画……廿四日，初日读平明厂肆送来载戴务旃本孝山水册，造局颇不平正，暇时当再三读之。册后记云："务旃画与程穆倩相似"，余藏有吟莲馆印存中，印侧拓款有"穆倩"二字古篆，精细入微，今日始知穆倩工画。 辰刻，为午贻画山水中幅，非他人故意造奇之作，别有天然之趣，造化之秘曳之尽矣。午贻极称之。余恨八大山人及徐青藤苦瓜僧不能见我，自当留稿，还湘再画遗我故人。（《人生若寄日记（上）》，56页，广西美术出版社） 3. 归过永宝斋，得观大涤子中幅一。（大涤子画机曳尽，有天然趣，后之来者，吾未知也。）又金冬心先生画佛一（冬心先生笔情得古法，神品，吾亦许之）……廿六日辰刻，永宝斋、延清阁共有五处，皆画与余观。大涤子画册及昨日所看之中幅八大山人之画佛，少伯先生石花中幅，一并留之。有八大山人伪本画册，其稿无当时海上名家气，临八大山人本无疑，亦留之，余即退去。（《人生若寄日记（上）》，57页，广西美术出版社） 4. 廿七日，为午贻刊字印。巳刻澍舫来。巳末课无双画。未刻筠广来，偕游厂肆，得观大涤子真迹画，超凡绝伦。又金冬心画佛，即是赝本稿亦佳。筠广有冬心先生墨竹伪本，格局用笔无妙不臻殊。今人见之，便发奇想。黄昏，返筠广处，又见青藤老人中幅，又见沈石田山水册十有二纸，皆伪本。（《人生若寄日记（上）》，58页，广西美术出版社） 5. （五月）七日……午贻请课画，又为午贻画梅花于长丈二尺白绫横幅，当代画家所不能为。午贻称好，未必知其所然。夕阳，去琉璃厂。过筠广，得观筠所藏孟丽堂画册，笔墨怪诞却不外理，可谓画中高品。当时海上诸名家之作与此翁之作并看，任阜长张子祥等皆愧死，皆卖笑倚门儿不若矣。（《人生若寄日记（上）》，62页，广西美术出版社） 6. 十五日……忽忆从事于画者，以纫兰为最，画兰笔情超绝，惜哉荒矣。余欲将第三幅。（《人生若寄日记（上）》，65页，广西美术出版社） 7. 纱窗玉案忆黄昏，烧烛为余印爪痕。随意一挥空粉本，回风乱拂没云根。罢看舞剑忙提笔，耻共簪花笑倚门。压倒三千同学辈，起予怜汝有私恩。此题陈纫兰画兰诗。一日有友人以画兰见示，予亦兴至，画此诗意，白石。（中国美术学院藏《墨兰》轴） 8. 廿三日……筠广出《秘戏图》与观，用情用笔皆细精入妙，此种生平所见，此为最者……（《人生若寄日记（上）》，68页，广西美术出版社） 9. （六月）三日……忽得筠广书，云今日欲去琉璃厂肆，有吴楚生退还名人字画多多，皆二家兄所赏选者。自来京三月来不多见真迹，今日可一饱眼馋矣。移时未去，筠广竟来，偕午贻俱去。所看之画一半不伪，即名家所为，令人心折者少也。余前见名人画，见其笔墨不高平庸无味者作伪观。李筠广向余曰："君画品太高，前人寻常之作看轻宜矣。君所见，以自不能到为名人真迹无疑，要知名人亦只如此之好。"余信然。今日以黄鹤山樵为最好，大涤子、王石谷次之，八大山人之伪可丑，所观太多，不能尽记。（《人生若寄日记（上）》，71页，广西美术出版社）

1905	在黎薇荪家里，见到赵之谦的《二金蝶堂印谱》，借来了，用朱笔勾出来……从此，我刻印章，就模仿赵㧑叔一体了。我作画，本是画工笔的，到了西安以后，渐渐改为大写意笔法。以前我写字，是学何子贞，在北京遇到了李筠庵，跟他学写魏碑……我一直写到现在。人家说我出了两次远门，作画写字刻印章，都变样啦，这确是我改变作风的一个大枢纽。（《白石老人自述》，82 页，广西美术出版社）
1909	《婴戏图》（北京画院藏）：己酉秋客钦州，为郭五画扇造稿，自觉颇有情趣，因勾存之，丙辰……补记之。（《自家造稿（下）》，104 页，广西美术出版社）
1912	《水族四条屏》（辽宁省博物馆藏）：古人作画，不似之似，天趣自然，因曰神品。邹小山谓未有形不似而能神似者，此语刻板，其画可知桐荫论画所论，真不妄也。
1913	《花禽四屏》（荣宝斋藏）：山桃女子每索余画，且言求为形似者，使流俗不难知也。余深知此意，即如所言而为之。世有知者，当知非余所自许尔，癸丑春，濒生并记。
1916—1917	1. 濒生书画皆力追冬心，今读其诗，远在花之寺僧之上，真寿门嫡派也。（《人生若寄诗稿（上）》，61 页，广西美术出版社） 2. 东坡枯木竹石，月须米五斛，酒数升，以十年计。樊鲽翁先生为余评定画价，尝借用此事。（《人生若寄诗稿（上）》，79 页，广西美术出版社） 3. 赠东邻子：陈书（前清人，工于画，自号南楼老人，上元弟子）可继是无能，已嫁罗敷恨不胜。执白阶前秋又尽，鸣机窗外月无恒。书成快意传青鸟，屋破应须补绿藤。鼠尾麝煤情太薄，为君实下泪三升。（《人生若寄诗稿（上）》，83 页，广西美术出版社） 4. 真个穷多无谓交，糇粮空费手曾抛。两峰自笑非常眼，一患羞人万口嘲。（罗两峰聘日能见鬼，尝画鬼趣图。）（《人生若寄诗稿（上）》，93 页，广西美术出版社） 5. 作画戏题：愧颜题作冬心亚（樊鲽翁增祥为题《借山图》句：扬州八怪冬心亚），大叶粗枝世所轻。且喜风流诸汝辈，不为私淑即门生。（《人生若寄诗稿（上）》，95 页，广西美术出版社） 6. 《葫芦》（北京市文物公司藏）：当时毁誉殊难定，公论从来年代迟。依着自家模样好，昔人自道不须奇。无阿自题云：只需依样不须奇。前八年丁巳，吾乡多乱，因居燕京初见无阿画，大喜，遂与人临之，甲子春三月题记，白石山翁。 7. 《山水图》（北京画院藏）：余不为人画山水，即偶有所为，一丘一壑应人而已。秋江见而喜之，余为制小中幅，此余纸也。画中之非是，秋江能知之矣。齐璜。丁巳九月同客京华。 8. 师曾能画大写意花卉，笔致矫健，气魄雄伟，在京里很负盛名……他劝我自创风格，不必求媚世俗，这话正和我意。（《白石老人自述》，107 页，广西美术出版社） 9. 书冬心先生诗集后 与公真是马牛风，人道萍翁正学公。始信随园匪伪语，小仓长庆偶相同。只字得来也辛苦，断非权贵所能知。阿吾一事真输却，垂老清平自叙诗。岂独人间怪绝伦，头头笔墨创奇新。常忧不称读公句，衣上梅花画满身。（《人生若寄诗稿（上）》，130 页，广西美术出版社） 10. 《老人与儿童稿》（北京画院藏）：丁巳客汉上，有瓷瓶卖者，余见其雕瓷甚有天趣，因戏勾其稿，将付儿辈，他日为有用本也。（《自家造稿（上）》，226 页，广西美术出版社）
1918	画怪石水仙花 小石如猿丑不胜，水仙神色冷如冰。断绝人间烟火气，画师心是出家僧。（东坡集：杨康功有石，状如醉道士，诗中有猿化石故事。）（《人生若寄诗稿（上）》，134 页，广西美术出版社）

	1. 《老少年图》（辽宁省博物馆藏）：余三十岁以后喜画水墨，人皆无称之者。今年三来京师，买画胭脂，亦无知者。为葆弟做此石，欲人夸，因用大笔写之，己未秋老萍。
	2. 《花鸟草虫四条屏》（北京市文物公司藏）：东坡论画不求形似，余不能也；此朱雪个所无，老萍；一雀一枝人以为少，余犹嫌其雀大枝深，阿芝。
	3. 《墨牡丹》（中国美术馆藏）：余自三游京华，画法大变，即能识画者多不认为老萍作也。譬之余与真吾弟三年不相见，一日逢一发秃齿没之人，不闻其声，几不认为真翁矣。真翁闻此言必能知余画。己未除夕，兄璜老萍记。
	4. 《佛像》（北京画院藏）：己未七月廿四为梁辟园画存草，自以为笔画入古。
	5.（二月）二十七日……又与郭五去顾□□家观《金瓶梅图》，其图裱为册子，每册页共一十二册，虽属绘图，笔墨可谓工致。闻□□去价三千零元，其实付价七千余元。闻近来有人加价三千欲买，□□未答。想画者非十年功夫不可成也，可怕，可怕！（《人生若寄日记（上）》，182 页，广西美术出版社）
	6.（五月）丁巳在熙二家得见一中幅画松，无论真伪，画法最古雅。余甚喜见，后忘其姓名。今日见熙二问之，始知嘉道间人桂未谷画也。（《人生若寄日记（上）》，186 页，广西美术出版社）
	7. 己未七月一日，过春雪楼，其主人求余画《南湖庄屋图》，出宿盒墨、秃锋笔为此粗稿。是时炎威逼人，不及画屋而罢。石倩以为有心作画绝无如此天趣，笑人，苦心加名字印。余知此时之京华，卖书画者笔墨愈丑愈得大名，余亦有好名之意耶。（《人生若寄日记（上）》，191 页，广西美术出版社）
	8. 十九日，同乡人黄镜人招饮，获观黄慎真迹《桃园图》，又花卉册子八开。此人真迹余初见也。此老笔墨放纵，近于荒唐，效之余画太工致板刻耳。老来事业转荒唐。（《人生若寄日记（上）》，196 页，广西美术出版社）
1919	9. 余作画数十年，未称己意，从此决定大变，不欲人知。即饿死京华，公等勿怜，乃余或可自问快心时也。
	余昨在黄镜人处获观黄瘿瓢画册，始知余画犹过于形似，无超凡之趣，决定从今大变。人欲骂之，余勿听也；人欲誉之，余勿喜也。
	人喜变更，不独天下官吏行事也，余画亦然。余二十岁后喜画人物，将三十喜画美人，三十后喜画山水，四十后喜画花鸟草虫。或一年之中喜画梅，凡四幅不离梅花；或一年之中喜画牡丹，凡四幅不离牡丹，今年喜画老来红、玉簪花，凡四幅不能离此。如此好变，幸余甘作良民。
	余尝见之工作，目前观之大似。置之壁间，相离数武观之，即不似矣。故东坡论画，不以形似也。即前朝之画家不下数百人之多。瘿瓢、青藤、大涤子外，皆形似也。惜余天姿不若三公，不能师之。
	（《人生若寄日记（上）》，197、198 页，广西美术出版社）
	10. 昔感 莲花峰下写鱼虫，小技当年气亦雄。昔者齐名思雪个，今时中国只萍翁。妄思已付东流水，晚岁徒夸万里筇。何物慰余终寂寞，法源寺里夜深钟。（《人生若寄日记（上）》，206 页，广西美术出版社）
	11. 画中静气最难在骨法，骨法显露则不静，笔意躁动则不静。全要脱尽纵横习气，无半点暄热态，自有一种融和闲逸之趣浮动丘壑间，非可以躁心从事也。 山水要无人人所想得到处，故章法位置总要灵气往来，非前清名人苦心造作。 山水笔要巧拙互用，巧则灵变，拙则浑古。合乎天天之造物，自轻佻混浊之病。 人但知墨中有气韵，不知气韵全在手中。（《人生若寄日记（上）》，207 页，广西美术出版社）
	12. 《砖纹若鸟》（北京画院藏）：己未六月十八日，与门人张伯任在北京法源寺羯磨寮闲话，忽见地上有砖纹有磨石印之石浆，其色白，正似此鸟。余以此纸就地上画存其草，真有天人之趣。（《自家造稿（上）》，218 页，广西美术出版社）

1920	1.《草虫四屏》（荣宝斋藏）：（1）余平生不作此种画，偶检中年所存虫册子七叶，求樊樊山先生题跋，以为今日不能为也。有友人强余画四帧，元丞先生悦之，亦有此委，弟璜。（2）此虫与此叶余曾俱写其照，有欲笑余者，只可谓未工，不可谓未似也。老萍。（3）螳螂无写照本，信手拟作，未知非是。或曰大有怒其臂以挡车之势，其形似矣。先生何必言非是也。余笑之。庚申六月初一画此。流，闻京华人闲谈北地从来无此热。白石。
	2.《竹石图》（湖南省博物馆藏）：睹此者若以寻常观画之眼使之，则此画丑矣。庚申十月二十三，独坐无所事事，画此遣愁，白石。（注：此幅极似吴昌硕，应该可以找到吴同样画本）
	3.《石榴》（中国美术馆藏）：余尝见南楼老人（陈书，清末女画家）画此，无脂粉气，惜枝叶过于太真，无青藤、雪个之名贵气耳。三百石印富翁画。时庚申冬还家省亲，阿芝老矣。
	4.《葡萄飞蝗》（中国美术馆藏）：此虫须对物写生，不仅形似，无论名家画匠不得大骂。熙二先生笑存。庚辰三月十二日，弟齐璜白石老人并记。后第二行本无论名家匠家，白石又批。
	5.《竹子》（中国美术馆藏）：（1）余喜种竹，不喜画竹，因其平直，画之与世之画家相雷同。平生除画山水点景小竹外，或画观世音菩萨紫竹林，画此粗干大叶，方第一回，似不与寻常画家之胸中同一穿插也。时庚申五月二十五日，燕京又有战事，家山久闻兵乱，灯底作画，聊忘片刻之忧，白石老人并记。（2）江路野梅丁野堂，齐翁出笔更荒唐。墨君编篱防狐犬，任公投竿钓汪洋。非芦非柳从人说，与可东坡亦咋舌。持此南唐铁钩锁，齐翁力可窥生铁。满堂寂历生昼寒，醉吟先生头发白。衡恪。
	6.（三月）初二日，于王在明处重见王瑶卿画梅又题一绝句云：颐和园里月涓涓，打鼓君王亲赐钱。（樊樊山题王瑶卿画梅曲叙云：银币之赐无虚日。）一哭听歌人散尽，世间重见李龟年。（《人生若寄日记（下）》，228页，广西美术出版社）
	7.（四月）赵无闷尝画瓜藤，余欲学之，过于任笔胡涂。世间万事皆非，独老萍作画何必拘拘依样也。画有欲仿者，目之未见之物不仿前人不得形似，目之见过之物而欲学前人者，无乃大蠢耳。（《人生若寄日记（下）》，231页，广西美术出版社）
	8.十九日，刘霖生出陈师曾所画《家在衡山湘水间图》属题，霖生先生以家在衡山湘水间，倩其戚人陈师曾画图。观者以为不似湖南山水，未知师曾之画阅前人真迹甚多，冶成别派，乃画家手段，非图绘笔墨也。亦未知霖生既已遂初得尽天职，自当归隐以乐余年，画此足见其志也，无他意焉。余亦有《借山图》，皆天下名山好景，俱大似霖翁归时邻余咫尺。若好之，借君卧游可矣。（《人生若寄日记（下）》，233页，广西美术出版社）
	9.余十八年前为虫写照，得七八只。今年带来京师，请樊樊山先生题记，由此人皆见之，所求者无不求画此数虫。因自嘲云：折扇三千纸一屋，求者苦余虫一只。后人笑我肝肠枯，除却写生一笔无。（《人生若寄日记（下）》，234页，广西美术出版社）
	10.四百年来画山水者，余独谓玄宰（董其昌）、阿长（石涛）。其余虽有千崖万壑，余尝以匠家目之。时流不誉余画，余亦不许时人。固山水难画过前人，何必为？时人以为余不能画山水，余喜之。子易誉余画，因及此。（《人生若寄日记（下）》，240页，广西美术出版社）
	11.于陆人处得见王元章（王冕）画梅石拓本，干枝过于柔弱。虽有别派小枝，殊不成木本，似风前草摆。虽已传世传其人，想人欲传，不关本事耶。（《人生若寄日记（下）》，244页，广西美术出版社）
	12.青藤、雪个、大涤子之画，能横涂纵抹，余心极服之。恨不生前三百年，或求为诸君磨墨理纸。诸君不纳，余于门之外饿而不去，亦快事也。余想来之视今，犹今之视昔，惜我不能知也。（《人生若寄日记（下）》，248页，广西美术出版社）
	13.昔东坡居士画枯木竹石，世有其名，未见其画。今余画此枯木石藤，世有其画，未知其人。又不见昔人有此画法，老萍独造，未知来者之视今犹余之视昔人否？（《人生若寄日记（下）》，254页，广西美术出版社）

1920	14. 陈半丁，山阴人，前四五年相识人也。余为题手卷云：半丁居燕京八年，缶老、师曾外，知者无多人，盖画格高耳。余知其名，闻于师曾。一日于书画助赈会得观其画，喜之。少顷见其人，则如旧识。是夜余往谈，甚洽。出康对山山水与观，且自言阅前朝诸巨家之山水，以恒河沙数之笔墨，仅得匠家板刻而已。后之好事者论王石谷笔下有金刚杵，殊可笑倒吾侪。此卷不同若辈，固购藏之，老萍可为题记否？余以为半丁知音，遂书于卷末。（《人生若寄日记（下）》，248 页，广西美术出版社）
	15. 今年画笔又一变，愈荒唐愈无人知，万一有一知者真肯出钱，一难得事也。（《人生若寄信札及其他》，17 页，广西美术出版社）
	16. 我那时的画，学的是八大山人冷逸的一路，不为北京人所爱，除了陈师曾以外，懂得我画的人，简直是绝无仅有。我的润格，一个扇面，定价银币两元，比同时一般画家的价码便宜一半，尚且很少人来问津，生涯落寞得很。师曾劝我自出新意，变通画法，我听了他的话，自创红花墨叶的一派。我画梅花，本是取法宋朝杨补之（无咎），同乡尹和伯（金阳）在湖南画梅是最有名的，他就是学的杨补之，我也参酌他的笔意。师曾说：工笔画梅，费力不好看，我又听了他的话，改变画法。同乡易蔚儒（宗夔）是众议院的议员，请我画了一把圆扇，给林琴南看了，大为赞赏，说："南吴北齐，可以媲美。"他把吴昌硕跟我相比，我们的笔路，倒是有些相同的。（《白石老人自述》，120 页，广西美术出版社）
1921	1.《草虫册页四开》（布拉格美术馆藏）：此虫厨下之物，不合园林花草，只可布蔬生之类。白石翁：古今多少画家各有意趣，不言超出前代无人，但能去却依傍即谓好矣。此言不能画者不能知。瘿公先生以为余之为何如？弟璜。
	2.《墨笔菊花轴》（天津博物馆藏）：余尝见时人画菊叶大过于掌，花粗过于盆。余以秀雅为之，方不失此花冷逸之气。唯我南湖弟能知兄，白石翁赠。
	3.《花卉草虫十开》（北京市文物公司藏）：余素不能作细笔画，至老五入都门，忽一时皆以为老萍能画草虫，求者皆以草虫苦我，所求者十之八九为余友也。后之人见笑，笑其求者何如。白石惭愧。
	4.（三月）十四日作画记云：五年以来燕脂买尽，欲合时宜，今春欲翻陈案，只用墨水。喜朱雪个复来我肠也。（《人生若寄日记（下）》，273 页，广西美术出版社）
	5.（四月）作无题诗云：木板钟鼎珂罗画，摹仿成形自不差。老萍自用我家法，刻印作画聊自由，君不加称我不求。（《人生若寄日记（下）》，275 页，广西美术出版社）
	6. 题孔才诸人中正月刊云：文字无灵欲不平，越难识字越相轻。谁能斯世无偏向，不薄今人爱古人。（《人生若寄日记（下）》，275 页，广西美术出版社）
	7.（四月）廿六日，吴缶老后人东迈与陈半丁来访余。午后余往兵部洼半壁街五十六号邱养吾家访东迈也，见邱家有缶老画四幅，前代已无人矣。此老之用苦心，来者不能出此老之范围也。（《人生若寄日记（下）》，276 页，广西美术出版社）
	8.（五月）廿一日，有人携尹和伯翁画册请跋。余跋云：己未年，和翁八十四死，倒抡至甲子年（画款着甲子年作）。画此册时其年只二十八。其画解为工细，直入时宜，能使称之者众。至老画梅最工奇。己未前十年，余访之于长沙。和翁自言双钩杨补之梅花后，画梅始进。余与借得双钩本再影钩之，且画梅花小幅赠余。圈花出干，超出冬心（湘绮师题尹和伯画梅云：圈花出干比徐黄，写得寒梅纸上香。八十老翁心似铁，竹篱茅舍好年光）。余居京华五年，尝见厂肆悬冬心伪本，必有人以重金购之，且有诗文家极力称许，而题跋之不闻世有尹和伯者。即此看来，余为和翁忧。（《人生若寄日记（下）》，278 页，广西美术出版社）

1921	9. 连年以来，求画者必曰请为工笔。余目视其儿孙需读书费，口强答曰可矣，可矣。其心畏之胜于兵匪。兵匪之出门，余犹喜其一息尚存。君子尚可怜也，惟求画工致者出门，余以为羞，知者岂不窃笑？此二者孰甚，公为决之。果兵匪善，余将从兵从匪，不从求画工笔者。（《人生若寄日记（下）》，279 页，广西美术出版社） 10.（八月）初四，画虫并记云：粗大笔墨之画难得形似，纤细笔墨之画难得神似，此二者，余常笑昔人。来者有欲笑我者，恐余不得见，或为身后恨事也。（《人生若寄日记（下）》，286 页，广西美术出版社）
1922	1.《山水》（中国美术馆藏）：一代古雅唯直公能知。壬戌三月，齐白石。 2.《紫藤双蜂》（北京市文物公司藏）：余年来不欲为求工致画所苦，今漱伯弟欲画写意虫，因喜应之，时同居保阳也。壬戌又五月，兄璜。 3. 前三日题山水画 曾经阳羡好山无，峦倒峰斜势欲扶。一笑前朝诸巨手，平铺细抹苦工夫。（《人生若寄日记（下）》，319 页，广西美术出版社） 4. 赠张平子画题记：画于长沙，悬于游艺会，人所不见许者。将携往京华，悬诸厂肆，识者众矣，已入行箧。一日欲作画赠平子，欲画工细者，人虽以为大好，余必大惭，把笔不愿祸纸。忽友人曰：何不将好竹凌霄题词之幅赠去，平子未必与寻常人同眼界也。余信之，补记。（《人生若寄日记（下）》，321 页，广西美术出版社） 5. 廿日，为友人题旧画幅。余少时不喜前清名人工致画山水，以董玄宰、释道济外作为匠家目之。花鸟徐青藤、释道济、朱雪个、李复堂外，视之勿见。今老彭以此与观，并索题词，余见其鸭蓝有古雅气，知老彭所赏或亦在此也，因记而归之。（《人生若寄日记（下）》，357 页，广西美术出版社） 6. 余友方叔章尝语余曰：公居京师，画名虽高，妒者亦众，同侪中间有称之者，十言之三必是贬损之词。余无心与人争名于长安，无意信也。昨遇陈师曾，曰俄国人在琉璃厂开新画展览会，吾侪皆言白石翁之画荒唐，俄人之画尤荒唐，绝天下之伦矣。叔章之言余始信然。然百年后盖棺，自有公论在人间。此时非是，与余无伤也。（《人生若寄日记（下）》，332 页，广西美术出版社）
1923	《草虫册页十开》（北京画院藏）：客有求画工致虫者众，余目昏隔雾，从今封笔矣。此册之虫，为虫写工致照者故工，存写意本者故写意也。三百石印富翁记。
1924—1926	1.《桂林山》（北京故宫博物院藏）：逢人耻听说荆关，宗派夸能却汗颜。自有心胸甲天下，老夫看熟桂林山。甲子春三月，为汇川先生画并题。齐璜白石山翁。 2. 为邵逸轩画记 古之画家有能有识者，敢删去前人窠臼，自成家法，方不为古大雅所羞。今之时流开口以宋元自命，窃盗前人为己有，以愚世人。笔情死刻，尤不足耻也。逸轩兄以此幅与看，自言随意一写以自娱，无心于沽名欺世。余钦服此言更过于画，因记之。（《人生若寄诗稿（下）》，274 页，广西美术出版社） 3. 画记 凡大家作画，要胸中先有所见之物，然后下笔有神。故与可以烛光取竹影。大涤子尝居清湘，方可空绝千古。匠家作画专心前人伪本，开口便言宋元，所画非目所见，形未真似，何况传神，为吾辈以为大惭。此册既精美，无板刻苦摹气，不假古人为能事。雪涛之志趣即能胜人，其画之佳次之也。 画记 善写意者专言其神，工写生者只重其形。写意而后写生，自能神形俱见，非偶然可得也。（《人生若寄诗稿（下）》，275 页，广西美术出版社）

1924—1926	4. 题王雪涛画册 读画无穷独半丁，见闻多后渐无能。从容教我输头著，门下三千多替人（江南苹女士亦半丁门人也）。 几人大步入堂坳，能事青年算雪涛。惭愧老萍年七十。绝后空前释阿长，一生得力隐清湘。胸中山水甲天下，删去临摹字一双。幸能自耻类皮毛。与可名家竹影光，青藤不见染徐黄。读书解得名家字，过耳秋风论短长。（《人生若寄诗稿（下）》，277 页，广西美术出版社） 5. 题胡冷广赠余山水画 （并叙） 余喜师曾山水画，今不可得。冷庵临此，得笔墨之神。余求之，冷庵即赠，喜题三绝句藏之。 能出王家工匠群，陈君笔墨世无伦。百圜尺画人争买，呵护家家事鬼神。（《人生若寄诗稿（下）》，288 页，广西美术出版社） 6. 题周养庵画墨梅 小鬟磨墨污肌肤，一朵梅花一颗珠。我唤此翁超绝处，画家习气一毫无。（《人生若寄诗稿（下）》，335 页，广西美术出版社） 7. 题雪庵上人画山水 平铺直布不求工，翁似高僧僧似翁。正未可知山谷里，白云如絮有游龙。 画家习气仅删除，休道刻丝宋代愚。他日笔刀论画苑，此时燕市抗衡无。（《人生若寄诗稿（下）》，369 页，广西美术出版社） 8. 题大涤子画像 （朱䨷临本）（雪广上人藏） 下笔谁教泣鬼神，两千余载只斯僧。焚香愿下师生拜，昨夜挥毫梦见君。当时众意如能合，此日大名何处闻。即论墨光天莫测，忽然轻雾忽乌云……（《人生若寄诗稿（下）》，373 页，广西美术出版社） 9. 题张雪扬《秣陵山水卷子》 少年心手最怜君，稳厚纵横正出群。若使山川居盛世，秣陵今日并嘉陵。几人丘壑在胸工，无闷（赵之谦）犹贫老缶（吴昌硕）穷。向后有人发公论，也应不算老萍翁。（《人生若寄诗稿（下）》，384 页，广西美术出版社） 10. 山水 供俸教人苦匠心，王家宗法谓无伦。能教真迹犹呵护，只有清湘合鬼神。（《人生若寄诗稿（下）》，386 页，广西美术出版社） 11. 题大涤子画册 皮毛自命即功夫，窠臼前人尽扫除。偷访无缘颜不愧，大江南北至今无。王家供奉大名垂，当日谁推老画师。自有浣纱西子美，何妨千载有东施。（《人生若寄诗稿（下）》，399 页，广西美术出版社） 12. 画记 凡画须不似之似，全不似乃村童所为，极相似乃工匠所作。东坡居士诗云："论画以形似，见与儿童邻。"即可证识字人胸次与俗孰酸咸也。（此论足破千古画家习气，吾师非真从学问中过来，不能入此三昧境也。门人赵硕读此恭志）（《人生若寄诗稿（下）》，405 页，广西美术出版社） 13. 孔才携雪涛画属题 全删古法自商量，休听旁人说短长。岂识有人能拾取，丝毫难舍是王郎。（《人生若寄诗稿（下）》，420 页，广西美术出版社） 14.《蟋蟀豆荚》（天津人民美术出版社藏）：星楼先生索齐璜画于半丁翁，余知为半丁翁之友故有意求工反成拙趣，奈何。时丙寅二月。

1926—1931	1. 天津美术馆来函征诗文，余有感于古今之贤能，得五绝句 轻描淡写倚门儿，工匠天然胜画师。昔者倘存吾欲杀，是谁曾画武梁祠。 南北风高宗派分，乾嘉诸老内廷尊。当时众口谁为圣，九地如知应感恩。 迈古超时俱别肠，诗书兼擅妙三王。遭亡乱世成三绝，千古无惭一阿长。 天下无双画苑才，古今搜集费安排。最难君等俱多事，不肯风流并草衰。 青藤雪个意天开，一代新奇出众才（吴缶庐）。我欲九原为走狗，三家门下转轮来（郑板桥有印文曰："徐青藤门下走狗郑燮"）。 第六首：造化天工孰写真，死据皴法失形神。齿摇不得皮毛似，山水无言冷笑人。（《人生若寄诗稿（下）》，455、456、457 页，广西美术出版社） 2. 画蕉记 西方人不知中华画之佳处，谓无写生之真趣。吾年来为西人求画甚多，一日画蕉三小幅，性犹未尽，再成此幅。（《人生若寄诗稿（下）》，461 页，广西美术出版社） 3. 三余 画者工之余，诗者睡之余，活者劫之余。（《人生若寄诗稿（下）》，465 页，广西美术出版社）
1929	《荷花鸳鸯》（四川美术学院藏）：心厂（庵）仁弟佳期，己巳三月，兄璜。予之画稍可观者在七十岁之后，心庵弟今携来加题，其意在珍重，白石惭愧万分，甲申。
1930—1932	1. 自嘲（吴缶庐尝与吾之友人语曰：小技拾人者则易，创造者则难。欲自立成家，至少苦辛半世，拾者至多半年可得皮毛也。） 造物经营太苦辛，被人拾去不须论。一笑长安能事辈，不为私淑即门生。旧京篆刻得时名者，非吾门生即吾私淑。（《人生若寄诗稿（下）》，483 页，广西美术出版社） 2. 答徐悲鸿并题画寄江南 少年为写山水照，自娱岂欲世人称。我法何辞万口骂，江南倾胆独徐君。谓我心手出异怪，鬼神使之非人能。最怜一口反万众，使我衰颜满汗淋。（《人生若寄诗稿（下）》，483 页，广西美术出版社）
1932	1. 我早年跟胡沁园师学的是工笔画，从西安归来，因工笔画不能畅机，改画大写意。所画的东西，以日常能见到的为多，不常见的，我觉得虚无飘渺，画得虽好，总是不切实际。我题画葫芦诗说："几欲变更终缩手，舍真作怪此生难。"不画常见的而去画不常见的，那就是舍真作怪了。我画实物，并不一味地刻意求似，能在不求似中得似，方得显出神韵。我有句说："写生我懒求形似，不厌声名到老低。"所以我的画，不为俗人所喜，我亦不愿强合人意。有诗说："我亦人间双妙手，搔人痒处最为难。"我向来反对宗派拘束，曾云："逢人耻听说荆关，宗派夸能却汗颜。"也反对死临死摹，又曾说过："山外楼台云外峰，匠家千古此雷同"，"一笑前诸朝巨手，平铺细抹死功夫"。因之，我就常说："胸中山气奇天下，删去临摹手一双。"赞同我这见解的人，陈师曾是头一个，其余就算瑞光和尚和徐悲鸿了。我画山水，布局立意，总是反复构思，不愿落入前人窠臼。五十岁后，懒于多费神思，曾在润格中订明不再为人画山水，在这二十年中，画了不过寥寥几幅。本年因你给我编印诗稿，代求名家题词，我答允各作一图为报，破例画了几幅，如给吴北江（闿生）画的《莲池讲学图》，给杨云史（圻）画的《江山万里楼图》，给赵幼梅（元礼）画的《明灯夜雨楼图》，给宗子威画的《辽东吟馆谈诗图》，给李释堪（宣倜）画的《握兰簃填词图》，这几幅图，我自信都是别出心裁、经意之作。（《白石老人自述》，154 页，广西美术出版社） 2. 山水十二条屏之清风万里（重庆中国三峡博物馆藏）：清风万里，画吾自画。（《白石老人自述》，167 页，广西美术出版社）

1933	1. 近日画得四尺山水中堂二幅，自喜甚奇特。其妙处，在北平之皮毛山水家深诽之。不合时宜，不丑即佳。拟再画二幅（合成四幅，殊属可观）合为四大屏。（《人生若寄信札及其他》，37页，广西美术出版社） 2. 今年七十又一矣，画思犹进步，自以为乐事耳。（《人生若寄信札及其他》，58页，广西美术出版社）
1937	予造曹由像，自觉入古。苦禅弟请拓，亦许传作也。（《人生若寄信札及其他》，100页，广西美术出版社）
1939	《猫》（北京画院藏）：前年为猫写照自存之。至乙卯，悲鸿先生以书求予精品画作，（余）无法为报，只好闭门越数日，蓄其精神，画成数幅，无一自信者。因追思学诗先学李义山先生，搜书翻典，左右堆书如獭，祭诗成或可观，非不能也，唯有反腹，枵手拙要于纸上，求一笔可观者，实不能也，方捡此旧作远寄知己悲公桂林。自画猫寄徐悲鸿跋，临寄时予存此稿。（《自家造稿（下）》，270页，广西美术出版社）
1941	《竹篓螃蟹图》（中国美术馆藏）：予久不画蟹，偶尔画之，竟能成趣，乃心手相应也。辛巳二月，借山吟馆主者。
1943	1. 《花卉工虫册十册》（荣宝斋藏）：此册十开即如平泉庄之木石，是吾子孙不得与人。八十三岁白石老人记。 2. 有《遇邱生、石冥画会》短文：画家不要（以）能诵古人姓名多为学识，不要（以）善道今人短处多为己长。总而言之，要我行我道，下笔要有我法。虽不得人欢誉，亦可德人诽骂，自不凡庸……又有《自跋印章》云：予之刻印，少时即刻古人篆法，然后即追求刻字之解议，不为"摹、作、削"三字所害，虚掷精神。人誉之，一笑。人骂之，一笑。（《齐白石年谱》，189页，安徽教育出版社）
1944	《工虫册二十开》（中国美术馆藏）：此册计有二十开，皆白石所画，未增加花草，往后千万不必添加，此一开一虫最宜。西厢词作者谓不必续作，竟有好事者偏续之，果丑怪齐来。甲申秋八十四岁白石记。
1945	1. 《衰年泥爪图册十四开》（中国美术馆藏）：墨兰，凡作画须脱画家习气，自有独到处。白石临自家本，觉不如从前，八十五岁。梅花，予画梅学杨（此处省"补"字）之，由尹和伯处勾摹数本。陈师曾曾以为工整劳人，八大山水亦不必学，劝余改变。予今见此册悔之，白石。瓶花、八大有此画法，白石。蜀葵，庚申三月画，乙酉七月临。梨，老萍亲种梨树于借山馆，味甘于蜜，重若廿又四两。戊、己二年避乱北窜，不独不知梨味，而且辜负梨花。戊午后三年庚申正月初八日画，再后廿六年乙酉自临，白石。 2. （1920年）正月至三月之间，有花果册……二十五年之后印行此册，自题诗云：冷逸如雪个，游燕不值钱。此翁无肝胆，轻弃一千年。《自跋》云：予五十岁后之画，冷逸如雪个。避乡乱，窜于京师，识者寡。友人师曾劝余改造，信之，即一弃。今见此册，殊甚自悔，年已八十五矣。乙酉，白石。（《齐白石年谱》，175页，安徽教育出版社）

1948	《葫芦》（徐悲鸿纪念馆藏）：今年又添一岁，八十八矣，其画笔已稍去旧样否，湘潭齐璜谨问天下高明。戊子。
1950	1.《鲤鱼》（中国美术馆藏）：此幅乃二十岁时之作，九十以后重见，其中七六十年，笔墨自有是非，把笔记之，不甚太息。九十一白石尚在客。 2. 齐璜自来北京卅又三年，快心事，昨日由冠英兄手得吾贤所临青藤老人之画一幅，不料青藤后又有石倩老人也，又得见无量先生手书，又不料此时之中国尚有此人也。二事吾不能尽言。只有冠英兄，兄可为吾详言。（《人生若寄信札及其他》，87页，广西美术出版社）
1953	《山水》（老舍藏）：往余过洞庭，鲫鱼下江吓。浪高舟欲埋，雾重湖光没。雾开东望远帆明，帆腰初日挂铜钲。举篙敲钲复缩手，窃恐蛟龙听欲惊。湘君驾云来，笑我清狂客。请博今朝欢，同看长圆月。回首二十年，烟霞在胸膈。君山初识余，头还未全白。白石山翁制并题，题洞庭看日图。

附录4　齐白石蟹主题诗歌

画虾蟹
蟹未肥时酒似波，芦虾风味较如何。
果然个个为龙去，海国焉能着许多。
谚龙云：可虾头以化全似龙。

芋苗兼蟹
芋魁既有，螯足丰无。
不能饮酒，山姬笑愚。

题画
有蟹已盈筐，有酒亦盈卮。
君若迟不饮，黄花欲过时。

题荷花兼蟹
年年糊口久忘归，不管人间有是非。
三字难除香色味，荷花残矣蟹初肥。

题鱼虾蟹三种为一幅
好跃大头缘有粪，横行多足却无肠。
浮鱼水涸将沉陆，两岸车声昼夜忙。

邻人求画蟹
老年画法没来由，别有西风笔底秋。
沧海扬尘洞庭涸，看君行到几时休。
食蟹，兼寄黎松安。王仲言罗醒吾。
陈伏根，尹启吾，黎薇生，杨重子，
胡石安。
家山咬定不须归，燕市霜螯九月肥。
湘上故人余几辈，及时应把菊花杯。

思迁青岛
飘然心已别京师，道出烟台决几时。
清福余年如有分，持螯海上自删诗。

食蟹
九月旧棉凉，持螯天正霜。
令人思有酒，怜汝本无肠。
燕客须如雪，家园菊又黄。
饱谙尘世味，夜夜梦星塘。

前题
黄菊初香蟹已肥，偶逢陶谢瓮须开。
刘伶毕卓李太白，今日诸君安在哉。

夜饮
世情阅尽终何如，芦荻萧萧秋气殊。
酒熟蟹肥黄菊放，吾侪不饮何其愚。

食蟹
有诗无酒，吾不丑穷。有酒有蟹，
吾亦涪翁。蟹侧行，观八跪之屈伸，
似有所恃斜日照山塘。芦茅秋影凉，
横行何所恃。世不识文章。

答秋姜
今朝一饱无余事，何苦劳形惹自嗟。
到底难除苦吟兴，深夜持蟹咏黄花。

蟹
披甲拳丁性气高，草泥乡里见君曹。
平生自负横行力，却逊乘潮海外妖。

食蟹开瓮
富贵何如把酒壶，昔人沉醉却非愚。
先生有蟹欣开瓮，陶谢能来共饮无。

题画蟹
甲申（按：即一九四四年）。
时日寇侵占中国。
处处草泥乡，行到何方好。
去岁见君多，今年见君少。

画蟹
多足乘潮何处投，草泥乡里合钩留。
秋风行出残蒲界，自信无肠一辈羞。

枯荷
家乡醉死寸心违，山下池塘蟹也肥。
莲叶莲蓬未到老，岸边茅厂几时归。

蟹
昨日家书到，阿爷望早归。
何时狼虎地，把酒螯足肥。

芋苗兼蟹
蟹重半斤湘上少，芋高一丈此间无。
家园十载生荆棘，何处持螯把酒壶。

蟹
大地鱼虾惨尽吞，罟师寻括草泥浑。
长叉密网才经过，尤有编蒲缚汝人。

蟹
不惭颜色壳青青，无复文君梦长卿。
海内文章遗老隐，汝曹何恃尚横行。

菊蟹酒缸
客中风物岂相违，与酒无缘强把杯。
泥草早枯江水尽，菊花黄矣蟹初肥。

题画菊兼蟹
时味因多过后嗟，门无担卖似乡家。
欲知螃蟹肥时到，自向篱边看菊花。

题画蟹虾
芦枯有蟹，芦腐有虾。
新愁无酒，远虑有家。

题芦蟹雏鸡
草莽吞声，食忘所好。
肥蟹嫩鸡，见之尚笑。
可惜骨头丢，因牙摇掉。

食蟹
有蟹无酒，为盗不妨，
齿亡发秃为谁忙。

题螃蟹
横行只博妇女笑，风味可解壮士颜。
编茧束缚十八辈，使我酒兴生江山。

后记

　　我的曾祖父齐白石是中国现代画坛的一座丰碑，他的绘画作品在中国传统文化和现代思想之间架起了一座桥梁。而在他的众多主题的作品中，蟹尤为著名，被誉为他的代表作之一。

　　本书中我对齐白石以蟹为主题的画作进行了系统的研究和分析。书中深入探讨了齐白石绘画螃蟹的技法和特色，分析了他对螃蟹造型、笔墨和构成的处理方式，同时探讨了螃蟹画所蕴含的文化和哲学内涵。

　　通过本书写作，在一幅幅作品的梳理、一篇篇文献的整理中，我想我自己也对曾祖父齐白石有了一些新的感悟。齐白石画蟹无疑具有独特的艺术形式，他不仅仅是对蟹形的再现，而且是一种个人观念的表达。正如我的导师薛永年先生所说，"画家当然要有专门的技能，但只有技能是远远不够的，更需要由技进道，表现高尚的思想感情，实现人文关怀的价值"。通过对螃蟹的刻画，齐白石不仅传达了他对自然和生命的敬畏之情，同时也体现了他对中国文化传统的尊重和追求，更重要的是他将自我的人生隐喻和生命寄托也寓于其中，这使得白石画蟹成为艺术史上一个重要的文化标记。

　　在本书和前一本《齐白石画虾解析》中，我的导师薛永年先生都给予了我巨大的帮助与鼓励，师姐吕晓也在文章的写作过程中为我提出了宝贵的意见，同时给予了许多文献材料的帮助。在此我真诚地感谢他们，没有他们的帮助，我很难想象最后的书稿能得以顺利完成。

　　成稿出版过程中也是留有一些遗憾。譬如2022年1月出版的《齐石白画虾技法》第133页的《百花与和平鸽》（原作藏于中国对外友好协会）的选图，由于当时的疏忽，采用了一张不正确的图片，在此深表歉意。学海无涯，未来我将更加严守"慎终如始"的治学态度，给自己的研究生涯交出一份满意的答卷。

<div align="right">2023年2月28日凌晨于深圳不舍堂</div>